DOS ESCOMBROS DE
Pagu

UM RECORTE BIOGRÁFICO
DE PATRÍCIA GALVÃO

Dados Internacionais de Catalogação na Publicação (CIP)
(Simone M. P. Vieira - CRB 8ª/4771)

Freire, Tereza
 Dos escombros de Pagu: um recorte biográfico de Patrícia Galvão / Tereza Freire. – 2. ed. – São Paulo : Editora Senac São Paulo : Edições Sesc São Paulo, 2023.

 Bibliografia.
 ISBN 978-85-396-4940-2 (Editora Senac São Paulo/2023)
 ISBN 978-85-9493-285-3 (Edições Sesc São Paulo)

 1. Brasil – História 2. Galvão, Patrícia, 1910-1962 3. Jornalismo I. Título.

23-2011g　　　　　　　　　　　　　　　　　CDD – 920.72
　　　　　　　　　　　　　　　　　　　BISAC LIT004130
　　　　　　　　　　　　　　　　　　　　　BIO022000

Índice para catálogo sistemático:
1. Mulheres : Escritoras e jornalistas : Biografia 920.72

TEREZA FREIRE

DOS ESCOMBROS DE Pagu

2ª edição

UM RECORTE BIOGRÁFICO
DE PATRÍCIA GALVÃO

SERVIÇO NACIONAL DE APRENDIZAGEM COMERCIAL
ADMINISTRAÇÃO REGIONAL DO SENAC NO ESTADO DE SÃO PAULO
Presidente do Conselho Regional: Abram Szajman
Diretor do Departamento Regional: Luiz Francisco de A. Salgado
Superintendente Universitário e de Desenvolvimento: Luiz Carlos Dourado

EDITORA SENAC SÃO PAULO

Conselho Editorial
Luiz Francisco de A. Salgado
Luiz Carlos Dourado
Darcio Sayad Maia
Lucila Mara Sbrana Sciotti
Luís Américo Tousi Botelho

Gerente/Publisher: Luís Américo Tousi Botelho
Coordenação Editorial: Ricardo Diana
Prospecção: Dolores Crisci Manzano
Administrativo: Verônica Pirani de Oliveira
Comercial: Aldair Novais Pereira

Edição de Texto: Léia M. F. Guimarães
Preparação de Texto: Eloiza Helena Rodrigues
Coordenação de Revisão de Texto: Marcelo Nardeli
Revisão de Texto: Edna Viana, Ivone P. B. Groenitz,
 Jussara R. Gomes, Suelen Santana e Mariana Jamas
Coordenação de Arte e Capa: Antonio Carlos De Angelis
Editoração Eletrônica: Fabiana Fernandes
Imagem de capa: Museu da Imagem e do Som de São Paulo
Croquis de Pagu: Acervo Centro de Estudos Pagu Unisanta
Coordenação de E-books: Rodolfo Santana
Impressão e Acabamento: Rettec Artes Gráficas

Todos os direitos desta edição reservados à
Editora Senac São Paulo
Av. Engenheiro Eusébio Stevaux, 823 – Prédio Editora
Jurubatuba – CEP 04696-000 – São Paulo – SP
Tel. (11) 2187-4450
editora@sp.senac.br
https://www.editorasenacsp.com.br

© Maria Tereza Vaz da Costa Freire, 2023

SERVIÇO SOCIAL DO COMÉRCIO
ADMINISTRAÇÃO REGIONAL NO ESTADO DE SÃO PAULO
Presidente do Conselho Regional
Abram Szajman

Diretor Regional
Danilo Santos de Miranda

Conselho Editorial
Áurea Leszczynski Vieira Gonçalves
Rosana Paulo da Cunha
Marta Raquel Colabone
Jackson Andrade de Matos

EDIÇÕES SESC SÃO PAULO
Gerente Iã Paulo Ribeiro
Gerente Adjunto Francis Manzoni
Editorial Clívia Ramiro
Assistente: Antonio Carlos Vilela
Produção Gráfica Fabio Pinotti
Assistente: Ricardo Kawazu

Edições Sesc São Paulo
Rua Serra da Bocaina, 570 – 11º andar
03174-000 – São Paulo SP Brasil
Tel.: 11 2607-9400
edicoes@sescsp.org.br
sescsp.org.br/edicoes
 /edicoessescsp

Sumário

7 Nota dos editores

9 Prefácio
 Rudá K. Andrade

15 Agradecimentos

17 Introdução

27 Aos olhos de Pagu

129 Os voos de Pagu

181 As gaiolas de Pagu

189 Conclusão

191 Referências bibliográficas

Nota dos editores

CONTEMPLADA na categoria Biografia no concurso do Programa de Ação Cultural (ProAC) da Secretaria de Estado da Cultura de São Paulo, em 2006, esta obra é um recorte biográfico de Patrícia Galvão, a Pagu, personagem emblemática da história recente de nosso país.

Pouco conhecida do grande público, Pagu destaca-se, entre outras atividades, por ter escrito o primeiro romance proletário brasileiro, *Parque industrial*, que retrata a dura realidade enfrentada por milhares de operários em São Paulo nos anos iniciais da década de 1930.

Baseada nas correspondências de Pagu, Tereza Freire relata feitos curiosos e reveladores da personalidade singular da jovem paulista do começo do século XX, como seu casamento com o escritor modernista Oswald de Andrade; sua intensa atuação no Partido Comunista Brasileiro – o que lhe rendeu várias prisões e a colocou, aos 21 anos, como a primeira mulher a ser presa por motivos políticos no Brasil; sua discordância das feministas da época e sua ida ao Oriente como correspondente do *Correio da Manhã* e do *Diário de Notícias*.

Com esta publicação, o Senac São Paulo e o Sesc São Paulo pretendem contribuir para divulgar a história de uma mulher verdadeiramente à frente de seu tempo.

Prefácio

Ciclo fêmeo
Cintilante
Pagu mito
Pati ciclo

NESTA NOITE olhei para o céu e como de costume vi as Três Marias afivelando o cinturão do guerreiro Órion em constelação. No entanto, ao lado das outras três, timidamente pedia atenção uma quarta estrela Maria. Contemplei seu cintilar passando do sereno ao ofuscante. Quem poderia ser Maria de brilho forte? Parecia com Ci, Mãe do Mato, que se encantou, virou astro, e deixou para Macunaíma saudades, esperanças e guaranás. Mas não poderia ser esta amazona, pois quando ela se partiu deu luz a Beta Centauro. Foi então que cunhei reconhecimento. A quarta Maria era Pagu, estrela que brilha pelos escuros interiores da alma feito gota de leite.

Afinal, para os antigos, o virar estrela era participar dos altos sonhos e representações culturais de um povo. Deuses e heróis, antepassados e magias acabavam por formar astros e constelações. Para melhor pastorar os destinos, subiam ao Céu, espelho do mundo. Mitos, histórias e sabedorias humanas se firmaram em céu e tradição como exemplos a nunca serem esquecidos. Coletivas lembranças.

Por isso, não deixando o próprio país se esquecer de suas tragédias, está lá no céu Brasil, a Maria Pagu. Cada vez mais intensa, brilhando feito a esperança de insurreição. Como mito, ela nos nutre com sonhos e guerra. Inspira força e indignação, revolta e liberdade. Solta e só, orienta coragens e conduz ao sul da revolução, onde o buraco é mais

embaixo. Vontade de transformação. Dos restos de Pagu, castelam-se fortalezas, fabula-se revolta e inventa-se resistência.

De tempos para cá, por diversas linguagens entre letras e dramaturgias, Patrícia Galvão vem sendo evocada, lembrada e vivida. As várias representações pagunianas expõem sempre as inúmeras possibilidades de diálogo e leituras diferentes umas das outras. Tamanha exposição aponta não só para o fato da importância histórica de sua vida-obra, mas também para a necessidade do querer lembrar sua coragem. Do indivíduo Patrícia Galvão nasce a Pagu nossa de cada dia. Substância necessária para sustento de nossa alma. Sua história se corrói para virar mito. Quando se sonha memória, e as verdades se sujam em alegorias. Rememorar também é criação.

Contudo, devemos fundamentalmente lembrar que, em idos tempos de esquecimento, foi graças ao trabalho de Campos que plantando muda floresceram novos frutos Pagus. O poeta, Augusto de Campos, aflito com o sumir da memória, publicou sua vida-obra e deu fôlego aos gritos entre mordaças de Patrícia Galvão. Berros ouvidos e comungados entre público e artistas que se debruçaram sobre sua vida. Querendo entendê-la, para conhecerem um pouco mais de si mesmos.

Hoje podemos saborear estes novos frutos que, entre outros, terezaram em Pagu. *Dos escombros de Pagu* desdobra um estudo sobre a vida deste mito fêmeo brasileiro. O olhar de uma mulher sobre a outra. Uma vontade de se envolver, com Pagu, para desenvolver, a si própria e a novas gerações. Um querer por gritar pra toda gente: "Olha! Venham saber desta mulher!! Conhecer seus voos e gaiolas!!"

Tereza sabe que o mundo não é o que existe, mas o que acontece nele. Historiar no contrapelo da própria história é nadar contra a corrente. É subir o rio, encontrar memória. Aprender com tempos passados o melhor prosseguir adiante, em cena do agora, rio abaixo rumo a futuros mares. Pois dar voz a Pagu tem o mesmo fado sonoro que escrever a história dos malditos. Os não ditos que escangalham com ordens vigentes e encravam unhas. Aqueles que junto dos vencidos, embora muita luta, são ditos esquecidos. Quanto menos falar, menos se sabe. João-ninguém que não venceu tem história? Vale a pena remoer escombros? Escutar estas vidas esquecidas?

Olha! Bem ou mal, falem de mim! – diz o ditado. Atendendo aos pedidos, esta biografia vem desfiar o angu virado que é o variado de Pagu, fragmento do espelho estilhaçado do mulherio Patrícia Mara Solange Gim Sohl Lobo Galvão de Santos. Uma em muitas ou várias em única banhadas em essências dialéticas. De Vênus tupiniquim a antropófaga comunista ou de totem a tabu, a musamedusa é símbolo da coragem de transformação. Movimento e ação: rio desce vale, Heráclito ri. Viver é combustão de desviver.

Todo esforço no sentido de transformação é suor bem-vindo. Sonhos por um mundo melhor. Social, econômico, cultural e sexual. No matriarcado de Pagu, mesmo suas sensibilidades feministas estavam necessariamente ligadas a uma busca de maior abrangência. Sabia do erro que a unidade totalitária comunista trazia. Patrícia sabia que as diferenças podem tanto somar e agregar quanto dividir. Mas de fato apostava na possibilidade antropofágica em que as divergências constroem o novo.

Uma biografia que vem nos lembrar da fidelidade com seus desejos, da coragem em defesa de seus ideais. Quer descobrir qual o tamanho do sonho? Quanto custou ser Pagu? Que troca foi essa? Pra que tanta coça? Por conta de sua coragem? *Dos escombros de Pagu* investiga o tamanho da paixão que a consumiu em busca de suas verdades. Da coerência consigo própria. Mente e ação, coesas. Por querer a revolução nem que botasse fogo no mundo, pra do pó se fazer novo. Pagu assumiu tragédias? Mas quem criou a tragédia foi o homem, ou é a tragédia que inventa os homens? Seja fogo em vela ou no busca-pé, vida é lume que queima.

Em tempos já corrompidos por efemeridades, participam e têm mérito, nesta longa tarefa de ressignificar os valores desta mulher, todos os que a conheceram, a leem ou simplesmente a admiram. O viver de seu lembrar é revigorante por ser de guerra. Convoca transformação. Pagu continua conversando até hoje com gerações futuras. Ensinando a resistir, sonhar e lutar. Pessoas se amparam, consultam e evocam a imagem paguniana em momentos de opressão e liberdade. Pelo gosto de mudança, como um ciclo, Pati retorna toda vez que sua imagem é clamada. Por gritos evoca-se o rito Pagu. O mito desce e conforta os seus.

Pagu do céu alcança visibilidade em esplanadas de esperança um pouco mais vastas. Por isso, todos aqueles que tiveram contato com sua história ou simplesmente olham para o firmamento carregam um pouco de Pagu dentro de si. Todos somos seus descendentes e trazemos suas mágoas e indignações. Resta-nos saber se neste mundo, do *fast-food* canibal, a *massa* ainda terá a coragem de mastigar o sonho que a *Mulher do Povo* assou.

Um dos maiores trabalhos de historiador que já implementei: ajudar Tereza Freire a desenvolver seu estudo sobre minha avó Pagu.

Sinto-me completando vidas: Patrícia Tereza. Como se uma necessitasse da outra para respirar. Em sopros históricos que assopram afinidades atemporais. Anacronismos. Pela força da história que nos conduz, sou um igarapé, braço de água que liga o sinuoso Amazonas que foi minha avó e o caudaloso rio que é Tereza.

Rudá K. Andrade

A todas as pessoas que, generosamente,
compartilharam comigo o seu saber.

Agradecimentos

A meus pais, Paulo e Teresa, por terem me ensinado a voar.

Ao professor doutor Antonio Pedro Tota, da PUC de São Paulo, pela confiança e generosidade ao me orientar na pequisa que serviu de base a este livro.

À Capes, pelo subsídio financeiro à minha pesquisa, sem o qual talvez eu tivesse desistido no meio do caminho.

Aos Rudás de Andrade, pai e filho, por me permitirem entrar em suas casas e em suas vidas.

A Geraldo Galvão Ferraz, por ter publicado a autobiografia precoce de Pagu, espinha dorsal deste livro.

Aos professores e colegas da PUC de São Paulo, pelo incentivo e pelas alegrias compartilhadas.

Aos autores que escreveram sobre Pagu, pela iniciação nesse caminho que eles tão dedicadamente trilharam. Especialmente a Augusto de Campos, pelo seu chamado: "Quem resgatará Pagu?".

A Danilo dos Santos de Miranda, pelo incentivo aos meus voos artísticos.

A Daisy Rocha, amiga e parceira de sonhos e projetos, cuja partida deixou um vazio irreparável.

A minha família, pelo amor incondicional e confiança.

A meus amigos, pela amizade que se realiza na felicidade do outro.

A meu amor, Vicente, pela felicidade!

PAGÚ

Introdução

> Aniquilar o homem é tanto privá-lo de comida quanto privá-lo da palavra.
>
> *Walter Benjamin*

A ESCOLHA de um objeto de pesquisa é sempre pessoal.[1] Muitíssimo pessoal.

Somos fruto de experiências vividas unicamente por nós num dado tempo e espaço. Isso pode soar como uma obviedade, mas é o que caracteriza como única cada linha que escrevo.

O fato de eu ser mulher, brasileira, pernambucana, filha de meus pais faz de mim um sujeito com idiossincrasias únicas. Minha família, as escolas que frequentei, as cinco cidades em que morei até os 17 anos, quando saí da casa de minha mãe no Recife e desembarquei em São Paulo, agora por conta própria, menina ainda, menor de idade, em busca de um sonho de bailarina. Lembro claramente, logo após voltar de uma viagem de seis meses aos Estados Unidos, onde fui participar de um intercâmbio, quando, passeando na beira da praia de Boa Viagem com meu pai, disse a ele: "Recife é pequena demais para mim".

[1] Este livro é fruto de minha dissertação de mestrado em história social, intitulada *Desabotoa-me esta gola: um estudo biográfico sobre Patrícia Galvão*, apresentada à Pontifícia Universidade Católica de São Paulo (PUC-SP) em 2005. A pesquisa contou com a orientação do professor doutor Antonio Pedro Tota e com bolsa de pesquisa da Coordenação de Aperfeiçoamento de Pessoal de Nível Superior (Capes). O trabalho foi contemplado pelo Programa de Ação Cultural da Secretaria da Cultura do Estado de São Paulo, em 2006, na categoria "Biografia".

Estava selado nosso pacto. Foi-me permitido alçar meu segundo voo solitário. O primeiro havia sido a decisão de morar seis meses longe da família, estudando em outro país.

Indo mais adiante na lembrança, uma imagem recorrente de minha infância é a de meus pais lendo – tinham sempre um livro à mão. Daí minha sensação de conforto diante dos livros, sensação de familiaridade. Os livros foram as visitas mais frequentes em nossa sala de estar.

Ler e escrever são meus maiores vícios. Deles não me livrarei nunca.

Mas por que Pagu?

Patrícia Rehder Galvão chamou-me a atenção não só por ter sido mais uma mulher excluída dos estudos históricos e da literatura, como também por sua formação artística e intelectual, por sua militância política, pela coerência – que lhe custou caro – entre o pensar e o agir, vivendo apenas, e radicalmente, de acordo com seus ideais.

O que mais me fascinou em Pagu foi a prática obstinada de liberdade e coragem. Foi alguém que exerceu, ou lutou para exercer, plenamente, a sua cidadania e que arriscou tudo por aquilo em que acreditava.

Não queria ser apenas a Pagu, musa dos modernistas, amante de Oswald de Andrade, com sua irreverência e beleza atraindo todas as atenções, aonde quer que fosse. Não queria ser o arquétipo romântico tão caro aos criadores de mitos, que usam de liberdade poética para reduzir complexas personalidades femininas a produtos de consumo imediato e efêmero.

De que Pagu nos lembraríamos hoje, caso ela se houvesse prestado a tal serventia?

A Pagu que me fascinou, insurgente e obstinada, foi a que teve a ousadia de ir sozinha ao Extremo Oriente e, pelos trilhos cobertos de neve da Transiberiana, viajar para além dos Urais, até Moscou, na expectativa de ver de perto o resultado da revolução proletária cujos relatos tanta admiração lhe causaram. A decidida Pagu que se atreveu a entrevistar, em uma das viagens pela China, o já célebre Sigmund Freud. Aquela jornalista de 20 e poucos anos que foi a única corres-

pondente sul-americana a cobrir a coroação do imperador Pu Yi, na Manchúria, e que, desde então, se tornou bem-vinda dentro dos muros da Cidade Proibida. A brasileira que, graças às amizades na corte manchu, foi responsável pelo envio ao Brasil das primeiras sementes de soja, atendendo a um pedido de seu amigo Raul Bopp.

Pagu parecia trazer dentro de si *a angústia por compreensão e aceitação* – que é o apanágio dos que enxergam bem mais além e que, por isso mesmo, sofrem mais do que os conformistas ou indiferentes –, padecendo, como esses, de tristeza sem remédio pela rejeição encontrada no tempo e no espaço em que vive.

"Enxergar um pouco além" não se reduz ao pretensioso lugar-comum de estar Pagu "à frente de seu tempo". Pelo contrário, ela foi sujeito ativo e passivo de uma longa e penosa jornada de construção da Pagu que tinha decidido ser.

O tempo todo fez *escolhas*, não seguiu a corrente. Exerceu – mesmo quando lhe negavam esse direito em nome da família, da pátria, das tradições, do pudor – o direito de fazer as escolhas em que acreditava, muitas vezes por entre o claro-escuro das contradições, dos desastres, das incertezas, da dúvida, da solidão.

Desempenhou, sem maximizar sua importância pessoal, o papel de única correspondente internacional brasileira a testemunhar ao vivo as nuvens escuras do totalitarismo pousando sobre a Ásia e a Europa dos anos 1930. Minimizou o fato de ter convivido com os surrealistas na França, quando estavam – como Breton e Aragon, depois rompidos – entre a arte e a política. Não buscou ser lembrada por ter escrito o primeiro romance proletário do Brasil, trazendo à tona a dura realidade enfrentada por milhares de operários em São Paulo. Não fez alarde de ter sido a primeira presa política no Brasil, aos 21 anos, quando participava de uma manifestação nas docas de Santos contra a condenação à morte, nos Estados Unidos, dos anarquistas italianos Sacco e Vanzetti.

Nessa ocasião, uma das mais marcantes e dolorosas de sua vida, foi ela quem segurou nos braços o corpo do estivador Herculano de Sousa, atingido mortalmente pela polícia. Como a *Pietà* de Michelangelo, naquele momento carregou em seus braços todas as injustiças do mundo. Daí por diante, nunca mais estaria em paz. O sangue daquele operário

escorrendo em seu colo representava a dor de todas as pessoas que eram oprimidas por um sistema contra o qual era preciso lutar.

Pagu foi presa. Ainda sob o impacto do assassinato político a que assistiu, essa experiência de reclusão, de isolamento forçado, de estigma social. Mas houve mais uma ferida – as outras ainda estando abertas –, quando foi obrigada pelo Partido Comunista Brasileiro (PCB), para seu espanto como noviça de uma causa, a assinar um documento em que se responsabilizava pelos acontecimentos das docas e se declarava "uma agitadora individual, sensacionalista e inexperiente".

Sustento como pedra angular deste recorte biográfico – *uma busca do que explica as escolhas de Pagu* – que a morte do estivador, sua primeira prisão como agitadora e a atitude do partido, somadas, foram o *turning point* de sua vida.

Se analisada de forma superficial e ligeira, a trajetória de Pagu pode ser percebida com um caudal de atos de egoísmo e inconsequente rebeldia. Nada menos exato, sem fundamento no itinerário inteiro de sua vida e nas pistas de significados que deixou.

Aprofundando-se a análise das suas escolhas, uma a uma, por meio dos textos que escreveu e tendo presentes os condicionamentos que cercavam a tomada de decisões, o que sobressai é uma quase inesgotável fonte de energia humana, sempre no encalço da beleza, da verdade, da mudança, da superação, da liberdade, da justiça, da resistência física e moral às adversidades. É um olho-d'água, na verdade um manancial, escorrendo imensa generosidade para com o estivador ou para com o operário desconhecido, no cais ou na fábrica.[2] A bondade inerente aos seus atos políticos e de amor – amor por aquele que morreu nos seus braços no porto de Santos, amor por seu marido infiel e por seu marido fiel,[3] amor por seus filhos de um e de outro – era, por ser coerente e radical, em essência, motivo de incompreensão pelos seus familiares,

[2] Leia-se, sob essa luz, o romance *Parque industrial*, recordem-se os eventos da manifestação por Sacco e Vanzetti em Santos, visite-se sua militância em Paris.
[3] Ver seus bilhetes a Oswald e a Raul Bopp. Ver sua dor, na prisão, pelo primeiro filho, longe da mãe.

pelos artistas que a queriam *musa e não medusa*,⁴ pelos correligionários comunistas que a queriam submissa, pelos contemporâneos que depois da última prisão a queriam Pagu e a rejeitavam como Patrícia.

Assim, a leitura incidental por esta autora do poema de Augusto de Campos, "Pagu: tabu e totem",⁵ colocou-a na intersecção da indignação com o fascínio, repulsa e atração, sentidos simultaneamente em relação a Pagu – com o efeito inesperado de quase um chamado, uma convocação para historicizar um personagem repleto de contradições, a fim de esclarecer suas alternativas e escolhas, e desvendar o mistério de suas duas vidas, uma até sair da última prisão, a outra depois da libertação (libertação?) até a morte. Nenhuma pretensão de justificá-la, jamais de fazer um panegírico ou um libelo, apenas o intuito de lançar um olhar de quem busca explicações, sem ter nenhuma nem querer as já oferecidas.

Walter Benjamin, em suas teses "Sobre o conceito de história", propõe que a história deve ser lida a contrapelo. Fazer uma leitura da história ao avesso, que traga ao que foi dito um novo olhar. Uma história que traga esperança ao tempo presente. Esperança que, com os olhos voltados para o passado, libere o presente da repetição e da impotência.

Não foi à toa que escolhi uma frase de Nietzsche para epígrafe do primeiro capítulo: "Só o que não para de doer permanece na memória".

O encontro com Pagu e Walter Benjamin veio limpar os escombros que havia em meu ser. Portanto, não sou eu a redimi-la; foi ela quem veio para me justificar.

Ao dar-lhe voz, pude me fazer ouvir.

Admito que muitas vezes misturei a minha à sua voz. Sinto ser inevitável que haja simpatia com o sujeito que biografamos. Senão, por que outro motivo eu teria feito esta e não outra escolha?

Diante dessa perspectiva historiográfica, biografar Pagu é muito mais do que fazer uma cronologia dos aconteceres de sua vida, ou inseri-la no contexto em que viveu.

4 Crédito pela poderosa frase à professora doutora Lúcia Helena, da Universidade Federal Fluminense, em seu livro (não relacionado com Pagu) *Nem musa, nem medusa: itinerário da escrita em Clarice Lispector* (Niterói: Eduff, 1997).
5 CAMPOS, Augusto de. **Pagu**: vida-obra. 3. ed. São Paulo: Brasiliense, 1987.

Biografar Pagu é *deixá-la falar*. Dar-lhe espaço e consideração. Ser apenas um fio que conduz o leitor pelos labirintos de sua vida. Tecer com esse fio um manto e, ao contrário de Penélope, não desfazê-lo a cada noite, mas inscrevê-lo na história, estendê-lo aos que ainda virão, para que sirva de abrigo a todos aqueles que sofrem por não conseguir encaixar-se nos padrões de comportamento vigentes.

Biografar Pagu é, também, uma forma de a própria autora redimir-se do seu passado e reconciliar-se com o seu presente, com a sua passividade diante das injustiças sociais que forjam a história do país onde nasceu e onde atua, porque, como bem diz Benjamin:

> [...] em cada época, é preciso arrancar a tradição ao conformismo, que quer apoderar-se dela [...] O dom de despertar no passado as centelhas da esperança é privilégio exclusivo do historiador convencido de que também os mortos não estarão em segurança se o inimigo vencer. E esse inimigo não tem cessado de vencer.[6]

Pagu foi um apelido dado por Raul Bopp quando Patrícia Galvão surgiu no cenário modernista de São Paulo declamando seus poemas. Dons e talentos que já desenvolvia desde os 15 anos, no *Brás Jornal*, na mesma cidade. Um fragmento do tempo, início de Pagu.

Quando saiu da última cadeia, em 1940, muito tempo depois daqueles acontecimentos acima narrados, já com dez anos de militância, de prisões e de tentativas de fuga, ela declarou: "Esqueçam Pagu". Um fragmento do tempo, o fim de Pagu.

Que aconteceu nesses anos e, mais, que aconteceu nos cárceres da ditadura Vargas, que transformou uma jovem idealista de 25 anos em uma mulher amarga e triste aos 30?

Pagu já se havia desiludido com o comunismo na viagem que fez à Ásia e à Europa, ao ver *in loco* e na prática o tipo de sociedade pela qual tanto lutou. Um Estado burocratizado, desigual e violento – o de Stálin – foi o que encontrou.

[6] *Apud* LÖWY, Michael. **Walter Benjamin**: aviso de incêndio. São Paulo: Boitempo, 2005, p. 65.

A militância na França põe-na em contato com os surrealistas, e seu convívio com a Juventude Comunista (Jeunesse Communiste) reorienta sua perspectiva socialista, na direção do trotskismo.

A desilusão logo se tornou uma bandeira: *Não ao stalinismo!*

Presa na França durante uma manifestação de rua, consegue ser extraditada para o Brasil, graças ao ministro Sousa Dantas – com justiça, reconhecido depois como principal diplomata brasileiro responsável pela literal salvação da vida de numerosos comunistas e judeus naqueles perigosos anos 1930.

No Brasil de fins de 1935, naquele tempo e lugar em que desembarcou de volta ao seu país, a situação estava tensa: qualquer pessoa que fosse comunista ou que tivesse ligações com comunistas era considerada suspeita e tinha seus passos vigiados.

Mas Pagu já estava visada pela polícia antes mesmo de sua viagem ao Oriente e a Moscou. Cansada de ser incumbida de tarefas propositadamente arriscadas e em desacordo com seu foro íntimo, Pagu pede sua incorporação a uma célula – o que representaria o término dos ritos de iniciação. Já se havia submetido a provas demais para demonstrar sua capacidade e lealdade de "verdadeira comunista".

Em vez de dar-lhe essa oportunidade, o partido a colocou em xeque: *ou se submete às ordens ou se afasta*. Sem lhe deixar alternativa, a proposta é *que vá embora*, faça uma longa viagem, desapareça por uns tempos. Um indício.

Antes de partir, publicou o livro *Parque industrial*, mas foi obrigada pela direção do partido a utilizar um pseudônimo, Mara Lobo. Imposição que exige de qualquer autor um enorme exercício de humildade e resignação. Mais um indício.

A quantas provas se submeteu pelo partido? Quanto risco correu, quantos amigos perdeu, quanto afetou o marido e o filho, quantos danos sofreu por uma causa que poderia custar-lhe a vida. *Que lhe custou a vida, enquanto Pagu.*

E isso custou a Patrícia Galvão (escondida em Pagu) a perda, sem volta, aos 30 anos, do sorriso e da alegria de viver.

Depois que saiu da cadeia, em 1940, Patrícia raramente sorria. Fumava muito, ficava arredia e imersa num dolorido silêncio.

Engaiolaram o passarinho. Calaram sua voz.

O primeiro capítulo deste livro tenta mostrar o mundo pelos olhos de Pagu. Assim, denominei-o "Aos olhos de Pagu". Nesse capítulo, as cartas, poemas, desenhos, além do jornal *O Homem do Povo* e seu romance *Parque industrial*, são as fontes que utilizo para narrar o curso dos acontecimentos desde as origens alemãs dos Rehder, família de pioneiros imigrantes a que pertencia a mãe de Pagu, até suas atividades como militante do PCB, passando por sua ligação com Oswald de Andrade e os modernistas. O capítulo conta, enfim, a trajetória de uma jovem e promissora escritora, cuja inteligência e beleza tanto encantaram Raul Boop e o casal Oswald de Andrade e Tarsila do Amaral, até sua conversão ao comunismo pelas mãos do estivador Herculano e a combativa militância em nome de um ideal que jamais abandonaria, mesmo com as sucessivas decepções que lhe causou o partido.

O segundo capítulo, "Os voos de Pagu", trata das viagens que Pagu fez a outros países do Oriente e do Ocidente a partir de 1933, quando tinha apenas 23 anos. Como já foi dito, isso ocorreu depois do repto do partido e da publicação de seu livro *Parque industrial*, o que a deixou muito visada pela polícia política. Ora, o livro, acusado de panfletário, denunciava a desumana condição das operárias de São Paulo.

Por ordem do PCB, Pagu sai do país. Vai para o Japão, via Estados Unidos, onde faz entrevistas como correspondente do *Correio da Manhã* e do *Diário de Notícias*. No Japão, hospeda-se com Raul Bopp, que era cônsul do Brasil em Kobe. Ali, participa de manifestações de rua e visita fábricas para conhecer a realidade da classe operária do país. Em seguida, vai à Manchúria, como correspondente, para cobrir a coroação do imperador Pu Yi e se torna amiga dele e de sua esposa. De lá, segue para Dairen, norte da China, de onde parte para a União Soviética, através da perigosa ferrovia Transiberiana. Ousadia que comete à revelia de todos, pois as condições da travessia eram as piores possíveis para uma jovem de apenas 23 anos viajando desacompanhada.

Na União Soviética, a desilusão. Visitar Moscou era o sonho de todos os comunistas, e não era diferente para Pagu. Mas o que encontrou, segundo a correspondência enviada ao Brasil, foram crianças morrendo de fome nas ruas e os burocratas fartando-se em hotéis de luxo.

De Moscou parte para a França, via Alemanha, e é vigiada todo o tempo por agentes da Gestapo, que suspeitavam ser ela uma comunista estrangeira. E estavam absolutamente certos, mas Pagu tinha uma credencial de jornalista, além da sua reconhecida perspicácia, e, incidentalmente, exibia o sobrenome Rehder, alemão, do mesmo sangue ariano que os oficiais da Gestapo se orgulhavam ter em suas veias.

Na França, com o pseudônimo de Leonnie Boucher, filia-se ao Partido Comunista Francês (PCF). Em Paris, hospeda-se na casa do surrealista Benjamim Péret e de sua mulher Elsie Houston, que também era brasileira. O casal já havia morado no Brasil e conhecia Pagu desde a época da *Revista de Antropofagia – Segunda Dentição*, da qual Pagu e Benjamin Péret eram ativos colaboradores. Matriculou-se em cursos de marxismo e trabalhou como tradutora de artigos e filmes.

As fontes utilizadas no segundo capítulo são os diversos bilhetes, cartas e postais que Pagu manda à família e amigos. O tom é de grande felicidade, realização e gratidão pela oportunidade que lhe é dada. Sabemos, pelas fontes, que Pagu viajava à custa de Oswald de Andrade, apesar de eles não estarem mais juntos. Os bilhetes e cartas que ela lhe escreve apontam grande estima e amizade entre os dois.

Militando nas ruas de Paris, é presa. Escapa por pouco de ser submetida a um conselho de guerra, graças à intervenção do então embaixador do Brasil na França, Sousa Dantas. Com a saúde muito frágil, devido a ferimentos sofridos enquanto militava nas ruas, é embarcada para o Brasil em meados de 1935.

O terceiro e último capítulo, propositadamente, é o mais curto, pois curta foi a sobrevivência de Pagu, enquanto Pagu. Ela deixou de existir em 1940, em decorrência de torturas físicas e psicológicas, e do fim de um sonho ao qual entregou sua vida durante dez anos.

Patrícia Galvão casou-se com o escritor e jornalista Geraldo Ferraz, com quem viveu até o fim de sua vida. Com ele, teve seu segundo filho, Geraldo Galvão Ferraz.

Morreu em Santos, ao lado da mãe e da irmã, no dia 12 de dezembro de 1962.

Só... e a lua...

Aos olhos de Pagu

Só o que não para de doer permanece na memória.

Friedrich Nietzsche

PAGU NASCE em 9 de junho de 1910 em São João da Boa Vista, interior de São Paulo. Terceira filha de Adélia Aguiar Rehder e Thiers Galvão de França, traz no sangue a herança de uma família de imigrantes alemães que veio para o Brasil em 1852 para cumprir um contrato de parceria com a empresa Vergueiro e Cia., que apostou na mão de obra estrangeira para cultivar terras ainda improdutivas.

De onde vieram os Rehder? E em que circunstâncias? No início de 1852, os ducados de Schleswig e Holstein (hoje um só estado pertencente à Alemanha, localizado no extremo nordeste do país, fronteira com a Dinamarca, costeando tanto o mar Báltico como o mar do Norte), reunidos sob a Coroa dinamarquesa desde 1773, estavam ocupados por forças dinamarquesas, suecas, prussianas e austríacas. O futuro era incerto; a independência dos ducados, longe de concretizar-se. A família Rehder, que ali vivia desde a Idade Média, era considerada nobre e possuía terras, portanto havia interesses econômicos em jogo. Tinham-se deteriorado as relações entre os alemães e o reino da Dinamarca, o qual, mergulhado numa crise política e econômica, desejava incorporar os dois ducados, cuja população era majoritariamente alemã.[1] Tudo isso, mais os interesses dos proprietários rurais, como a

[1] Ainda hoje no Schleswig-Holstein se falam, além da língua alemã, predominante, o dinamarquês, no sul, e o frísio, na costa oeste.

família Rehder, fez eclodir no Schleswig-Holstein a rebelião de 1848. As raízes dessa insurgência situam-se no crescente nacionalismo dos habitantes alemães da região, em formação desde o início do século XIX – daí o engajamento de toda a população, e não só dos nobres, na luta pela emancipação dos ducados naquele ano histórico.

A população de origem alemã chegou a tomar nas mãos o governo dos ducados. No entanto, em 1851, a Dinamarca, contando com o apoio da Prússia e da Áustria,[2] conseguiu esmagar a rebelião. Em 1866, Schleswig-Holstein se tornaria uma província do reino da Prússia.

Depois da derrota dos rebeldes, e antes da anexação prussiana, Nicolaus (Klaus) Rehder, trisavô de Pagu, ferrenho opositor da dominação dinamarquesa, que morava na aldeia de Winseldorf, região de Kelinghusen-Steinburg do ducado de Holstein, resolveu reunir sua família e partir para o Brasil.[3]

É do sangue desses insurgentes que foi plasmada a trineta de Klaus Rehder.

Os motivos dos Rehder, de um lado, juntaram-se às conveniências do senador brasileiro Nicolau Vergueiro, de outro. O político e homem de negócios Nicolau Pereira de Campos Vergueiro (1778-1859) mantinha em Hamburgo, Alemanha, uma filial da Vergueiro e Cia., na qual se acertou a vinda dos Rehder para o Brasil, em março de 1852.[4] Juntamente com outras 35 famílias, embarcaram no *Emily*, um veleiro de três mastros ancorado no porto de Hamburgo.[5]

Em maio de 1852, os Rehder chegaram ao Brasil, pelo porto de Santos – que sempre estaria presente na vida de Pagu –, e seguiram,

[2] Aliadas da Dinamarca na Confederação Germânica.
[3] Klaus Rehder (1803- m. ?) veio com a mulher Magdalena Armbrust Rehder (1808-1889), com quem se casou na Alemanha em 1827, e seus onze filhos: Wilhelm, Nicolaus, Johann Friedrich, Carolina, Maria, Ana Catharina, Heinrich, Jacob, Louise, Hermann e Wilhelmine. Desses, terão presença assinalada nas próximas páginas Wilhelm, Nicolaus – bisavô de Pagu – e Hermann.
[4] É absolutamente pertinente registrar que o senador Vergueiro, português de nascença, foi o iniciador do movimento imigratório no Brasil. Tudo começou quando ele trocou os escravos de sua fazenda em São Paulo por colonos europeus remunerados em conformidade com contratos de parceria previamente ajustados.
[5] Hamburgo – porto que dava acesso ao mar do Norte pelo rio Elba – foi, depois daqueles eventos, o lugar de partida de todos que ouviam falar da América – a terra da oportunidade. Os nomes dos que ali embarcaram e os portos de destino estão disponíveis nos arquivos históricos da velha e nobre cidade hanseática.

passando pela cidade de São Paulo (então com 23 mil habitantes), para a fazenda São Jerônimo, entre Limeira e Mogi Mirim, onde trabalhariam como colonos em regime de parceria. Progrediram muito e, com a venda de propriedades em sua terra natal, abriram um armazém na Rocinha (então distrito de Campinas, e hoje a cidade de Vinhedo), onde estabeleceram uma hospedaria a fim de receber os imigrantes que mandavam ao interior de São Paulo.

Em 1877, portanto depois de mais de vinte anos de trabalho, o terceiro filho do patriarca Klaus, Nicolaus Rehder Filho (1836-1909), bisavô de Pagu, juntamente com os irmãos Wilhelm e Hermann, tendo ido à cidade de São João da Boa Vista participar de um leilão em praça pública, compra uma sesmaria (a 12 quilômetros dessa cidade), que passa a chamar-se Barreiro Rehder, destinada à produção de café e de madeira.

Toda a família se mudou, então, para a área rural de São João da Boa Vista e passou a residir na fazenda. Depois, Nicolaus Rehder Filho foi morar na própria cidade, estabelecendo-se como empreiteiro de obras, responsável pela edificação de prédios urbanos, além de ser fornecedor de madeira para assentamento de trilhos na construção das estradas de ferro da região, inclusive para a Estrada de Ferro Mogiana.

A neta preferida do próspero avô Nicolaus é Adélia Aguiar Rehder, mãe de Pagu.[6] Adélia casa-se, em 1902, com Thiers Galvão de França, advogado pertencente à tradicional família quatrocentona de São Paulo, conhecido por suas aventuras amorosas. Do casamento nascem Conceição, Homero, Patrícia e Sidéria.[7]

Patrícia ficará conhecida como Pagu em 1928, quando Raul Bopp[8] lhe dedica um poema, "Coco de Pagu".[9] Ela tinha apenas 18 anos e

[6] Apesar de nascida (em 9 de setembro de 1882) da união não desejada pelo severo luterano Nicolaus Rehder Filho entre seu filho Germano Rehder Sobrinho e a brasileira (talvez mestiça de mulata com português), católica, Ordália Ordalina de Aguiar, filha de João Cristino de Almeida Taques e de Maria Isabel de Aguiar. Germano e Ordália tiveram dez filhos.

[7] Homero nasce em 1907; Patrícia, em 1910; e Sidéria, em 1918. Conceição era a filha mais velha e em cuja casa Pagu chegou a morar.

[8] Poeta e diplomata brasileiro (1898-1984), fez parte do movimento verde-amarelo e depois se juntou à antropofagia de Oswald de Andrade e Tarsila do Amaral. Por seu turno, a influência de Mário de Andrade é visível em *Cobra Norato* (1931), a obra mais lembrada de Bopp.

[9] "Coco de Pagu" pode ser encontrado na íntegra na edição de *Cobra Norato e outros poemas* (Barcelona: Dau al Set, 1973).

ainda frequentava a Escola Normal da Capital, situada na praça da República, em São Paulo.

Se aos 18 anos impressionou tão significativamente um conhecido poeta da vanguarda literária paulistana, por seu jeito muito especial ("Eh Pagu, eh!"), a gênese do comportamento "rebelde" há que ser buscada na infância, mesmo abstraída a têmpera dos ancestrais insurgentes de muitas gerações. De fato, ainda criança, Patrícia se mostrava intrigada com as reservas de algumas mães de suas amiguinhas da vizinhança, que a desencorajavam – às vezes, opunham-se explicitamente – de frequentar suas casas. Tais restrições, como era praxe nas *boas famílias* de então, podem razoavelmente ter decorrido da observação – por mães zelosas e atentas aos bons costumes – de condutas *impróprias* da menina Patrícia nas suas brincadeiras infantis. Nessas parecia já despontar o germe da irreverência, do atrevimento, marca inconfundível da personalidade de Patrícia na adolescência e na vida adulta.

Com esses interditos sociais vinha brotando aquela que seria sua eterna companheira: a solidão. Solidão, sim, mas não aquela de sentido literal, monossêmica, que consiste em estar sem companhia ou eventualmente longe dos outros. No caso de Patrícia, começou ali, muito cedo, *o estado de solidão* em que a pessoa passa a viver, a despeito da presença dos outros; o moinho das águas solitárias, que *sabe* o porquê das águas (mas elas não o sabem), onde estão encerrados os fadados à incompreensão. Solidão em meio aos bem próximos, muito próximos. Quanto mais em relação aos distantes.

Garota bonita e inteligente, era referência para as amigas de escola, que a admiravam pelas opiniões e atitudes ousadas, e objeto de desejo dos meninos da Faculdade de Direito do Largo de São Francisco,[10] por seu jeito "avançado" para a época, quase provocativo, desafiador.

[10] Patrícia tinha 17 anos por ocasião das comemorações do centenário de criação dos cursos jurídicos no Brasil, em São Paulo e em Olinda, Pernambuco, por carta de lei do imperador Pedro I, de 11 de agosto de 1827. Pertencer às Arcadas era motivo de orgulho para seus alunos desde antes, pelo *status* que lhes conferia na sociedade, mas, sobretudo a partir do marco dos 100 anos, passou a trazer-lhes um orgulho único. Eles reaparecerão mais tarde na biografia de Pagu e de Oswald de Andrade.

A incompreensão de suas atitudes por parte da família, pertencente à burguesia industrial, foi possivelmente a primeira frustração concreta de Pagu.

Ela deixa entender em suas anotações pessoais que, durante a adolescência, enquanto cursava a Escola Normal, fazia estudos extracurriculares mais para ficar o máximo tempo possível fora de casa do que para dar vazão à excessiva criatividade, que a Escola Normal tolhia. Nesses cursos era acompanhada pela irmã mais nova, Sidéria, sua fiel companheira de toda a vida.

Aliás, o próprio relacionamento intenso das duas irmãs, repleto de lealdade e cooperação, era motivo de preocupação não só para a família – que temia a forte influência da mais velha –,[11] mas, paradoxalmente, também para a própria Patrícia, que via na irrestrita afeição de Sidéria um empecilho para seus sonhos de liberdade. No entanto, Sidéria será a presença mais duradoura e constante em todos os momentos felizes e infelizes de Patrícia. Era quase um espelho, senão a sombra da irmã, mas certamente sua maior fonte de compreensão. O amor de Sidéria era tanto que vislumbrava na irmã a mulher que ela mesma gostaria de ser.

Nos planos de Pagu, porém, não havia espaço para mais ninguém. Apenas para a liberdade, as bandeiras que empunhou, as ideias pelas quais lutou até o último sopro de vida.

Desabotoa-me esta gola!

A escrita e o desenho foram, desde muito cedo, as formas com que Pagu representava o que via e sentia. Aos 15 anos, morando numa vila operária do Brás, vizinha à Tecelagem Ítalo-Brasileira, começa a fazer ilustrações para o jornal do bairro.[12] (Esse fato é sintomático de uma reviravolta, em torno de 1925, a que ficou sujeita sua família, de origem burguesa, talvez por dificuldades financeiras.)

[11] Noticiados aqui e acolá, na escola e entre as famílias conhecidas, seus comportamentos "pouco adequados a uma mocinha de classe" poderiam servir de *mau exemplo* para a própria irmã mais nova, que andava com ela por toda parte.

[12] Trata-se do *Brás Jornal*, no qual assinava com o pseudônimo de "Patsy".

Apesar da convivência com o cotidiano árduo do operariado, as preocupações de Patrícia ainda giravam em torno dos interesses e temas comuns a qualquer adolescente: o amor, o futuro profissional, a vontade de viajar para outros lugares. O germe da militância política ainda estava adormecido.

Se participava de alguma manifestação operária,[13] era antes por curiosidade do que por consciência política. Atrevida como era, mais para contestar os valores burgueses em que foi educada do que pelo interesse na luta de classes. Se apoiava trabalhadores contra patrões, era basicamente por um inerente senso de justiça, do que pelo engajamento ideológico. Afinal, ela via de perto a exploração de que parecia ser vítima o operariado urbano de São Paulo.[14]

O protagonista heróico e romântico que ia apressando o fim da Velha República, com sua imagem associada aos tenentes insurgentes – célebres desde os Dezoito do Forte de Copacabana, em 1922 –, passando pelos levantes de 1924, em São Paulo, perseverando na dura e longa marcha de 25 mil quilômetros, entre 1924 e 1927, com o nome de Coluna Prestes, era o legendário tenente Luís Carlos Prestes (1898-1990). Em sua caminhada errática pelo país, Prestes espalhou sementes de esperança e de revolta dos oprimidos contra os donos do poder no sistema oligárquico vigente. O homem franzino de olhos tristes se havia tornado o Cavaleiro da Esperança.[15]

[13] Foi na década de 1920 que vicejavam os ideais anarquistas e que o operariado passava a ter voz. Para maiores informações sobre esse período, ver a interessante análise de Maria Alice Rosa Ribeiro, "O mercado de trabalho na cidade de São Paulo nos anos vinte", em Sérgio S. Silva, Tamás Szmerecsányi (orgs.), *História econômica da Primeira República* (São Paulo: Hucitec/Fapesp, 1996), p. 341-368.

[14] Pagu, ainda criança, ouvira falar da perigosa greve de 1917 em São Paulo, que envolveu 70 mil trabalhadores, reivindicando melhores condições de trabalho e aumentos salariais. Já aos 12 anos vira nos rostos dos familiares o horror pelas posições ideológicas de uma parte dos operários, que se declarava, em 1922, abertamente comunista. Nesse mesmo ano era criado o Partido Comunista Brasileiro. Nem é preciso lembrar que os anarquistas das décadas de 1910 e 1920 foram duramente reprimidos pela polícia.

[15] Epíteto popular no fim dos anos 1920, propagado depois pelo livro de Jorge Amado publicado pela primeira vez na Argentina em 1942 como *Vida de Luiz Carlos Prestes: el caballero de la esperanza* (Buenos Aires: Claridad, 1942). A primeira edição brasileira, em português, foi lançada em junho de 1945 pela Livraria Martins Editora, com o título *Vida e obra de Luís Carlos Prestes: o cavaleiro da esperança*.

Patrícia, ainda entre os 14 e os 17 anos, assim como tantos brasileiros, acompanhava as notícias que circulavam nos jornais. E, diferente de sua família, via naquele dom Quixote tupiniquim um exemplo de luta pela dignidade.

Em dezembro de 1928, Patrícia recebe o diploma da Escola Normal da Capital, posteriormente Escola Normal Caetano de Campos. Com 18 anos completos e o diploma de magistério na mão, o salto para a independência parecia estar ao alcance das mãos. Pelo menos Patrícia acredita que poderá ver o mundo com seus próprios olhos, segundo seus próprios critérios. Está pronta, sem saber, para ser conhecida como Pagu – entrando para a história.

Aos olhos de Pagu, o mundo ia "muito além do Martinelli". No livro *Álbum de Pagu: nascimento, vida, paixão e morte*,[16] de 1929, dedicado a Tarsila do Amaral, ela escreve:

> Além, muito além do Martinelli...
> martinellamente escancara as cento e cinqüenta e quatro guelas...[17]
> Era filha da lua...
> Era filha do sol...
>
> Pagu era selvagem,
> Inteligente
> E besta...[18]

Esse poema é acompanhado de um desenho, em que a lua e o sol seguram a cegonha que traz o bebê a uma cidade em que o Edifício Martinelli[19] aparece, junto ao Viaduto do Chá.

[16] Essa obra foi encontrada por José Luís Garaldi e publicada pela primeira vez na revista *Código*, nº 2, Salvador, 1975.
[17] Ao longo deste livro, nos textos e bilhetes de Pagu, Oswald de Andrade e Raul Bopp, bem como nos textos de jornais da época, foram mantidas a ortografia oficial da época e as formas coloquiais do original, e mesmo as eventuais "falhas" gramaticais.
[18] *Apud* CAMPOS, 1987, p. 48.
[19] O Edifício Martinelli, situado na rua Líbero Badaró, nº 504, foi o primeiro arranha-céu de São Paulo (na época se dizia da América Latina). Com trinta andares, suas obras foram concluídas em 1929.

O desenho permite depreender claramente que Patrícia se vê retratada no espírito da década de 1920, quando são construídos em São Paulo muitos edifícios e viadutos. O tempo da cidade passa a ser outro. O tempo agora é o das máquinas. Essa mudança se reflete no cotidiano das pessoas, que passam a conviver com a pressa e o trânsito nas ruas.

A tentativa de unir desenho à poesia será uma característica dos textos de Patrícia, que, certamente por intuição e não por erudição, se encaixava como uma luva na busca pela nossa originalidade imbuída no espírito modernista.

Não será por acaso, nem apenas pela indiscutível beleza, que Patrícia encantará primeiro Raul Bopp e, em seguida, tanto Oswald de Andrade como Tarsila do Amaral.

Por si só, o *Álbum de Pagu* é uma mostra do talento e da ousadia de uma escritora em potencial, que busca sua própria forma de expressão, sem a menor preocupação em enquadrar-se nos cânones literários do momento. No entanto, por se achar em plena dialética com o seu tempo, o texto de Patrícia refletia a busca dos artistas em retratar a nossa realidade. Sua convergência, nesse momento, era menos no conteúdo e mais na forma. Sua escrita livre, urbana, original, transgressora e os desenhos que fazia eram o próprio modernismo.

A sensualidade está presente em cada traço e em cada verso:

Tia Babá disse que sineiro
pode pecar...
[...] toco a finados como ninguém...[20]

Ilustrando esse verso, um desenho de uma mulher de saias, sorrindo e puxando um longo sino, quase como a pendurar-se nele.

Um detalhe importante a ressaltar é que todos os desenhos são assinados e datados, como se cada página pudesse existir independentemente das outras. E, em todos os desenhos, ela está retratando a si própria. Assim, podemos concluir que Pagu se via como uma mulher sensual, bonita e livre. O rosto quase nunca aparece. O que se repete são os cabelos soltos e o corpo sempre nu e em movimento.

[20] *Apud* CAMPOS, 1987, p. 49.

Na página IX[21] (em cada página, um poema e um desenho), o desenho é de uma mulher nua num balanço que voa tão alto que está próximo do sol: "[...] quero ir bem alto... bem alto... numa sensação de saborosa superioridade... é que *do outro lado do muro tem uma coisa que eu quero espiar* [grifo nosso]".[22]

Esse verso poderia estar na gênese de qualquer tentativa de conhecer Pagu. Reflete as inquietações da menina que sabe que o mundo é muito maior do que o que seus olhos alcançam. Sabe e deseja esse mundo. Lança-se a ele de olhos fechados, num balanço tão alto que poderia tocar o sol com seus pés.

Os versos e a ilustração da página X são de uma menina sentada no chão, empinando pipa. Referência clara à sua infância, quando às vezes trocava as brincadeiras de menina pelas aventuras típicas dos meninos. E de quando, ainda adolescente, saía pelas ruas da cidade com os cabelos desgrenhados e batom escuro nos lábios, numa clara intenção de chocar a família.

> natureza diabólica
> calor infernal
> cores sadias
> tabôas, musgos, lodo
> soltava papagaios e voltava pra casa sem baton.[23]

Na página XV, o desenho de uma mulher fantasiada de havaiana em delírio. Na época, as festas de carnaval eram regadas a lança-perfume: "Quando era avaiana tomava éter".[24]

No desenho da página XX, a mulher nua e de cabelos soltos está encostada em um poste de luz. A boca excessivamente escura, como Pagu gostava de usar, para contrastar com a pele branca do rosto. O texto é sugestivo: "Vai ver si estou na esquina..."[25]

21 É assim que Pagu numera as páginas do álbum.
22 *Apud* CAMPOS, 1987, p. 50.
23 *Ibid.*, p. 50.
24 *Ibid.*, p. 52.
25 *Ibid.*, p. 55.

E, para terminar, no último desenho vê-se uma mulher queimando na fogueira, com tridentes a espetá-la e, no céu, um anjo voando entre as nuvens. O texto diz:

> Quando eu morrer não quero que chorem a minha morte.
> Deixarei o meu corpo para vocês.[26]

Pagu tinha apenas 12 anos por ocasião da Semana de Arte Moderna. Não é provável ter comparecido, tão menina, aos salões do Teatro Municipal naqueles três *escandalosos* dias de fevereiro de 1922, mas tudo que ela viria a respeitar artisticamente foi forjado na matriz dessa tentativa de quebrar com o nosso "europeísmo" para conhecer, de fato, o Brasil.

No entanto, segundo Lucia Helena:

> Se na Europa as vanguardas conviviam com uma sociedade de tradição racionalista, em estágio de industrialização avançada, com poderosa burguesia e em meio à convulsão bélica, os ecos que penetram no Brasil interagem com um país de tradição colonialista, largas faixas latifundiárias, de incipiente industrialização, desenvolvimento desigual e alto hibridismo cultural.[27]

Eloquente exemplo da resistência ao rompimento com os padrões acadêmicos vigentes foi a polêmica gerada em torno da exposição de Anita Malfatti, cinco anos antes, em 1917, que havia chegado da Alemanha e dos Estados Unidos, trazendo em seu trabalho claras influências do expressionismo e do cubismo. O autor Monteiro Lobato mostrou-se escandalizado com a ousadia da artista, no célebre artigo intitulado "Paranóia ou mistificação?":

> Há duas espécies de artistas. Uma composta dos que vêem as coisas e em conseqüência fazem arte pura, guardados os eternos ritmos da vida, e adotados, para a concretização das emoções estéticas, os processos clássicos dos grandes mestres.
>
> [...] A outra espécie é formada dos que vêem anormalmente a natureza e a interpretam à luz das teorias efêmeras, sob a sugestão estrábica de escolas rebeldes, surgidas cá e lá como furúnculos da cultura excessiva.

[26] *Apud* CAMPOS, 1987, p. 59.
[27] HELENA, Lucia. **Modernismo brasileiro e vanguarda**. São Paulo: Ática, 2003, p. 41.

> São produtos do cansaço e do sadismo de todos os períodos de decadência; são frutos de fim de estação, bichados ao nascedouro. Estrelas cadentes brilham um instante, as mais das vezes com a luz do escândalo e somem-se logo nas trevas do esquecimento.
>
> Embora se dêem como novos, como precursores de uma arte a vir, nada é mais velho do que a arte anormal ou teratológica: nasceu como a paranóia e a mistificação.[28]

Segundo Maria Augusta Fonseca, em seu estudo sobre Oswald de Andrade, o artigo de Lobato deixou abalados familiares e amigos da artista. Como resposta, um pequeno artigo no *Jornal do Comércio*, de 11 de janeiro de 1918, fazia o elogio à pintora:

> Possuidora de uma alta consciência do que faz, levada por um notável instinto para a apaixonada eleição de seus assuntos e da sua maneira, a vibrante artista não temeu levantar com seus cinqüenta trabalhos as mais irritadas opiniões e as mais contrariantes hostilidades. Era natural que elas surgissem no acanhamento de nossa vida artística.[29]

O autor desse artigo foi Oswald de Andrade. Postura semelhante, em relação à defesa de novos cânones de nossa arte, Oswald terá ao escrever um artigo no mesmo *Jornal do Comércio*, fazendo o elogio a Mário de Andrade (1893-1945), antes que esse publicasse, em 1922, *Paulicéia desvairada*. O artigo se chamaria: "O meu poeta futurista".

Oswald faz sua estréia como ficcionista em 1922, com o romance *Os condenados*.[30] Segundo Maria Augusta Fonseca,

> [...] a narrativa descontínua que Oswald adota traz a linguagem ágil da rua e cose em flagrantes dramáticos o mundo da prostituição, do amor, o suicida. Dissolve na ficção motivos autobiográficos, lances de seu infortúnio amoroso com Deisi [...].[31] Arrisca um procedimento novo, inscrevendo e

28 LOBATO, Monteiro. Paranoia ou mistificação? **O Estado de S. Paulo**, 20 dez. 1917, seção Artes e Artistas.
29 *Apud* FONSECA, Maria Augusta. **Oswald de Andrade**. São Paulo: Art Editora, 1990, p. 101.
30 Na verdade, *Os condenados (Alma)* é o primeiro romance de *A trilogia do exílio*. Os demais são *A estrela de absinto*, de 1927, e *A escada vermelha*, de 1934.
31 Deisi, Maria de Lourdes Castro Pontes, viveu uma ardente história de amor com Oswald, que casou com ela *in extremis* em 1919, tendo ela morrido de câncer aos 19 anos. Seu obituário incluiu o sobrenome Andrade. Oswald narra esse romance em seu livro *O perfeito cozinheiro das almas deste mundo: diário coletivo da garçonnière de Oswald de Andrade*, com prefácio de Paulo Prado. Escrito em

inaugurando a técnica de composição em quadros sintéticos e a montagem descontínua. Quer traduzir seu pensamento de vanguarda.[32]

Essa técnica de composição, em quadros sintéticos e narrativas descontínuas, estará presente nos poemas e ensaios de Pagu, prova da forte influência que o estilo oswaldiano terá sobre seu trabalho. Terá ela devorado antropofagicamente os escritos de Oswald para impressioná-lo?

A autora Márcia Camargos, em seu livro sobre a Semana de Arte Moderna, dá um panorama daquele ano de 1922:

> Mal começado, o ano de 1922 guardava inusitadas surpresas aos paulistanos. Primeiro, um tremor atingiu a capital. De pequena magnitude, gerou uma série de matérias na imprensa, detalhadas explicações científicas e algumas analogias bem-humoradas. Uma nota no *Jornal do Comércio* de 31 de janeiro comparava o abalo sísmico a crises histéricas de esposas que sofriam dos nervos.
>
> Pouco depois, a fuga de presos da cadeia pública situada à avenida Tiradentes causaria pânico entre os habitantes da cidade. Aproveitando-se do descuido da sentinela, os detentos evadiram-se pelos fundos misturando-se a operários que trabalhavam no local. O choque maior, porém, ainda estava por vir. Perdidos entre as páginas dos jornais de fevereiro, pequenos reclames anunciavam o Festival de Arte Moderna, abrilhantado pelo concurso de Guiomar Novais e de Heitor Vila-Lobos.
>
> Mas quem se dispôs a desembolsar 186 mil réis que davam direito às três récitas levou um susto. Ao transpor os treze degraus de acesso ao Teatro Municipal, os cavalheiros de fraque e cartola, acompanhados por damas elegantemente vestidas, paravam estarrecidos. E não era para menos. Convertido em museu improvisado, o suntuoso *hall* apresentava pinturas e esculturas que, com raras exceções, desdenhavam de todos os cânones artísticos até então ensinados nas melhores academias do país e de além-mar.
>
> À direita da escadaria interna, um desfigurado homem amarelo padecia severamente do fígado. Adiante, um Cristo de tranças escarnecia o penitente catolicismo do público, que se benzia indeciso defronte do painel *Ao*

São Paulo em 1918, só foi publicado anos mais tarde (Paris: Sans Pareil, 1925). Hoje, encontra-se disponível na Biblioteca Municipal Mário de Andrade, em São Paulo.

[32] FONSECA, 1990, p. 11 3.

pé da cruz, de Di Cavalcanti.[33] Sem culpa nem explicações, um sem-fim de sacrilégios religiosos e artísticos penalizavam os incautos visitantes. Quadros sem perspectiva, cores berrantes, figuras deformadas, manchas indecifráveis e paisagens sombrias viravam pelo avesso as normas básicas da estética convencional. E pouco adiantava correr atrás da coerência ou rima nos versos a serem declamados no palco. Ali, uma enxurrada de desatinos literários feria sensibilidades refratárias a experimentalismos lingüísticos. Delírios poéticos sobre aeroplanos, estradas da via láctea, sapos e guerra provocavam os espectadores, que revidaram numa bem orquestrada vaia regida pelos estudantes do alto das galerias.[34]

A Semana realizou-se em São Paulo nos dias 13, 15 e 17 de fevereiro de 1922, no Teatro Municipal, que foi cedido graças à interferência de Paulo Prado, considerado por Mário de Andrade "o fautor da Semana".[35]

A conferência de Graça Aranha, no dia 13, intitulada *A emoção estética da arte moderna*, abriu o evento. Romancista conhecido, Graça Aranha[36] foi prontamente aceito como orador da festa de abertura, porque necessitavam de um nome que tivesse ressonância nacional para dar credibilidade ao evento. Interessante ressaltar que a presença do escritor – na época, membro da Academia Brasileira de Letras –[37] indica que esse movimento, considerado transgressor, paradoxalmente, tinha adeptos, ou pelo menos simpatizantes, entre as camadas mais conservadoras da sociedade.

[33] Emiliano Augusto Cavalcanti de Albuquerque Melo (1897-1976), internacionalmente conhecido como Di Cavalcanti, foi um dos idealizadores da Semana de Arte Moderna. Em Paris, conviveu com os mais renomados mestres do expressionismo, do surrealismo e do cubismo. Na II Bienal de Artes de São Paulo (1953) conquistou, com Alfredo Volpi, o prêmio de melhor pintor nacional.

[34] CAMARGOS, Márcia. **Semana de 22**: entre vaias e aplausos. São Paulo: Boitempo, 2002, p. 17-18.

[35] Escritor de qualidade, Paulo Prado (1869-1943), não obstante rico e quatrocentão, juntou-se a Mário de Andrade para fundar a *Revista Nova* em 1931. É obra de Paulo Prado o ainda hoje consultado *Retrato do Brasil: ensaio sobre a tristeza brasileira*, de 1928.

[36] José Pereira da Graça Aranha (1868-1931), maranhense, é autor, entre outras obras, do famoso romance *Canaã*, de 1902, e da peça *Malazarte*, encenada em Paris em 1911.

[37] Um dos fundadores da Academia Brasileira de Letras, Graça Aranha demonstrou a firmeza de suas convicções modernistas quando, em 19 de junho de 1924, pronunciou perante *os imortais*, inclusive um indignado Coelho Neto, a conferência *O espírito moderno*. Na ocasião, o respeitado escritor declarou: "A fundação da Academia foi um equívoco, foi um erro". Meses depois, em 18 de outubro de 1924, Graça Aranha causaria sensação pública ao comunicar oficialmente o seu desligamento da Academia Brasileira de Letras.

Camadas conservadoras que até Mário de Andrade provocava burlescamente:

> Eu insulto o burguês!
> O burguês-níquel
> O burguês-burguês!
> A digestão bem-feita de São Paulo!
> O homem-curva! O homem-nádegas!
> O homem que sendo francês, brasileiro, italiano,
> É sempre um cauteloso pouco-a-pouco![38]

Tempos depois, Oswald de Andrade tentaria explicar a Semana de Arte Moderna:

> Se procurarmos a explicação do porquê o fenômeno modernista se processou em São Paulo, e não em qualquer outra parte do Brasil, veremos que ele foi conseqüência de nossa mentalidade industrial. São Paulo era de há muito batido por todos os ventos da cultura. Não só a economia cafeeira promovia os recursos, mas a indústria com sua ansiedade do novo, a sua estimulação do progresso, fazia com que a competição invadisse todos os campos de atividade.[39]

Já, para Mário de Andrade, "éramos uns puros. A Semana de Arte Moderna, ao mesmo tempo que coroamento lógico dessa arrancada gloriosamente virada, dava um primeiro golpe na pureza do nosso aristocracismo espiritual".[40]

Emblemática, uma frase do escritor pré-modernista Lima Barreto[41] caracterizou bem o espírito que viria emergir na década de 1920: "Nós não nos conhecemos uns aos outros dentro de nosso próprio país". A referência cultural do Brasil era a França, com seus cafés-concerto, o *art nouveau*, a alta-costura, as operetas. Esse comportamento mimético era ironizado por Lima Barreto, ao dizer que o intelectual brasileiro

[38] ANDRADE, Mário de. Ode ao burguês. *In*: ANDRADE, Mário de. **Poesias completas**. São Paulo: Martins, 1955, p. 37.
[39] *Apud* FONSECA, Maria Augusta. **Oswald de Andrade**. São Paulo: Art Editora, 1990, p. 119.
[40] *Ibid.*, p. 120.
[41] Afonso Henriques de Lima Barreto (1881-1922) nasceu no Rio de Janeiro, filho de escrava com português. Em 1909 lança *Recordações do escrivão Isaías Caminha*, publicado em Portugal. No mesmo ano de 1909, *O triste fim de Policarpo Quaresma* é publicado em folhetins do *Jornal do Comércio*, e depois, em março de 1911, sai em livro no Rio de Janeiro, pela Editora Todos os Santos, e em São Paulo, pela Editora Sol.

"ainda come, dorme e sonha em Paris". De fato, nessa época, o Brasil burguês e intelectual tinha a cara da França.

Com o fim da Primeira Guerra Mundial e a devastação da Europa, começa a delinear-se a ideia de que o futuro poderia estar em um novo continente – a América. A Europa passa a ser vista como decadente e a América, como o continente jovem e promissor. Os brasileiros aos poucos dirigem o olhar para seu próprio país, o maior em extensão da América do Sul.

O fim da guerra parece determinar o fim do liberalismo econômico.[42] Cada país se vê propenso a investir em suas próprias potencialidades. Inaugura-se, ou revigora-se, um novo tempo: o dos nacionalismos.

Na tentativa de repensar o Brasil, valorizando a memória nacional e estudando suas raízes étnicas e culturais, muitos artistas viajam pelo país. Mário de Andrade foi um deles, e registrou suas impressões em *O turista aprendiz*, de 1928. O livro é um diário de bordo, fruto de viagem feita por ele à Amazônia, em companhia de Olívia Guedes Penteado,[43] uma sobrinha dela e a filha de Tarsila, Dulce do Amaral Pinto. O então presidente Washington Luís recomendou a comitiva aos presidentes dos estados por onde passaria, garantindo aos viajantes segurança e boa acolhida onde quer que aportassem. A viagem dura três meses, de 8 de maio a 15 de agosto de 1927. Em três meses de navegação, vão a Iquitos, no noroeste do Peru, e, pela Estrada de Ferro Madeira-Mamoré, chegam à Bolívia. O escritor fica extasiado com a natureza, sofre com a miséria do povo, anota e fotografa tudo. É o brasileiro buscando sua identidade:

[42] Segundo a teoria econômica clássica, o preço de um bem ou serviço *não representa* o valor do trabalho a ele incorporado; é apenas o equilíbrio entre a oferta e a demanda que determina os preços. Nos anos 1930, como é sabido, essa teoria foi completamente revista, principalmente em função das ideias do economista britânico John Maynard Keynes (1883-1946), preconizando-se uma política de crescimento geradora de mais empregos. Ver, a esse respeito, Paul Krugman, "The Mythe of Asia's Miracle", em *Foreign Affairs*, 73 (6), nov.-dez. de 1994; disponível também em: http://web.mit.edu/krugman/www/myth.html, acesso em: 11 fev. 2008.

[43] Olívia Guedes Penteado (1872-1934), conhecida figura da elite paulistana, era amiga dos modernistas da Semana de 22. Em 1923, comprou, em Paris, a primeira coleção de quadros de artistas modernistas brasileiros. Em seu famoso salão da rua Duque de Caxias, em São Paulo, eram realizados os encontros do grupo modernista.

> E principiou um dos crepúsculos mais imensos do mundo, é impossível descrever. Fez crepúsculo em toda a abóbada celeste, norte, sul, leste, oeste. Não se sabia pra que lado o sol deitava. Um céu todinho em rosa e ouro, depois lilás e azul, depois negro e encarnado se definindo com furor. Manaus a estibordo. As águas negras por baixo. Dava vontade de gritar, de morrer de amor, de esquecer tudo. Quando a intensidade do prazer foi tanta que não me permitiu mais gozar, fiquei com os olhos cheios de lágrimas.
>
> <div align="right">2 de julho de 1927.[44]</div>

Começa a romper-se a ideia de *cultura* associada apenas às atividades intelectuais. A tradição bacharelesca do Brasil vai cedendo lugar a outras formas de expressão cultural, que não passavam pela escrita, mas que faziam parte da vida cotidiana.[45]

A Semana de 22 veio ao encontro dessa necessidade de renovação. Criar uma arte moderna, inspirada nos próprios valores do país e do seu povo. Provocar. Buscar na cultura negra e indígena a nossa originalidade. Sacudir as elites. Mas era uma travessia entre Cila e Caríbides, pois a essa mesma elite ainda eram muito caros os valores culturais europeus, sendo-lhe difícil aceitar – por repugnar por causa da sua secular formação – os tambores e atabaques nativos. Tanto que Vila-Lobos[46] foi vaiado, a ponto de não conseguir apresentar sua programação na íntegra, porque tentava usar na orquestra instrumentos considerados populares. Paradoxal é que esse movimento, que buscava fazer a crítica aos padrões artísticos vigentes, era composto por parte dos membros da mesma elite que se visava "sacudir". Ou seja, o movimento contou com elementos ligados à ordem estabelecida, tanto que o grande mecenas da Semana foi o escritor Paulo Prado, pertencente à elite cafeeira de São Paulo.

Como já foi dito, no mesmo ano de 1922 Mário de Andrade escreve *Pauliceia desvairada* e Oswald de Andrade também usa São Paulo como inspiração para seu romance *Os condenados*.

A regra era abolir as regras.

[44] ANDRADE, Mário de. **O turista aprendiz**. São Paulo: Duas Cidades, 1976, p. 88-89.
[45] VELLOSO, Mônica. **Que cara tem o Brasil**. Rio de Janeiro: Ediouro, 2000.
[46] Heitor Vila-Lobos (1887-1959), reconhecidamente um dos maiores compositores brasileiros de todos os tempos.

Fugir dos eruditismos e academicismos, e encontrar uma forma de expressão que refletisse quem era o povo brasileiro.

Assim, Oswald de Andrade, em seu *Manifesto da poesia pau-brasil*, publicado inicialmente no jornal carioca *Correio da Manhã*, em 18 de março de 1924, afirma:

> A língua sem arcaísmos, sem erudição. Natural e neológica. A contribuição milionária de todos os erros. Como falamos. Como somos.
>
> Não há luta na terra de vocações acadêmicas. Há só fardas. Os futuristas e os outros.
>
> Uma única luta – a luta pelo caminho.
>
> Dividamos: poesia de importação. E a poesia pau-brasil, de exportação.[47]

Nesse manifesto, a síntese do pensamento modernista em ebulição: unir o lado erudito de nossa formação europeizada ao popular, presente em nossa cultura resultante da miscigenação de três grupos: índios, negros e brancos. Daí a nossa riqueza.

> O lado doutor. Fatalidade do primeiro branco aportado e dominando politicamente as selvas selvagens. O bacharel. Não podemos deixar de ser doutos. Doutores. País de dores anônimas, de doutores anônimos. O Império foi assim. Eruditamos tudo. Esquecemos o gavião de penacho.[48]

O crítico e ensaísta João Ribeiro (1860-1934) escreve, em um artigo de 1927, sobre o sentido pioneiro e radical da poesia oswaldiana:

> O sr. Oswald de Andrade, com o *Pau-brasil*, marcou definitivamente uma época na poesia nacional. Ele atacou, com absoluta energia, as linhas, os arabescos, os planos, a perspectiva, as cores e a luz. Teve a intuição infantil de escangalhar os brinquedos, para ver como eram por dentro. E viu que não eram coisa alguma. E começou a idear, sem o auxílio das musas, uma arte nova, inconsciente e capaz da máxima trivialidade por oposição ao estilo erguido e à altiloqüência dos mestres. [...] Assim nasceu uma poesia nacional, que levantando as tarifas de importação, criou uma indústria brasileira. Para mim, ele foi o melhor crítico da ênfase nacional; o que reduziu a complicação do vestuário retórico à folha de parreira

[47] ANDRADE, Oswald de. Manifesto da poesia pau-brasil. *In*: ANDRADE, Oswald de. **A utopia antropofágica**: obras completas. São Paulo: Globo, 1990, p. 42.
[48] *Ibid.*, p. 41.

simples e primitiva e já de si mesma demasiada e incômoda. Chegou à concepção decimal e infantil, que se deve ter do homem: um 8 sobre duas pernas, total dez.[49]

E, de novo, Oswald de Andrade:

Quando o português chegou
debaixo de uma bruta chuva
Vestiu o índio
Que pena!
Fosse uma manhã de sol
O índio tinha despido
O português.[50]

O manifesto de Oswald saiu em livro, em 1925, com o título de *Pau-brasil* e ilustrações de Tarsila do Amaral. Em maio de 1924, Paulo Prado assinava o prefácio com estas palavras:

> A poesia "pau-brasil" é, entre nós, o primeiro esforço organizado para a libertação do verso brasileiro. Na mocidade culta e ardente de nossos dias, já outros iniciaram com escândalo e sucesso, a campanha de liberdade e de arte pura e viva, que é a condição indispensável para a existência de uma literatura nacional. Um período de construção criadora sucede agora às lutas da época de destruição revolucionária, das palavras em liberdade. Nessa evolução e com os característicos de suas individualidades, destacam-se os nomes já consagrados de Ronald de Carvalho, Mário de Andrade e Guilherme de Almeida, não falando nos rapazes do grupo paulista, modesto e heróico.
>
> [...] O manifesto que Oswald de Andrade publica encontrará nos que lêem escárnio, indignação, e mais que tudo – incompreensão. Nada mais natural e mais razoável: está certo. O grupo que se opõe a qualquer idéia nova, a qualquer mudança no ramerrão das opiniões correntes é sempre o mesmo: é o que vaiou o *Hernani* de Victor Hugo, o que condenou nos tribunais Flaubert e Baudelaire, é o que pateou Wagner, escarneceu de Mallarmé e injuriou Rimbaud. Foi esse espírito retrógrado que fechou o Salon oficial aos quadros de Cézanne, para o qual Mitterand pede hoje as honras do Panthéon; foi inspirado por ele, que se recusou uma praça

[49] RIBEIRO, João. **Crítica**: os modernos. Rio de Janeiro: ABL, 1952, p. 90-98.
[50] ANDRADE, Oswald de. Erro de português. *In*: ANDRADE, Oswald de. **O santeiro do mangue e outros poemas**. São Paulo: Globo, 1991, p. 95.

de Paris para o *Balzac* de Rodin. É o grupo dos novos-ricos da arte, dos empregados públicos da literatura, acadêmicos de fardão, gênios das províncias, poetas do Diário Oficial. Esses defendem as suas posições, pertencem à maçonaria da camaradagem, mais fechada que a da política; agarram-se às tábuas desconjuntadas das suas reputações: são os bonzos dos templos consagrados, os santos das capelinhas literárias.

[...] Para o gluglu desses perus de roda, só há duas respostas: ou a alegre combatividade dos moços, a verve dos entusiasmos triunfantes, ou para o ceticismo e o aquoibonismo [*sic*] dos já descrentes e cansados o refúgio de que falava o mesmo Gourmont, no Silêncio das Torres (das torres de marfim, como se dizia).[51]

Além de criticar os realistas pela rigidez das formas, os modernistas também fugiam da métrica e da rima parnasianas e dos remanescentes cânones do romantismo, do realismo-naturalismo, do simbolismo. Assim, a rima que o poeta deveria buscar seria a rima que viesse do seu coração. Mais do que versos tecnicamente perfeitos, buscavam os modernistas versos imperfeitos, que traduzissem sentimentos imperfeitos. Outro alvo da crítica dos modernistas eram os românticos: o espírito modernista não admitia a tristeza inerente aos poetas do romantismo. Como afirma Mônica Velloso, "para os modernistas, estes poetas pertenciam aos tempos passados e à província. Achavam que, na cidade moderna e na metrópole, o poeta romântico, descabelado e apaixonado não tinha mais lugar".[52]

De fato, os tempos eram outros.

Em 1928, ano em que Patrícia passou a frequentar os salões modernistas e ganhou o apelido de Pagu, Oswald de Andrade publica o *Manifesto antropófago*.[53] Nele defende a ideia de que os índios, nossos ancestrais, comiam seus semelhantes para reter suas qualidades. Oswald propunha, então, que não rejeitássemos indiscriminadamente a cultura europeia, mas comêssemos o que nos interessasse e descartássemos o resto. O movimento antropofágico pregava a projeção do pas-

51 PRADO, Paulo. Prefácio a Pau-brasil. *In*: ANDRADE, Oswald de. **Pau-brasil**: obras completas. São Paulo: Globo, 1990, p. 58-59.
52 VELLOSO, Mônica. **Que cara tem o Brasil**. Rio de Janeiro: Ediouro, 2000, p. 52.
53 Publicado pela primeira vez na *Revista de Antropofagia*, em 1º de maio de 1928, encarte do jornal *Diário de São Paulo*.

sado mítico no futuro da era tecnológica, sugerindo que o matriarcado de Pindorama fosse tomado como modelo para a reorganização da vida social em bases livres e igualitárias.

Nas artes plásticas, o quadro *Abaporu*, de Tarsila do Amaral, retratava um ser antropofágico. *Abaporu* significa em tupi-guarani "homem que come".

Da mesma época é o romance de Mário de Andrade, *Macunaíma*. O personagem, que nasce índio, vira negro e depois se transforma num rapaz loiro de olhos azuis é o próprio retrato do Brasil.

Esses artistas certamente povoavam o imaginário da menina de 18 anos, recém-saída da Escola Normal. Para eles – ah, sim! –, ela se prestava admiravelmente ao papel de ícone dos novos padrões da beleza chocante do modernismo. Era jovem, bonita, inteligente; seus desenhos e poemas, inquietantes. A ousadia da normalista cheia de talento e atrevimento ajustou-se de forma irretocável ao espírito irreverente dos modernistas. Assim, Pagu, como ficou conhecida, transforma-se em *musa antropofágica*.

A publicação, também em 1928, do poema de Raul Bopp, "Coco de Pagu", na revista carioca *Para Todos*,[54] com ilustração de Di Cavalcanti, é a consagração desse papel:

> Pagu tem olhos moles
> Olhos de não sei o que
> Si a gente está perto deles
> A alma começa a doer
> Eh, Pagu, Eh
> Dói porque é bom de fazer doer[55]

Rio de Janeiro, 1929. Primeira exposição individual de Tarsila do Amaral no Brasil. Pagu está na comitiva de artistas que acompanham

[54] Publicado na edição nº 515, de 27 de outubro de 1928. A revista *Para Todos* foi dirigida por Álvaro Moreyra (1888-1964) entre 1910 e 1939, ano em que foi preso por motivos políticos. Jornalista, escritor, membro da Academia Brasileira de Letras (em 1959), apoiou a segunda geração do movimento modernista.

[55] *Apud* CAMPOS, 1987, p. 39.

a pintora. No Rio de Janeiro, a comitiva é recebida por Anita Malfatti, Eugênia e Álvaro Moreyra, Elsie Houston e Benjamin Péret.[56]

A desconhecida jovem que acompanha a comitiva de Tarsila, e a todos encanta, faz com que jornalistas curiosos se aproximem e a coloquem no centro de uma improvisada entrevista, publicada na revista *Para Todos*:

> – Tem algum livro a publicar?
>
> – Tenho. A não publicar. Os sessenta poemas censurados que dediquei ao dr. Fenolino Amado,[57] diretor da censura cinematográfica. E o *Álbum de Pagu: vida, paixão e morte*, em mãos de Tarsila, que é quem toma conta dele. As ilustrações dos poemas são também feitas por mim [...].[58]

Nessa mesma entrevista, quando perguntada sobre quem mais admira, responde:

> – Tarsila, padre Cícero, Lampião e Oswald. Com Tarsila fico romântica. Dou por ela a última gota do meu sangue. Como artista, só admiro a superioridade dela.
>
> – Diga alguns poemas, Pagu.
>
> – Pagu é a criatura mais bonita do mundo, depois de Tarsila.[59]

Essa entrevista é de agosto de 1929, data da exposição de Tarsila. Possivelmente, toda essa devoção pública à pintora venha do fato de Pagu já ter se envolvido com Oswald de Andrade, na época marido de Tarsila.

Talvez tantos elogios tenham sido fruto de um sentimento de culpa, porque, tanto quanto Oswald, Tarsila se havia encantado com a ousadia e o talento da jovem normalista que passou a frequentar os salões da alameda Barão de Piracicaba, residência do casal Oswald-Tarsila, ponto de encontro dos modernistas. Segundo depoimento do arquiteto

[56] Péret era um poeta surrealista que Oswald e Tarsila haviam conhecido em Paris e que em 1929 estava residindo no Brasil com sua esposa brasileira, a cantora de ópera, Elsie Houston. Pagu voltaria a vê-los em sua viagem à França em 1935.
[57] Um erro de prenome que se vem repetindo em várias biografias de Pagu. A pessoa a que ela se referiu (talvez anotada incorretamente pela revista) era Genolino Amado (1902-1989), chefe da Censura Teatral e Cinematográfica de São Paulo entre 1928 e 1930.
[58] *Apud* CAMPOS, 1987, p. 323.
[59] *Ibid.*, p. 323.

e artista plástico Flávio de Carvalho (1889-1973), "ela era uma colegial que Tarsila e Oswald resolveram transformar em boneca. Vestiam-na, calçavam-na, penteavam-na, até que se tornasse uma santa flutuando sobre as nuvens".[60]

O fato é que o diário escrito a dois, por Pagu e Oswald, o *Romance da época anarquista ou Livro das horas de Pagu que são minhas*, começou a ser redigido em maio de 1929, três meses antes da exposição de Tarsila no Rio.

A primeira anotação do diário é de 24 de maio de 1929.

O texto é rico em ilustrações de Pagu e alguns bilhetes, poemas e impressões. Frases curtas, quase ilegíveis, mas que refletem o cotidiano do casal. Um dos desenhos mostra um jacaré, que era um dos apelidos dados por Pagu a Oswald. Outro desenho mostra um relógio em forma de coração, cujos ponteiros são um lápis e um espanador. No fundo do mostrador, uma mobília e uma janela. Em poucos traços, o desenho consegue demonstrar o conteúdo do livro: o diário de um casal.

Outro desenho das primeiras páginas mostra um ser grávido, do qual só aparecem o rosto, os seios e uma imensa barriga. O ser está sorridente e segura na mão uma criança. Possivelmente, o desenho é uma referência à primeira gravidez de Pagu com Oswald. Alguns meses depois, ela se casará, de fachada, com Waldemar Belisário,[61] jovem aspirante a pintor, que, sabendo dos fatos ou não, tomou parte em uma farsa que encobriu ou legitimou a gravidez de Pagu – o verdadeiro pai era Oswald de Andrade, um homem casado. Na hipótese de pacto entre os três, Pagu casar-se-ia com Waldemar e, na viagem de lua de mel, o casal se encontraria com Oswald na estrada que os levaria a Santos. Waldemar depois tomaria outro rumo, permanecendo na Europa por um tempo. Mas o plano fracassou: os pais de Pagu descobriram, depois de concretizada, a farsa e a proibiram de sequer ver Oswald.

A partir daquele ponto-limite, no entanto, nada mais seria empecilho para o apaixonado casal.

[60] *Apud* CAMPOS, 1987, p. 320.
[61] Waldemar Belisário (1895-1983) é um dos "artistas esquecidos" da Semana de 22, na expressão de Pietro Maria Bardi (ver *Folha de S. Paulo*, 19 jun. 1975). Ainda hoje é celebrado em evento artístico periódico em Ilhabela, litoral norte de São Paulo, onde passou a maior parte da vida. Há indícios de ter sido parente ou mesmo irmão de criação de Tarsila do Amaral.

Mesmo sendo despachada para a Bahia, possivelmente por sugestão de seu pai (que se manifesta inteiramente contrário à sua ligação com um homem tão mais velho e, ainda por cima, casado), Pagu pensa em ficar junto de Oswald. Mas Oswald tem tudo contra si, pois é um conhecido *bon vivant*, cuja herança dos áureos tempos do café foi dissipada de forma irresponsável com mulheres, festas e viagens. Que pai quereria um genro desses?

Contudo, não é de todo improvável que a ideia de viajar para a Bahia tenha partido da própria Pagu, como forma de garantir independência financeira e distância da família, uma vez que seus pais se posicionaram claramente: ou eles ou Oswald. Não deve ter sido fácil lidar com a incompreensão dos pais, mas Pagu, sem hesitar, resolveu um de tantos dilemas que a vida lhe apresentou: ainda que astutamente, no segredo de seu coração, escolheu Oswald.

O pretexto para Pagu viajar era um convite do educador Anísio Teixeira, que a esperava com uma proposta de emprego na Bahia.

Ocorre o previsto: Oswald rompe com Tarsila e vai ao encontro de Pagu, pedindo que ela volte com ele a São Paulo, com o pretexto de complicações na documentação que levaria à anulação do casamento com Waldemar Belisário.

Dessa época é o precioso *Caderno de croquis*, produzido entre 1929 e 1930,[62] em que ela desenha as paisagens vistas durante a viagem de ida e volta da Bahia. O caderno reúne 22 desenhos. Na capa: *Croquis de Pagu, 1929-agosto*, escrito de próprio punho. Os desenhos mostram os lugares por onde o casal passou: Rio de Janeiro, Espírito Santo, Bahia e, em São Paulo, Santos e Itanhaém.

O traço de Pagu é livre, bem ao estilo modernista. Não pretende retratar fielmente as paisagens e, sim, a emoção que elas provocam em quem as retrata. Mais do que o detalhe e as formas perfeitas, o conjunto, os elementos selecionados demonstram uma intenção de retratar o movimento, o contexto em que as paisagens se encontram.

[62] Publicado só recentemente, como *Croquis de Pagu – 1929 – e outros momentos felizes que foram devorados reunidos*, em edição organizada por Lúcia M. Teixeira Furlani, prefácio de Geraldo Galvão Ferraz (Santos/São Paulo: Unisanta/Cortez, 2004).

Bom exemplo disso é o desenho que mostra ao mesmo tempo violeiros, cavaleiros, crianças ao redor de uma fogueira, casas com gente nas janelas e parte de um trem, como se fosse a janela pela qual Pagu estava vendo o Brasil. Ali o que se percebe é a tentativa de expressão de uma artista em plena sintonia com o seu tempo. O traço é rápido, e o conteúdo mistura o rural com o urbano; a velocidade das máquinas com a placidez do violeiro montado a cavalo; o tempo da cidade e o tempo do campo.

Pagu retorna a São Paulo por insistência de Oswald. Está grávida.

Os dois vão morar juntos, mas ela perde o bebê.

Saindo do hospital, fica na casa dos pais. Passa alguns dias na casa da irmã mais velha, Conceição. Talvez uma última tentativa por parte da família de engaiolar o passarinho que insistia em voar. O pai a prende em casa com a condição de só liberá-la depois de concretizado o casamento oficial com Oswald.

É da época este bilhete de Pagu a Oswald:

> Jacaré, meu solteirão,
>
> Estou em casa, desoladíssima, presíssima, com 28 correntes fazendo 28 vezes o quarto pra não engordar. A liberdade que me ofereciam? Uma *blague*. Não pude nem ficar em casa de Conceição porque lá ficava em liberdade de manhã. O papai não decide nada. Uma hora quer que eu vá para Presidente Prudente. Outra hora quer que eu permaneça na prisão Machado de Assis.[63] Quer o seu casamento comigo, mas diz que só posso ver o jacaré no dia. Ele me disse muita coisa má de você: eu não acreditei só porque você disse para eu não acreditar.
>
> Você é que vai me dizer tudo, não é? Só tenho confiança na Sidéria e na Virgínia.
>
> Você tem bebido?
>
> Não pude falar com você. Espero o papai e ficarei só. Quero somente você ao meu lado para dar o primeiro beijo em Pagurzinha.[64] Você foi tão bom... tão bom... para mim. Eu queria o Briquet.[65]

[63] Referência à rua em que moravam seus pais, em São Paulo.
[64] Diminutivo afetuoso de "Pagu".
[65] Referência a Raul Carlos Briquet (1887-1953), eminente médico ginecologista e obstetra.

Passar mais uns dias com todo o carinho de você... Perto da sua menininha adorada. Se eu morrer v. pode ficar com Pagurzinha? Eu queria que você ficasse com ela. Se não for assim eu prefiro que ela não viva. Você verá Pagurzinha pequenina e depois nunca mais, nem ela nem eu...

Eu amo demais. Serei como Alma,[66] uma lembrança. Você não esqueceu da cançãozinha de jacarés?

Eu quero o literato e o Nonê.[67] Quando é que você me manda? O Antenor[68] deu o nome do advogado a papai e contou uma história de casamento forjado. Foi você que mandou?

Que pena o carnaval tão perto. Eu desesperada e só. Quando é que você liberta a pobre prisioneira.

P.S. Se você quer me mandar notícias suas? Domingo você fique em frente ao Teatro Fenix, às 3 horas da tarde. Eu mandarei alguém lá. Por enquanto não posso sair. Virgínia leva a carta ao correio. É de toda confiança. Mamãe fala de estrangulamentos, mortes, um horror. Eu tou que nem uma fera na jaula.

Bebê.[69]

O bilhete está sem data. O casamento se realiza em dois tempos, primeiro em um ritual tipicamente oswaldiano, no dia 5 de janeiro de 1930, diante do jazigo da família do escritor no Cemitério da Consolação, em São Paulo; depois, para alívio dos pais de Pagu, na Igreja da Penha.

Ela logo estaria novamente grávida. E o casal, novamente junto, retomava o diário escrito a dois:

1930, 5 de janeiro.

Nesta data contractaram casamento a jovem amorosa Patrícia Galvão e o crápula forte Oswald de Andrade.

Foi diante do túmulo do Cemitério da Consolação, à rua 17, nº 17. Que assumiram o compromisso.

[66] Personagem de *Os condenados*, o primeiro livro da *Trilogia do exílio*, de Oswald.
[67] Apelido de José Oswald Antônio de Andrade, nascido em 1914 da relação de Oswald com Henriette Denise Boufflers, estudante francesa mais conhecida como Kamiá, que veio com ele para o Brasil em 1912.
[68] Trata-se de um vidente de Piracicaba, interior de São Paulo.
[69] Bilhete de Pagu a Oswald de Andrade, arquivo pessoal de Rudá de Andrade.

Na luta imensa que sustentam pela victoria da poesia e do estômago, foi o grande passo prenunciador, foi o desafio máximo.

Depois de se retratarem diante de uma igreja.

Cumpriu-se o milagre. Agora sim, o mundo pode desabar.

Agora todas as horas de Pagu são minhas. Eu sou o relógio de Pagu. Ella gosta e vive do meu ponteiro. Um ponteiro só.

Desde o dia que ella entrou na casa em que eu morava, eu sahi com ella, vivi com ella. Fui primeiro o minuto, depois as 5 horas, depois a meia noite.

Quando morrer, serei a noite de Pagu.

Hoje sou o dia de Pagu.

Se Pagu soubesse o que tem sido a minha vida desde maio!

Só vê-la, só merecê-la, só alcançá-la.

Até o último maio da minha vida, procurarei tê-la, alcançá-la, merecê-la.

Quantas noites passei pensando nella.

Quantas manhãs acordei os olhos nella.

Renovei toda a historia da terra e a historia do homem na terra!

Que digo? Do homem no céo. Que amor dá céo![70]

E nas duas páginas seguintes, mais declarações de amor:

Pagu quer que eu escreva mais.

Escrever o que? Que esta noite tenho o coração menstruado.

Sinto uma ternura nervosa, materna, feminina. Que se desprega de mim como um jorro lento de sangue. Um sangue que diz tudo porque promete maternidades.

Só um poeta é capaz de ser mulher assim. Por isso que eu chamo de folhinha adorada.

Nesse mundo bruto saberei guardá-la como num útero, defendê-la como num berço, amamentá-la da minha bravura e do meu sentimento sentimental.

Pagu, minha filhinha adorada![71]

[70] ANDRADE, Oswald de; GALVÃO, Patrícia. Romance da época anarquista ou Livro das horas de Pagu que são minhas (1929-1931). *In*: CAMPOS, Augusto de. **Pagu**: vida-obra. 3. ed. São Paulo: Brasiliense, 1987, p. 70.
[71] *Ibid.*, p. 72.

É fato que Oswald estava apaixonado por Pagu. Mas é fato também que ele era um conquistador convicto, cuja sedução exercia como um ofício. A sedução parecia fazer parte de sua ideologia antropofágica: deglutir e descartar o que não serve. Sendo assim, por mais apaixonado que estivesse pela futura mãe de seu segundo filho, casos extraconjugais não estavam descartados.

E Pagu sabia disso: aceitou a relação baseada em infidelidades honestamente compartilhadas. Ele tudo lhe contava. E, apesar de sofrer com a situação, ela sentia que se fortalecia com a crueldade da franqueza do homem que nunca havia mentido para ela:

> Na véspera do nosso casamento na Penha fui encontrar Oswald no Terminus.[72] Era muito cedo. Eu ia deslumbrada pela manhã e emocionada por meus sentimentos novos. Era quase amor. Era em todo caso confiança na vida e nos dias futuros. Havia em mim uma criança se formando... Beijei o ar claro. Foi uma oração a que proferi pelas ruas. Cheguei ao quarto de Oswald. Não havia ninguém. Um criado do hotel me indicou outro quarto. Bati. Oswald estava com uma mulher. Mandou-me entrar. Apresentou-me a ela como sua noiva. Falou de nosso casamento no dia imediato. Uma noiva moderna e liberal capaz de compreender e aceitar a liberdade sexual. Eu aceitei, mas não compreendi.[73]

Certamente, naquele momento Pagu se colocou no lugar de Tarsila, que fora traída não só pelo homem que amava, mas pela jovem inteligente e talentosa que fez questão de acolher em sua própria casa. Pagu e Oswald foram cúmplices de um crime contra Tarsila. Crime de traição. Crime de que Pagu possivelmente se arrependia profundamente naquele momento em que encontrou Oswald com outra mulher na véspera de seu casamento.

Essa foi a primeira decepção que teve com Oswald. Viriam outras.

Durante a gravidez de Pagu, Oswald teve aventuras amorosas que não hesitava em relatar nos mínimos detalhes. O esforço para não sofrer deve ter feito minguar a paixão que ela sentia pelo pai de seu filho:

[72] Hotel que funcionou até os anos 1980 na avenida Ipiranga, centro de São Paulo.
[73] *Apud* FERRAZ, Geraldo Galvão (org.). **Paixão Pagu**: uma autobiografia precoce de Patrícia Galvão. Rio de Janeiro: Agir, 2005, p. 62.

Depois vieram outros casos. Oswald continuava relatando sempre. Muitas vezes, fui obrigada a auxiliá-lo para evitar complicações até com a polícia de costumes. O meu sofrimento mantinha a parte principal de nossa aliança. Oswald não era essencialmente sexual, mas perseguido pelo esnobismo casanoviano necessitava encher quantitativamente o cadastro de conquistas. Eu aceitava sem uma única queixa a situação. E meu filho nasceu. E Oswald não me amava.[74]

Em 25 de setembro de 1930 nasce Rudá Poronominare Galvão de Andrade, segundo filho de Oswald e primeiro de Pagu.

No dia 3 de outubro de 1930 estoura a revolução que derrubaria a República Velha.

De acordo com o brasilianista Thomas Skidmore:

> O acontecimento que catalisou a oposição em rebelião armada foi o assassinato de seu candidato à vice-presidência, João Pessoa, da Paraíba. A 26 de julho, Pessoa caiu sob as balas do filho de um acerbo inimigo local. Sua morte não foi atípica entre as sangrentas lutas dos clãs políticos da região nordestina do país. Contudo, neste momento tenso da política nacional, teve um efeito traumático, porque Washington Luís havia apoiado o grupo político ao qual estava ligado o assassino. Os conspiradores indecisos no seio da oposição foram engolfados pela onda de indignação levantada pelos radicais, de maneira a criar uma atmosfera revolucionária. Borges de Medeiros agora apoiava a revolução e ajudava ativamente a recrutar comandantes militares para a conspiração. Foi organizado um quartel-general revolucionário, tendo como chefe o coronel Góis Monteiro. A data da revolta foi marcada para 3 de outubro.[75]

A gênese desse conflito está na fraude que levou o candidato de Washington Luís, o paulista Júlio Prestes, a ganhar as eleições. Fraudes como essa eram moeda corrente no sistema eleitoral brasileiro, em que ao candidato indicado pelo regime vigente estava assegurada a vitória. No entanto, com o crescimento das cidades, onde não mandavam os "coronéis", era normal que aquele sistema entrasse em decadência. Segundo Skidmore, os "coronéis" começavam a perder terreno:

[74] *Apud* FERRAZ, 2005, p. 64.
[75] SKIDMORE, Thomas. **Brasil**: de Getúlio a Castelo. Rio de Janeiro: Paz e Terra, 1982, p. 23.

as ameaças, as chantagens, os subornos e o assédio direto na boca de urna estavam com os dias contados.⁷⁶ Pelo menos, para os integrantes da Aliança Liberal, oposição liderada por políticos de Minas Gerais e do Rio Grande do Sul, que rejeitaram os resultados das eleições. Conseguido o apoio dos jovens oficiais revolucionários – os tenentes –, a conspiração estava armada. E contaria com o apoio da população, cansada de sucessivos presidentes que legislavam de acordo com interesses oligárquicos.

Os combates iniciam-se com bombardeios e assaltos às unidades militares de Porto Alegre. Nos dias seguintes, o resto do país foi, aos poucos, sendo tomado pelas forças revolucionárias. Por volta do dia 14 de outubro, apenas São Paulo, Rio de Janeiro, Bahia e Pará resistiam. Washington Luís, acreditando que ainda poderia reagir, institui um ato convocando todos os reservistas a apoiarem o governo. Esse ato desperta a hostilidade da população, facilitando o trabalho dos conspiradores.

Na madrugada do dia 23 de outubro, as tropas rebeldes ocupam a capital federal. Assim acabava a Primeira República.

A Revolução de 1930 pode ser vista como apenas uma troca de poder entre as elites que dominaram a política no Brasil desde 1822. No entanto, segundo Skidmore, dois fatores distinguem os acontecimentos de 1930 de outras lutas precedentes pelo poder: em primeiro lugar, a Revolução de 1930 pôs fim à estrutura republicana criada na década de 1890, em segundo lugar, havia uma concordância quanto à necessidade urgente de uma revisão no sistema político.

Segundo o sociólogo Ricardo Antunes,

> [...] a ascensão de Vargas ao poder expressa um novo momento da dominação burguesa no Brasil, do trânsito de um domínio agrário-exportador para um projeto industrial de nação com um Estado forte. Na ausência de uma representação burguesa industrial típica, o varguismo assumiu esse projeto que, por um lado, contemplava uma relação com as classes dominantes e, por outro, com as classes trabalhadoras.⁷⁷

76 Ver uma análise mais acurada, em Roberto Cavalcanti de Albuquerque & Marcos Vinicius Vilaça, *Coronel, coronéis: apogeu e declínio do coronelismo no Nordeste* (4. ed. Rio de Janeiro: Bertrand Brasil, 2000).
77 ANTUNES, Ricardo. [Entrevista cedida a] **Caros Amigos**, n. 21, ago. 2004, p. 18.

De acordo com o autor, é daí que vem a riqueza do varguismo. Para controlar o movimento operário, Vargas transformou a questão do trabalho em "questão social". Para melhor controlar os trabalhadores, trouxe-os para perto de si. "Nesse sentido", diz Ricardo Antunes, "o varguismo foi muito competente na capacidade de perceber quais eram algumas reivindicações cotidianas dos trabalhadores, reelaborá-las no plano do Estado e trazê-las de volta para a classe trabalhadora como dádiva do Estado".[78]

É pela legislação trabalhista que Vargas consegue atrair para si o universo dos trabalhadores. Ao mesmo tempo, tranquiliza a classe burguesa e reprime a liderança operária e sindical de esquerda. Ou seja, é fazendo jogo duplo que Vargas vai manter-se no poder. Seus parceiros e adversários variarão conforme a necessidade, mas seu projeto de modernizar o Brasil será inflexível. Com isso concorda também Ricardo Antunes quando afirma que o projeto de Vargas era "um projeto de defesa nacional, de constituição do país como nação. Nisso o varguismo foi pioneiro".[79]

No dia 25 de outubro de 1930, um mês depois de ter dado à luz, Pagu participa de manifestações de rua. Uma dessas manifestações ficou conhecida como a "Queda da Bastilha". Os manifestantes destruíram o presídio político do Cambuci, criado por Artur Bernardes na tentativa de reprimir os movimentos sociais, uma vez que o bairro do Cambuci era reduto de anarquistas que trabalhavam nas gráficas, nas tecelagens e na Ramenzoni, na época a maior fábrica de chapéus da América Latina. O presídio, apelidado de "Bastilha", foi totalmente destruído pelos manifestantes como prova do descontentamento da população.

Sobre esse episódio, Patrícia Galvão escreveria mais tarde: "Em São Paulo fomos ao Cambuci e pusemos abaixo, no dia 25 de outubro, a célebre cadeia do Cambuci".[80]

[78] ANTUNES, 2004, p. 18.
[79] *Ibid*, p. 18.
[80] *Apud* CAMPOS, 1987, p. 325. Esse texto de Patrícia Galvão foi publicado originalmente em 14 de novembro de 1954 em sua coluna "Cor Local", série de crônicas do suplemento literário do *Diário de São Paulo*, dirigido por Geraldo Ferraz nos anos 1950.

A maternidade veio, naqueles idos de 1930, junto com a consciência política, adormecida desde o tempo em que vivera em um bairro operário. Agora, tudo que ela presenciara enquanto adolescente ganhava sentido. O que passou despercebido quando ela estava mais preocupada com seu umbigo de adolescente rebelde agora se tornou *uma causa* – que ela não poderia ignorar. Com a maternidade, vieram a maturidade e a responsabilidade.

E mais decepções na vida amorosa. Talvez a última que ela se tenha permitido, porque, a partir do nascimento de seu filho, Pagu parece tomada de uma força que até então desconhecia. A maternidade dá garras de leoa mesmo à mais frágil das mulheres. O amor que ela descobre existir dentro de si, com a chegada de seu filho, é tamanho que se torna assustador. Tão assustador que ela procurará manter distância da criança como forma de se defender:

> Ele tinha apenas 1 mês e eu já receava que sentindo meus beijos se alterasse a estrutura a se realizar. E só a noite quando alguma vez podia fugir de todo mundo, quando ninguém me observasse, então eu o beijava tão levemente e com tanta força nos cabelos louros e molhava os pezinhos com minhas lágrimas. A minha ternura necessitava esmagá-lo no meu peito. Mas ele não devia conhecer essa ternura criminosa. Nem ele nem ninguém.[81]

Sim, ela já pressentia que não seria uma mãe convencional. Que nada, nem mesmo a maternidade impediria que alçasse todos os voos que sua mente permitisse. Talvez por isso mantivesse uma certa distância de Rudá. Para preservá-lo da saudade. Porque seu desejo mais profundo era *ir longe, tão longe quanto seus olhos pudessem alcançar.*

Em dezembro desse ano de 1930, Pagu vai a Buenos Aires participar de um congresso de escritores, em cujo programa se anuncia: "Um recital da declamadora Pagu". Deixa o filho Rudá com Oswald. Deixar um filho de poucos meses com o pai parece, à primeira vista, um ato de irresponsabilidade. Mas nenhum ato pode ser julgado fora de seu contexto. Pagu tinha apenas 20 anos e era mãe. Vivia com um homem muito

[81] *Apud* FERRAZ, 2005, p. 66.

mais velho, que durante sua gravidez teve casos com outras mulheres. E era mãe. Tinha uma promissora carreira como escritora, estava sendo convidada a participar de um congresso internacional e era mãe.

Sentimentos tão conflitantes para tão pouca idade:

> Partindo, deixei o alvorecer dos primeiros sorrisos e não pude acompanhar os sintomas que se gravam no olhar da primeira compreensão humana. Deixei tudo isso sem querer confessar que *meu interesse materno era menor que meu desejo de fuga e expansão* [grifo nosso].[82]

Esse desejo desde a adolescência já se havia manifestado: a liberdade, que sua família, conquanto por amor, cerceava. Liberdade de poder ser e dizer o que pensava. Liberdade para ser coerente. Para lutar pelo que acreditava. Liberdade de seguir a lei que seu coração entendia. E certamente não era a lei dos homens.

Para ela, a única lei que valia era a lei suprema, acima de todas as leis dos homens, a lei divina, a lei da consciência. Antígona, personagem da tragédia homônima de Sófocles, personifica em seu mito tragicidade que marcaria os atos e escolhas de Pagu. Ao ser interpelada por Creonte sobre o motivo que a levou – sob risco de morrer (como aconteceu) – a desobedecer ao édito que proibia que seu irmão Polinice fosse enterrado, devendo ser deixado para que os abutres devorassem a sua carne, Antígona responde com as seguintes palavras:

> Mas Zeus não foi o arauto delas para mim, nem essas leis são ditadas entre os homens pela Justiça [...] e nem me pareceu que tuas determinações tivessem força para impor aos mortais até a obrigação de transgredir normas divinas, não escritas, inevitáveis; não é de hoje, não é de ontem, é desde os tempos mais remotos que elas vigem, sem que ninguém possa dizer de onde surgiram.[83]

A resposta dada por Antígona questiona a ideia de que é direito tudo aquilo que é colocado pelo poder constituído, limitando-se a uma mera expressão do poder. Ela segue os direitos da autoridade divina, da lei de Deus.

[82] *Apud*, FERRAZ, 2005, p. 69.
[83] SÓFOCLES. **Antígona**. Tradução de Donaldo Schüler. Coleção L&PM Pocket, vol. 173. Porto Alegre: L&PM, 1999, p. 36.

O paradigma de Antígona, seu critério de valor para decidir, aplica-se bem às escolhas de Pagu, assim como às de duas outras mulheres que lhe são contemporâneas: Tina Modotti e Simone Weil.

A primeira, uma fotógrafa italiana que abandona a carreira para militar no Partido Comunista, trabalhando nas milícias da Guerra Civil Espanhola de 1936.

A segunda, uma acadêmica brilhante, que abandona o ensino de filosofia para trabalhar como operária nas fábricas da Renault, na França.

Ambas morreram sozinhas. Tina, de um ataque do coração, em um táxi, ao sair de um jantar com companheiros do partido. Simone, de inanição em um hospital, porque recusava alimentar-se, alegando haver muitas crianças passando fome. No entanto, as escolhas que elas fizeram estavam em conformidade com suas consciências.

Em um bilhete para Oswald no dia em que chegou a Buenos Aires, Pagu expressa o desconforto que era para uma mulher, naquela época, viajar desacompanhada:

> Tou enxarcadinha. Como sou feia credo. A Bebê não pode nem dar o recital. Está careca – não pense que é mentira. É verdadíssima. Desde uma hora que tou na alfândega. São 5 e não posso tirar minhas bugingangas. Estou sentada num montão delas. E a espanholada me deixa louca.
>
> Abençoe a tua menininha adorada.
>
> O Grande Hotel Espanha não quis me aceitar. Ninguém me aceita. Já gastei um colosso de taxi (cobram 5 pesos) porque estão em greve.
>
> O Bopp não está. Vou em casa dos parentes dele. A irmã dele é um encanto. Falei com um amigo do Bopp. Me pagaram o taxi (bem bom!) e me consolaram com um hotel horroroso (o único que me quis) onde se come sem toalha na mesa. Não se toma banho e a latrina é pior do que a de Itanhanhem [sic] (mas eu disse que tava bom).
>
> O meu almoço foi um salame de carne de cachorro e me cobraram 6 pesos.
>
> A Heloísa, irmã do Bopp, é um anjo e tem um bruto retrato dele pregado no vestido.
>
> Mas me deu pra uma mulher que me puxa o vestido e me tira o batom. Aqui não se usa.

Isso tudo é horroroso.

Que dê o meu rinho. Eu quero ele pra mim.

O Bopp talvez passe uns dias fora mas a Heloísa vai escrever para ele vir. O meu quarto não tem nenhuma janela e tá assim de bicharada. Preciso acender a luz o dia inteiro.

Eu quelo o Rudazinho.

Ananan... e a Sabina... e Lúcia... e todos... e o meu papaizinho ananan ananananan.[84]

Pagu fala da Buenos Aires em que desembarcou sozinha. Era a primeira vez que fazia uma viagem internacional. A segurança e o conforto haviam ficado no cais, junto ao marido e ao filho. A saudade e o medo do desconhecido certamente foram sua companhia mais presente naquele navio cheio de turistas ingleses em direção à Argentina. No entanto, havia também a sensação de liberdade, o desafio do encontro literário e, sobretudo, a entrega de uma carta.

Uma carta que deveria ser entregue à pessoa que – mistérios do destino? – viria a seduzir sua mente com uma ideologia que ela abraçaria com fervor mas que lhe traria suplício ao corpo e ao espírito. Essa pessoa predestinada, o destinatário da carta, era Luís Carlos Prestes. A ideologia, o marxismo.

Prestes, que já havia declarado seu apoio ao Partido Comunista no *Manifesto de maio de 1930*, diria mais tarde:

> Antes de me exilar em Buenos Aires, em abril de 1928, eu recebia publicações marxistas, muitas vezes por intermédio de pessoas que me procuravam na Bolívia. Astrogildo Pereira foi uma delas. Passamos três dias conversando, cada um numa rede, em Porto Soares... Pude então ler o *Manifesto comunista* e dois livros de Lênin, editados na França, de capa vermelha, com diversos artigos dele. Chegando depois a Buenos Aires, procurei logo o Partido Comunista, que era legal, e fiz uma assinatura do jornal do partido. A revolução já tinha se instalado dentro de mim. O que me convenceu definitivamente foi *O Estado e a revolução*, de Lênin... Eu tinha aprendido na escola militar a concepção de Estado acima das classes, harmonizador, distribuidor da justiça. E surgia Lênin provando que o Estado, na verdade, é um instrumento de dominação de classe. Mudou

[84] Bilhete (em papel personalizado "Pagu") do arquivo pessoal de Rudá de Andrade.

tudo. Senti um estalo no cérebro. Pensei: "Preciso raspar os miolos e colocar tudo no lugar". Foi a impressão mais forte que já sofri em toda a minha vida. Isso me levou imediatamente ao marxismo. Eu não era marxista até ali. Já estudava *O capital* e continuei sua leitura em Buenos Aires com muita dificuldade, porque tudo quanto era brasileiro que chegava lá, me procurava. Toda hora entrevistas [...][85]

Pagu, de fato, fez o possível para entrar em contato com Prestes. Fora o congresso de que participaria, a carta que portava a ele garantiria salvo-conduto para que o encontrasse pessoalmente. Seu interesse era menos por uma simpatia ideológica e mais pela possibilidade de entrevistar a personalidade, o general franzino transformado em mito. Muito mais do que interesse pelo marxismo, Pagu buscava avistar-se com a celebridade.

Mas o encontro não se realizaria já. Pelo menos não em Buenos Aires. Luís Carlos Prestes estava em Santa Fé, no interior, trabalhando numa empresa de engenharia, na construção de ferrovias. De acordo com Pagu, "Prestes vivia com as irmãs num apartamento modesto. Estava ausente e fui recebida por suas irmãs e por Silo Meireles.[86] Arranjaram logo a minha instalação num hotel onde me apresentaram. Ficaram de me avisar a chegada de Prestes".[87]

Enquanto aguardava a volta de Prestes a Buenos Aires, Pagu circulava entre os escritores que haviam fundado recentemente a revista *Sur*,[88] entre os quais Jorge Luís Borges, Victoria Ocampo, Eduardo Mallea e outros. Eram eles a vanguarda intelectual da Argentina.

> Aquelas assembléias literárias como eram enfadonhas. O ambiente igual ao que conhecia cercando os intelectuais modernistas do Brasil. As mesmas polemicazinhas chochas, a mesma imposição da inteligência, as mesmas comédias sexuais, o mesmo prefácio exibicionista para tudo. Vitória Ocampo, pessoalmente, ficou uma velha harpia, espia atropelando e encabrestando Mallea, o seu menino de ouro. Megera obscena. Depois

[85] PRESTES, Luís Carlos. *In*: MORAES, Denis (org.). **Prestes com a palavra**. Campo Grande: Letra Livre, 1997, p. 315.
[86] Silo Meireles (1909-1957) era pernambucano e integrou o movimento tenentista de 1922. Em 1930 estava na Argentina para ajudar Prestes no projeto de fundação de uma liga da ação revolucionária. Seguidor leal de Prestes, filiou-se ao PCB em 1930.
[87] *Apud* FERRAZ, 2005, p. 72.
[88] Revista literária publicada em 1931 na Argentina, sob direção de Victoria Ocampo.

> das suas preleções íntimas não mais consegui ligá-la a colaboradora da *Revista de Occidente*. Norah, que julguei mais interessante apesar de sua pintura convencional, era apenas uma crítica de modas. Borges quis se despir no meu quarto cinco minutos depois de me conhecer.[89]

Nesse depoimento, Pagu deixa entrever sua decepção com os intelectuais argentinos; afinal, aquele país representava então a vanguarda artística e intelectual da América do Sul.

Sozinha, num país estranho, talvez Pagu tenha descoberto ali quanto sua beleza poderia atrapalhar seus planos de liberdade. Fosse ela apenas uma mulher inteligente, poderia circular entre as diversas vanguardas intelectuais do mundo com mais desenvoltura e menos assédios insolentes. Ou não. Fosse ela apenas uma jovem inteligente (e outras havia, embora não com sua forte personalidade), talvez não houvesse sido convidada a participar dos encontros antropofágicos liderados pelo casal Tarsila-Oswald. Nem teria, talvez, atraído a atenção de Raul Bopp, que nunca teria composto o poema famoso que cunhou o nome pelo qual ficou conhecida até os dias de hoje. Não se teria tornado mulher de Oswald de Andrade, cujo fascínio se irradiava para os intelectuais da primeira geração modernista, na qual ela foi introduzida, assim como teve acesso a alguns membros das tradicionais famílias paulistanas, o que, bem ou mal, lhe deu notoriedade.

Definitivamente, a beleza era o primeiro atributo que se notava em Pagu e foi seu cartão de visitas nos primeiros anos de sua vida adulta. Ser assediada pela vanguarda argentina poderia ter satisfeito sua vaidade feminina, mas seus desejos eram muito maiores. Em vez de ficar lisonjeada, entediou-se.

Seus olhos queriam ver muito mais. A viagem a Buenos Aires seria um marco iniciador em sua vida, não pela estreia nos círculos fechados da literatura de vanguarda latino-americana, mas porque foi ali, sozinha, que lhe foi despertado um profundo interesse pela causa dos operários. Num encontro com Silo Meireles em Buenos Aires, após muitas horas de conversa, seu interesse era tanto que não só ficou com

[89] *Apud* FERRAZ, 2005, p. 72.

os folhetos de propaganda do partido, como também reuniu o que havia de material editado pelo Partido Comunista Argentino.

Futuros encontros acabam sendo desmarcados. Pagu recebe um telegrama de Oswald comunicando a frágil saúde de Rudá e parte imediatamente.

Na bagagem, a semente que transformaria a sua vida: a literatura marxista. No coração a angústia pela doença do filho e, provavelmente, um sentimento de culpa. Que mãe não se julgaria culpada por estar ausente num momento de fragilidade de sua cria? No navio, em sua longa viagem de volta, Pagu não se terá sentido impotente diante de sua possível incapacidade de assumir a maternidade em tempo integral? Certamente foi cobrada pela família, e não deve ter sido fácil admitir que seus sonhos iam muito além do que o que esperavam dela.

Aliás, Pagu nunca correspondeu, submissa, àquilo que dela esperavam. Menos por rebeldia e mais por vocação. Caráter. Há pessoas que são movidas por forças que a mente humana não consegue explicar. Carregam em sua genética a insatisfação que faz com que não parem de buscar. Sua voz ecoa aqui na voz do grande dramaturgo Bertolt Brecht:

> Eu, que nada mais amo
> do que a insatisfação com o que se pode mudar
> Nada mais detesto
> do que a insatisfação com o que não se pode mudar.[90]

De volta ao Brasil, atenuada a inquietação familiar, começa a fazer traduções do material trazido da Argentina a pedido de Astrogildo Pereira, que ainda estava na direção do PCB. Mas por muito pouco tempo. No segundo semestre de 1931, Astrogildo afasta-se do partido, em decorrência da *proletarização da direção* dos partidos comunistas.[91]

[90] BRECHT, Bertolt. **Brecht**: poemas (1913-1956). São Paulo: Brasiliense, 1990, p. 91.
[91] A nova diretriz stalinista era alijar dos postos de direção, tanto do Partido Comunista da União Soviética como dos partidos comunistas dos outros países, todos os intelectuais. O pretexto era colocar nesses postos os proletários. Havia uma preocupação e um objetivo oculto: a preocupação, Trótski, que polarizava com Stálin a *intelligentsia* comunista depois da morte de Lênin; o objetivo, o expurgo stalinista em larga escala, que estava em seu primeiro estágio e que se ultimaria com a chacina, em mortes e degradações, em 1936.

Uma manhã, Astrogildo Pereira foi nos procurar. Foi ver os livros que eu havia trazido de Buenos Aires, que aliás estavam ainda fechados. Astrogildo foi o primeiro comunista de destaque que surgiu nas minhas relações com a luta política. Mas era antes de tudo o intelectual que me contava coisas novas, para meu prazer intelectual. Voltou várias vezes em casa, encontramo-nos outras e a sua convivência era esperada com ansiedade por mim.[92]

Esse primeiro contato de Pagu com o comunismo é principalmente intelectual. Com a tradução dos textos, passa a estudar a literatura marxista trazida da Argentina, no que é acompanhada por Oswald. A vida do casal ganha um novo sentido. Era preciso se proletarizar. A luta de classes deveria ocupar o lugar das festas e das roupas caras. Para isso, deveriam ser coerentes e viver como proletários se quisessem ser aceitos como membros do Partido Comunista.

No "Poema a Patrícia", Oswald retrata o ideal do casal proletário:

Sairás pelo meu braço grávida, de bonde
Teremos seis filhos
E três filhas
E nosso bonde social
Terá a compensação dos cinemas
E dos aniversários dos bebês
Seremos felizes como os tico-ticos
E os motorneiros
E teremos o cinismo
De ser banais
Como os demais
Mortais
Locais[93]

Oswald, que sempre fora irreverente e transgressor na arte e nas relações pessoais, e Patrícia – uma jovem mulher que ainda busca dar um sentido para a sua vida – encantam-se com a doutrina marxista e a ela passam a dedicar todo o seu tempo. Ambos começam a frequentar reuniões de intelectuais ligados ao partido.

[92] *Apud* FERRAZ, 2005, p. 74.
[93] *Apud* BOAVENTURA, Maria Eugênia. **O salão e a selva**: uma biografia ilustrada de Oswald de Andrade. Campinas: Editora da Unicamp, 1995, p. 157.

Numa dessas reuniões, resolvem criar o jornal panfletário *O Homem do Povo*.

Em 27 de março de 1931, sai a primeira edição do jornal, dirigido por Oswald e Pagu, que teve apenas oito números, pois foi proibido de circular por ordem da polícia, após os embates com estudantes da Faculdade de Direito, que tentaram empastelar o jornal.

Pagu assinava a coluna "A Mulher do Povo", na qual criticava, de um ponto de vista marxista, as "feministas de elite" e as classes dominantes.

Além da coluna, colaborava com artigos, escrevendo sob diversos pseudônimos – Irmã Paula, P., G. Léa, Peste –, além de assinar as ilustrações de uma história em quadrinhos criada por ela: *Malakabeça, Fanika* e *Kabeluda*.

Mas é na autoria da coluna "A Mulher do Povo" que Pagu revela seu lado mais ferino. É o que se pode ver no primeiro artigo de sua coluna, publicado no número 1 do jornal, com o título "Maltus Alem":[94]

> Excluída a grande maioria de pequenas burguesas cuja instrução é feita nos livrinhos de belleza, nas palavras estudadas dos meninos de baratinha,[95] nos gestos das artistas de cinema mais em voga ou no ambiente semi-familiar dos *cocktails* modernos, temos a atrapalhar o movimento revolucionário do Brasil uma elitizinha de João Pessoa, que sustentada pelo nome de vanguardistas e feministas berra a favor da liberdade sexual, da maternidade consciente, do direito de voto para "mulheres cultas" achando que a orientação do velho Maltus resolve todos os problemas do mundo.
>
> Estas feministas de elite que negam o voto aos operários e trabalhadores sem instrução, porque não lhes sobra tempo, do trabalho forçado a que se tem que entregar para a manutenção dos seus filhos, se esquecem que a limitação de natalidade quase que já existe mesmo nas classes mais pobres e que os problemas todos da vida econômica e social ainda estão para ser resolvidos. Seria muito engraçado que a ilustre poetisa d. Maria Lacerda de Moura fosse ensinar a lei de Maltus ao sr. Briand, para que elle evitasse a guerra mundial atirando a bocca ávida dos imperialistas gananciosos, um punhado de livros sobre maternidade consciente. Marx já passou um sabão no celibatário Maltus, que desviava o sentido

[94] Um chiste mesclando o economista britânico Thomas Malthus (1776-1834) e o personagem bíblico Matusalém.
[95] Baratinha, ou barata, era um modelo de carro esporte muito popular na época.

da revolução para um detalhe que a Russia por exemplo já resolveu. O materialismo solucionando problemas maiores faz com que esse problema desapareça por si. O batalhão "João Pessoa" do feminismo ideológico tem em d. Maria Lacerda de Moura um simples sargento reformista que precisa extender a sua visão para horizontes mais vastos a fim de melhor actuar no proximo congresso de sexo.[96]

O texto mostra a posição marxista de Pagu em relação à luta das feministas pelo voto. De nada valeria o direito ao voto para as "mulheres cultas", uma vez que elas eram uma minoria num país de mulheres analfabetas.

Pagu compra – para toda a vida – uma briga com as mulheres da mesma elite a que pertencia.

Se não tivesse entrado em contato com a literatura marxista, talvez estivesse ao lado delas, lutando por representatividade numa sociedade tradicionalmente agrária e patriarcal.

No entanto, suas críticas ao movimento feminista mostravam uma preocupação maior, compartilhada pelos anarquistas, como bem sugere Margareth Rago: "[...] a emancipação da mulher poderia ser resolvida por intermédio da revolução social mais ampla, que daria origem a um mundo fundado na igualdade, justiça e na liberdade".[97]

Para Pagu, a questão feminina era secundária em relação ao conflito entre as classes sociais. Nisso, seu pensamento convergia com as anarquistas, que não reivindicavam o direito de voto por considerarem que de nada adiantaria participar de um campo político já profundamente atravessado pelas relações de poder, social e sexualmente hierarquizadas.

> As relações entre homens e mulheres deveriam ser, portanto, radicalmente transformadas em todos os espaços de sociabilidade. Num mundo em que homens e mulheres desfrutassem de condições de igualdade, as mulheres teriam novas oportunidades não só de trabalho, mas de participação na vida social.[98]

[96] *Apud* CAMPOS, 1987, p. 81.
[97] RAGO, Margareth. Trabalho feminino e sexualidade. *In*: DEL PRIORE, Mary (org.). **História das mulheres no Brasil**. São Paulo: Contexto, 2000, p. 578.
[98] *Ibid.*, p. 597.

Quando Pagu menciona, em seu artigo, o "batalhão 'João Pessoa' do feminismo ideológico", seguramente se refere às "feministas de elite" que organizaram o congresso feminino ocorrido no Rio de Janeiro em fevereiro de 1931 (o "congresso de sexo", segundo Pagu), com a participação de Natércia Silveira, do Rio Grande do Norte, líder da Aliança Nacional da Mulher, que tentava influenciar os políticos a lutar em benefício do voto feminino. Também presente a esse congresso, a anarquista Maria Lacerda de Moura, que dava conferências sobre os direitos da mulher, e que havia fundado, em 1919, junto com Berta Lutz, a Liga para a Emancipação Intelectual da Mulher, embrião da Federação Brasileira pelo Progresso Feminino, criada em 1922.

Pagu criticava o feminismo pequeno-burguês em voga no Brasil, pois esse seria apenas um reflexo provinciano do movimento inglês do começo do século XX. Para ela, as reivindicações das brasileiras eram incapazes de dar conta de nossa realidade social. A seu ver, as feministas deveriam reclamar uma transformação mais global da sociedade.

Quanto ao trocadilho existente no título do artigo "Maltus Alem", o intuito de Pagu era fazer a crítica às teorias de Thomas Malthus, discípulo de Adam Smith, que dizia que a solução para a miséria estava na restrição dos programas assistenciais públicos de caráter caritativo e na abstinência sexual dos membros das camadas menos favorecidas da sociedade. Pregava, então, a necessidade de um crescimento adequado da população e da produção de alimentos, apontando para os limites dos recursos naturais.

Pagu assume uma postura marxista ao fazer a crítica a essa teoria.

Para Marx, as relações entre a população e o meio ambiente são entendidas como *parte* do conjunto das relações de produção, inseridas num determinado contexto econômico, político e cultural, sendo, portanto, relações sociais. Ainda, segundo Marx, as normas e regras de convivência social determinam a apropriação pelos homens dos recursos ecológicos. É a própria sociedade que define o grau de acesso que cada homem tem aos meios de sobrevivência. Marx não analisa a relação do indivíduo isolado com o meio natural, mas com base nas relações sociais historicamente determinadas, sendo as estruturas sociais definidas por um determinado modo de produção que regula a utili-

zação dos recursos da natureza pela população. Portanto, o problema social e político é sempre anterior ao das possíveis barreiras físicas.

Assim, Pagu assume uma posição crítica em face dos valores burgueses das feministas que defendiam o voto feminino: "Estas feministas de elite [...] se esquecem que a limitação de natalidade quase que já existe mesmo nas classes mais pobres e que os problemas todos da vida econômica e social ainda estão para ser resolvidos".

Interessante lembrar que, quase trinta anos antes, a revolucionária polono-alemã Rosa Luxemburgo (1871-1919), num jornal chamado *Gazeta Ludowa* (Gazeta do Povo), publicava um artigo sobre a questão da emancipação feminina. O artigo, com o título de "Damas e mulheres", criticava severamente um congresso internacional de mulheres em Berlim. Para Luxemburgo também a causa das mulheres deveria estar estreitamente ligada à causa de uma mudança social universal; as mulheres deveriam lutar pela igualdade e fraternidade para a humanidade e pela abolição da opressão onde quer que fosse, e não apenas pelos direitos e pela liberdade delas próprias.[99]

No segundo número do jornal panfletário de Oswald e Pagu, de 28 de março de 1931, surge outra vez "A Mulher do Povo" comentando os efeitos da crise do café nas altas damas da aristocracia cafeeira, agora em plena decadência. O título, "A baixa da alta":

> O primeiro time não tem mais.
>
> Os condes e os fazendeiros commendadores de roleta quebraram o título. As festejadas e illustres mamães de caridade desta vez despencaram das colleirinhas de velludo e brilhantes pra um mofo de riqueza suja, cotidiana.
>
> Appareccem ainda no seu apparelhamento calhambeque de tafetá deslustrado querendo ainda tirar umas casquinhas. Um illustre financista de São Paulo via só oito famílias no Brasil.
>
> Pois estas oito famílias estavam entregando os pontos. E as meninas do Syon já são *girls* clandestinas. Todo mundo sabe que a reviravolta fataliza.
>
> Respeitáveis e nobres senhores esmolam tostãozinhos fallidos no cubículo de usurários e dos novos ricaços. Estes querem agora tomar o lugar das famílias desmoronadas.

99 ETTINGER, Elzbieta. **Rosa Luxemburgo**. Rio de Janeiro: Zahar, 1989.

> Agitem bem as suas desmedidas lantejoulas compradas com o suor dos explorados!
>
> Agitem bem suas escamas doiradas e casos de moeda até chegar o dia da sarabanda.[100]

Com a crise do café, há a passagem da atividade econômica em que a base é a agricultura destinada à exportação para a atividade industrial e, consequentemente, o esfacelamento da antiga organização política descentralizada em direção a um poder forte e centralizador.

Surge, assim, uma burguesia industrial que passa a ditar as regras do jogo antes comandado por umas poucas famílias. A aristocracia cafeeira, acostumada a revezar-se no poder, via-se agora nas mãos de agiotas e banqueiros. A ordem mudou. Mas a pose continuava.

Nesse ano de 1931, o preço do café havia caído para 8,4 centavos de dólar, o preço mais baixo em quase uma década. Os abastados de outrora estavam perdendo dinheiro, e as perspectivas eram desanimadoras. Sua hegemonia política e econômica chegara ao fim.

É dessa decadência que fala Pagu em seu artigo, criticando duramente o comportamento hipócrita das famílias agora decadentes, que se endividam para manter um padrão que não mais condiz com o momento.

É preciso salientar que, no mesmo periódico, Oswald de Andrade, diretor do jornal ao lado de Pagu, desferia golpes contra a mesma elite, assinando como o "Homem do Povo". Certamente, ambos tinham ressentimentos da época em que foram repudiados como casal nos salões da alta sociedade paulista. Também é certo que em fins de março desse ano, quando foi lançado o jornal, ambos já se haviam convertido ao marxismo. Só faltava mesmo filiarem-se ao Partido Comunista.

Na edição de número 5, do dia 4 de abril, o ataque é contra a Liga das Senhoras Católicas, no artigo "Liga de Trompas Católicas":

> [...] E as senhoras católicas se succedem num espoucar de normalistas e estudantes hipócritas, cheias de vergonha e bons modos – escolhendo

[100] *Apud* CAMPOS, 1987, p. 82.

> companhia decente para se jogar sem nenhum controle ou conhecimento, nas garçonieres clandestinas porque não tem divulgação jornalística.
>
> E vão vivendo a vida desmoronante e pequena. E a organização das ligas de trompas continuam escondendo qualquer consequência da sua falta de liberdade.
>
> [...] Senhoras que cospem na prostituição, mas vivem sofrendo escondidas num véu de sujeira e festinhas hipócritas e massantes, onde organizam o hymno de cornetas ligadas pra todos os gosos, num coro estéril, mas barulhento.[101]

Com a irreverência e coragem que lhe são peculiares, Pagu ataca tudo o que representa seu passado. Ainda sem grandes conhecimentos da luta de classes, é quase por instinto de sobrevivência que se volta contra as normalistas, as senhoras católicas e as feministas. Como se fosse preciso se desvincular de tudo que pertencia ao seu passado para que desabrochasse a militante da causa dos oprimidos.

Uma explicação plausível é que Pagu estivesse em uma situação-limite na busca de uma finalidade para sua própria vida. E, como em todo ritual de passagem, estava deixando morrer (ou matando) o antigo para que o novo pudesse ocupar o seu lugar.

> Cresci como filho de pessoas bem situadas. Meus pais puseram-me um colarinho e educaram-me nos costumes do ser servido e ensinaram-me a arte de dar ordens. Mas quando cresci e olhei em torno de mim, as pessoas da minha classe não me agradaram, nem o dar´ordens, nem o ser servido. E eu abandonei minha classe e juntei-me às pessoas inferiores.[102]

As palavras acima, do dramaturgo alemão Bertolt Brecht, que naquele ano de 1931 escrevia a peça *Santa Joana dos matadouros*, caem como uma luva quando se tenta entender a trajetória de Pagu. O que poderia ter sido, ou ser agora, tachado de leviano e inconsequente era, na verdade, a rejeição de padrões antigos, nos quais ela não mais se ajustava. A quebra de paradigmas é não raro violenta. Mas é libertadora. Ainda que o preço sempre seja alto.

[101] *Apud* CAMPOS, 1987, p. 84.
[102] BRECHT, Bertolt. Expulso por bom motivo. *In*: BRECHT, Bertolt. **Brecht**: poemas (1913-1956). São Paulo: Brasiliense, 1990, p. 212.

Talvez Pagu nunca se tenha encaixado nos padrões antigos. Rejeitar o que não se conhece pode ser considerado leviano, mas a sua rejeição era em relação a valores que ela conhecia muito bem. Valores que fundaram sua educação. Valores que, apesar de tudo, não mais condiziam com o que seus olhos viam...

Por mais que os responsáveis pelo jornal dissessem que não estavam filiados a nenhum partido político, apoiavam a esquerda revolucionária em seus editoriais e assumiam uma postura claramente crítica a todas as instituições burguesas.

Nos dias que se seguiram, os ataques continuaram.

E, dessa vez, na edição número 7, do dia 9 de abril, chegando à beira da temeridade, o casal de jornalistas desfere golpes contra os estudantes da Faculdade de Direito do Largo de São Francisco e, mais, contra a própria venerável instituição. Oswald de Andrade chama a Faculdade de Direito, que formou a maioria dos políticos do país, de "cancro" que mina o estado de São Paulo.

Pagu, nesse mesmo 9 de abril, dá à sua coluna o título "Guris patri-opas":

> [...] Garnizezinhos esganiçados e petulantes ovelhas, empanturradas do leite democrático que escorre das tetas amorfas de uma dúzia de cães de fila.
>
> [...] Filhinhos dos papaes ricos, entufados de orgulho porque agrupados num pelotão de mil, enterram-se quando acusados, por uma redação de jornal desprevenida e cacarejando empáfia, quebram meia dúzia de cadeiras vazias, numa formidável valentia guerreira.
>
> [...] Guris idiotas. Não sabem nada do rumor que se levanta diante delles. Protegem os democráticos usurpadores em nome da Igreja e não percebem o tumulto esfomeado que se levanta com mãos descarnadas pelo sofrimento, mas fortalecidas por uma ideologia.[103]

No mesmo dia, os jornais vespertinos comentam a reação dos estudantes. A manchete do jornal *Folha da Noite* é claramente a favor dos estudantes: "Um justo revide dos estudantes de direito aos insultos de um antropópbago". O fato tomou proporção de página inteira. No

[103] *Apud* CAMPOS, 1987, p. 86.

subtítulo da matéria, a causa de tanta indignação: "Oswald de Andrade, que classificou a Faculdade de Direito como sendo um cancro que mina nosso estado, foi agredido e quase linchado em plena praça da Sé".[104]

Ainda na capa, duas fotos. Uma em que aparecem os soldados que impediram o linchamento e outra dos estudantes em frente à central de polícia. No corpo da matéria, o texto conta que os estudantes, indignados com o editorial, foram à sede do jornal tirar satisfações com os editores.

> [...] A liberalidade inédita do jornalista, que atacou, sem razão, o vetusto e glorioso edifício, de onde, annualmente, uma pleiade de moços sae trazendo nos olhos a fagulha da inteligência sadia e brilhante e segue à conquista de grandiosos ideais, provocou, como era de se esperar, a justa repulsa e revolta nos espíritos dos estudantes que, *ipso facto*, resolveram castigar o autor da ofensa.[105]

Não se pode esquecer que o próprio Oswald estudou em tão consagrada escola.

Certamente, sabia do que estava falando. Ou, simplesmente, queria chamar a atenção para o jornal. É possível que tudo não passasse de uma "jogada de marketing" para arrebanhar novos leitores, ou apenas para quebrar a rotina daqueles dias de abril.

O que ele não imaginava era a proporção que o caso tomaria, levando ao fechamento do periódico, pelas autoridades, por questões de segurança.

O fato é que os alunos invadiram a sede do jornal e tentaram linchar o casal, que conseguiu chegar à central de polícia escoltado por guardas civis. Após assumirem, perante o delegado de plantão, o doutor Afonso Celso, que a agressão fora motivada por artigos seus, foram liberados e pediram proteção à polícia contra novas agressões.

A trégua durou quatro dias.

No dia 13 de abril, nova edição do jornal circulava com novos insultos por parte do casal. O temperamento irreverente de Oswald e a

[104] UM JUSTO revide dos estudantes de direito aos insultos de um antropópphago, **Folha da Noite**, 9 abr. 1931, p. 8.
[105] *Ibid.* p. 8.

coragem (ou imprudência) de Pagu ficaram ainda mais aguçados com a publicidade que o caso lhes rendeu. Para quem editava um jornal à própria custa, era uma oportunidade de vender mais, um chamariz.

Se tal era a motivação, está explicada a perigosa retomada dos ataques. Agora, o ataque de Pagu é contra as alunas da Escola Normal, outra instituição tida como irretocável. Outra instituição da qual se orgulhavam as famílias paulistanas. Se aos rapazes não havia maior consagração do que pertencer à Faculdade de Direito, para as moças da época a Escola Normal era a certeza de uma educação voltada para a família e para o ensino.

Assim como Oswald sabia do que estava falando em relação à Faculdade de Direito, Pagu também o sabia quanto à Escola Normal, em que se havia formado em magistério.

O artigo do dia 13 de abril, na oitava edição de *O Homem do Povo*, levava o título "As normalinhas":

> As garotas tradicionaes que todo mundo gosta de ver em São Paulo, risonhas, pintadas, de saias de cor e boinas vivas [...] Com um enthusiasmo de fogo e uma vibração revolucionária poderiam, se quisessem, virar o Brasil e botar o Oyapock perto do Uruguay. Mas d. Burguezia habita nellas e as transforma em centenas de inimigas da sinceridade. E não raro se zangam e descem do bonde, se sobe nelle uma mulher do povo, escura de trabalho.
>
> [...] Eu, que sempre tive a reprovação dellas todas; eu que não mentia, com minhas atitudes, com as minhas palavras e com minha convicção; eu que era uma revolucionária constante no meio dellas; eu que as abborrecia e as abandonava voluntariamente ennojada da sua hipocrisia, as via muitíssimas vezes protestar com violência contra uma verdade, as via também com o rosto enfiado na bolsa escolar e pernas reconhecíveis e trêmulas subirem as baratas impassíveis para uma garçoniere vulgar.
>
> Ignorantes da vida e do nosso tempo! Pobres garotas incurraladas em *matinées* oscillantes, semi-aventuras e *clubs* cretinos.
>
> [...] Acho bom vocês se modificarem pois que no dia da reivindicação social que virá, vocês servirão de lenha para a fogueira transformadora.
>
> Se vocês, em vez dos livros deturpados que lêem e dos beijos sifilíticos de meninotes desclassificados, voltassem um pouco os olhos para a avalanche revolucionária que se forma em todo o mundo e estudassem, mas es-

tudassem de fato, para compreender o que se passa no momento, poderiam, com uma convicção de verdadeiras proletárias, que não querem ser, passar uma rasteira nas velharias enferrujadas que resistem e ficar na frente de uma mentalidade actual como authenticas pioneiras do tempo novo.

Vocês também não querem, que nem seus coleguinhas de Direito, trocar bofetões comigo?[106]

E assina, como sempre, "Pagu".

Dessa vez, a autora é direta, não se utiliza de metáforas. Fala com conhecimento de causa. Muitos anos vivera como aluna da Escola Normal, que formava as futuras esposas dos alunos da Faculdade de Direito. Estaria ela se vingando do período em que era insultada pelos rapazes do largo de São Francisco porque se vestia como queria, andava maquiada e fumava em público, destoando das colegas por exercer sua liberdade, mesmo que por isso fosse excluída do grupo? Era isso que a movia?

Pagu, na verdade, não participava de nenhum grupo. Foi, desde sempre, *uma estrangeira*, no sentido de *não pertencimento*. Seria sua ascendência de imigrantes, que atravessaram o Atlântico em busca de uma vida melhor, o motor que a movia?

O sangue que corria em suas veias era estrangeiro e desbravador. Assim também seria Patrícia por toda a sua vida. Mesmo quando encontra na militância comunista sua bandeira de luta, terá de passar por duras provas para ser chamada de "camarada" e, mesmo assim, nunca será reconhecida pelo partido como uma verdadeira comunista.

Após os editoriais do dia 13 de abril, nova reação dos estudantes, agora mais brutal, na tentativa de empastelar o jornal.

Mais uma vez, a manchete do vespertino *Folha da Noite*, do mesmo dia 13, dá destaque às hostilidades de lado a lado: "Recrudesce o conflito entre os estudantes e o director do *Homem do Povo*". No subtítulo, a vitória dos estudantes: "Por ordem do delegado geral da capital, o jornal foi suspenso e seus directores processados".[107] A foto mostra

[106] *Apud* CAMPOS, 1987, p. 87.
[107] RECRUDESCE o conflito entre os estudantes e o director do Homem do Povo, **Folha da Noite**, 13 abr. 1931, p. 10.

os estudantes na frente da central de polícia. A polícia militar estava a postos atendendo a Oswald, que solicitou garantias contra os rapazes que tentavam destruir a redação. Na matéria de página inteira, a versão do jornal aos fatos:

> Hoje, por volta das 11 horas, innumeros estudantes da Faculdade de Direito resolveram empastelar o jornal *Homem do Povo*. Pelos insultos reeditados no seu último número.
>
> Assim é que o prédio da praça da Sé viu-se assediado por muitos moços que, em altos brados, pediam o comparecimento do director do jornal, cuja redação está collocada no último andar do arranha-céo.
>
> Já a policia tinha providenciado o guarnecimento da entrada do prédio, para evitar sérios disturbios. Em breve, formou-se uma verdadeira multidão.
>
> De subito, e sem que ninguem esperasse, appareceu à porta do predio a companheira de Oswald de Andrade, Patricia Thiers Galvão, mais conhecida como "Pagu". Vinha armada de revolver e com o qual fez dois disparos em direcção dos estudantes. A indignação não conheceu limites e os militares, postados à porta, tiveram um grande trabalho para salvar Patricia Thiers Galvão das mãos dos estudantes. Atraz della, surgiu o sr. Oswald de Andrade, que entrou em desferir violentos ponta-pés contra os estudantes.
>
> [...] Para evitar maiores males, o delegado geral da capital mandou prender o sr. Oswald de Andrade e d. Patricia Galvão.
>
> Entre duas alas de soldados, caminharam para a central, enquanto ao redor se ouviam gritos de indignação:
>
> – Morra o patife!
>
> – Mandem-no para Fernando de Noronha!
>
> – Morra o communismo!
>
> Patricia Galvão, então, atirou-se aos estudantes, ferindo dois delles com as unhas.
>
> [...] O delegado geral, por intermédio do dr. Benevolo Luz, delegado de serviço na central de polícia, mandou dizer aos estudantes o seguinte:
>
> Oswald de Andrade e sua companheira iriam ser processados. Ella, por uso abusivo de armas, tentativa de homicidio e ferimentos leves. Elle, por insulto e provocação de disturbios. Além disso, não mais circularia *O Homem do Povo*.

> A notícia foi recebida com verdadeiro prazer pelos estudantes que, em seguida, se retiraram.[108]

Assim, com tumultos e processos contra o casal, *O Homem do Povo* foi proibido de circular.

Fechado o jornal, Pagu e Oswald foram para Montevidéu. A viagem foi realizada, em primeiro lugar, para fugir das ameaças desferidas por telefonemas anônimos e das complicações do processo de acusação contra ambos, e em segundo lugar, a passeio.

A escolha de Montevidéu não tem explicação plausível, exceto pela presença do Cavaleiro da Esperança naquela cidade.

Luís Carlos Prestes havia sido expulso da Argentina por causa das duras críticas que havia feito ao general Uriburu. Segundo Paulo Sérgio Pinheiro:

> O motivo alegado para a prisão de Prestes foi uma entrevista que ele teria dado em agosto, criticando os militares. Na realidade, o governo argentino atendia a um pedido de extradição do governo brasileiro. Libertado três dias depois, Prestes exilou-se em Montevidéu.[109]

No dia seguinte à chegada em Montevidéu, o casal foi procurado por um homem franzino. Era Luís Carlos Prestes. Conversaram três dias e três noites num café. Sobre o encontro, assim relata Pagu:

> Prestes mostrou-me concretamente a abnegação, a pureza de convicção. Fez-me ciente da verdade revolucionária e acenou-me com fé nova. A infinita alegria de combater até o aniquilamento pela causa dos trabalhadores, pelo bem geral da humanidade.[110]

A impressão que Prestes deixou no casal foi a melhor possível. Tinha uma paciência quase professoral em explicar tudo que queriam saber. E Pagu aproveitou a disponibilidade do mestre. Depois de três dias de conversas e explicações, Pagu viu na coerência do comunista *o que ela queria ser.*

[108] RECRUDESCE, 1931, p. 10.
[109] PINHEIRO, Paulo Sérgio. **Estratégias da ilusão**. São Paulo: Companhia das Letras, 1992, p. 254.
[110] *Apud* FERRAZ, 2005, p. 75.

De volta ao Brasil, Pagu passava os dias na biblioteca e, quando estava em casa, dormia entre os livros. No entanto, em pouco tempo, a satisfação intelectual não mais lhe bastava. Era preciso participar. Todo esse conhecimento adquirido precisava ser compartilhado. Era preciso ir às ruas. A impossibilidade de ação a levou à depressão. A vida doméstica não a satisfazia. Queria mais. Sentia-se impotente diante das injustiças sociais, que agora lhe eram escancaradas pela literatura marxista mais aprofundada.

O momento da filiação de Pagu ao Partido Comunista coincide com a mudança de linha da Internacional Comunista (IC), ou III Internacional. Segundo Edgar Carone,

> [...] em janeiro de 1930, o PCB começa a pôr em prática a *política obreirista*, isto é, passa a defender a *política antiintelectualista*.[...] A proletarização passa a ser a presença física de *operários nos órgãos dirigentes*, mesmo de forma artificial, com a indicação de militantes sem as condições necessárias para o cargo, mas indicados pelo simples fato de serem operários, *mesmo à custa do alijamento de grandes dirigentes* por estes terem sua origem social na pequena burguesia [grifos nossos].[111]

Ainda segundo Carone, a política obreirista provoca graves resultados, com consequências negativas para a direção do PCB, pois acentua valores idealizados sobre a virtude do militante. Daí a ideia de que, para ser militante proletário, é preciso ser de origem proletária ou se identificar fisicamente com o proletariado.

Na carta que Astrogildo Pereira envia ao partido em janeiro de 1932, pode-se sentir a crise desencadeada pela intervenção da Internacional Comunista no PCB:

> Direis que escrever é fácil, mas difícil é o fazer. Isto é conforme. No meu caso, porém (meu e de outros como eu), posso afirmar que o que eu sei de melhor é precisamente escrever e que é consagrando-me a esta espécie de atividade que eu poderei prestar melhores serviços ao proletariado e ao partido.[112]

[111] CARONE, Edgar. **Brasil**: anos de crise 1930-1945. São Paulo: Ática, 1991, p. 55-57.
[112] *Apud* FEIJÓ, Martin Cezar. **O revolucionário cordial**: Astrogildo Pereira e as origens de uma política cultural. São Paulo: Boitempo, 2001, p. 95.

Astrogildo Pereira prossegue:

> Mero escrevinhador de papel. Eis o que sou por vocação e por ofício. O meu erro principal no passado terá sido o de querer forçar a minha índole para as quais não era suficientemente apto. Compreendo hoje que não deveria nunca tê-los aceitado. Seria, portanto, a mais respeitada prova de contrassenso de minha parte repetir a malograda experiência. Não repetirei. Volto a ser simplesmente o que jamais devia ter deixado de ser – mero escrevinhador de papel. Vou dedicar-me exclusivamente a esta tarefa: escrever, traduzir, editar. Tarefa limitada, bem sei, mas a única que presumo poder realizar com acerto e proveito. Dentro destes limites, eu servirei como sempre à IC e ao partido, modestamente, mas fielmente.[113]

Assim, o militante Astrogildo Pereira afasta-se do partido oficialmente. Um dos principais fundadores e dirigentes do PCB, foi considerado *persona non grata* dentro do próprio partido que ajudou a criar.

Segundo Martin Cezar Feijó,

> [...] o Estado soviético passa a ser visto não apenas como mola propulsora da revolução, mas como seu único dirigente. Os partidos comunistas da América Latina sofrem intervenções visando depurá-los de seus "desvios de direita", principalmente a partir de setembro de 1929. Intelectuais como o peruano José Carlos Mariátegui, que morreu prematuramente em 1931, sofrem processos de marginalização semelhantes ao que Astrogildo Pereira sofreu no Brasil.[114]

É preciso salientar, como o faz Edgar Carone, que os intelectuais sempre estiveram ligados às lutas operárias, participando delas e justificando historicamente seus direitos. Mas, na luta entre Stálin e Trótski, na Rússia, *os intelectuais ficaram ao lado de Trótski* e contra Stálin, e, como Tróstski perdeu a luta, foi assimilada no Brasil essa política de proletarização.

Carone ressalta que o aspecto mais crítico da política obreirista no Brasil é a crise na direção do partido:

> O primeiro sinal concreto de mudança na direção do PCB é quando Astrogildo Pereira retorna de Moscou, em janeiro de 1930. Pouco depois,

[113] *Apud* FEIJÓ, 2001, p. 96.
[114] FEIJÓ, 2001, p. 93.

> em reunião do comitê central (CC), decide-se que deveria haver menos intelectuais na direção do partido, isto é, no seu *bureau* político. Desta maneira, Leôncio Basbaum e Paulo Lacerda são afastados, enquanto Fernando Lacerda passa a ser suplente. Dois operários são convocados para substituí-los, um ferroviário e um metalúrgico – os verdadeiros proletários – de acordo com os conceitos em vigor. Um deles, o ferroviário, nunca compareceu a reunião alguma: não tinha tempo, pois estava quase sempre em viagem (era maquinista); e o metalúrgico, cujo nome era Miguel (José Vilar), se revelou tremendamente fraco e incapacitado para as responsabilidades que lhe queriam atribuir.[115]

Essa política de proletarização é paradoxal: os intelectuais que foram afastados da direção do partido eram os que melhor compreendiam os fundamentos marxistas-leninistas. O operariado brasileiro, historicamente, não tinha nenhuma preparação intelectual. Diferentemente do que acontecia na Europa, com uma classe operária mais bem preparada. Maior ainda o paradoxo se pensarmos que Marx e Engels, assim como Lênin, eram intelectuais.

Após a temporada de estudos e a sensação de impotência diante do conhecimento adquirido sob inspiração de Luís Carlos Prestes, Pagu vai a Santos para uma temporada. Precisava ver o mar.

> A satisfação intelectual não me bastava... A ação me fazia falta. As teses isoladas irritavam-me. Era necessário concretizar. A inquietação aparecia. Precisava participar da realização. Fazer qualquer coisa. Produzir. Além disso, a doutrina tão dogmatizada não me satisfazia muitas vezes ou havia falta de compreensão. Eu precisava de gente que me ouvisse e me respondesse. E as grandes descobertas não as queria guardar só para mim. O proletariado não sabe. E deve saber. Eu preciso gritar tudo isto nas ruas. Gritar até cair morta. Tenho muita força. Onde irei empregar esta força? É preciso dar esta força.[116]

Por mais que seu conhecimento da luta de classes, nesse momento, fosse apenas teórico, a lucidez e a indignação advindas desses estudos já pulsavam em seu coração. Por isso, é natural que estivesse sentindo necessidade de vivenciar na prática a luta dos comunistas. Sua relação

[115] CARONE, 1991, p. 57.
[116] *Apud* FERRAZ, 2005, p. 77.

com Oswald estava fortalecida após o trabalho em conjunto em *O Homem do Povo*. Dividiram momentos instigantes no curto período que durou o jornal. A polêmica em torno dos artigos, que vociferavam contra tudo e todos que faziam parte da ordem estabelecida, deve ter unido ainda mais o casal, que, além de um filho, dividia o mesmo entusiasmo pela causa revolucionária.

A cidade de Santos representava os dias felizes de adolescente. Uma foto daquela época mostra Pagu na praia, sorrindo, com a mão na testa, *olhando para um ponto distante no horizonte*. Parece que antevia a distância que seus olhos, um dia, alcançariam. Pagu, Oswald e Rudá vão passar uma temporada em Santos, possivelmente para começar nova vida em um lugar mais tranquilo e com aluguéis mais baratos. Um lugar mais condizente com a vida proletária que pretendiam levar.

Patrícia sempre gostou do mar.

O dia de sua chegada coincide com uma reunião do Sindicato de Construção Civil. Não se sabe quem a levou à reunião, apenas que foi sem Oswald.

O certo é que dali surgiu a possibilidade real de participação que ela tanto buscava. O contato com o ambiente operário certamente encheu a sua alma de entusiasmo.

> Surpreendeu-me a orientação das discussões e o entusiasmo dos trabalhadores pela luta de classes. Encontrei um ambiente pré-grevista e mais consciência e revolta do que esperava. Conversei com alguns operários que estavam ao meu lado. Um deles me impressionou fortemente pela contradição de seus conhecimentos. Pior que analfabeto, estropiando na conversação os termos mais simples, a sua vivacidade e visão política me fascinaram. Tinha marcado encontro com Oswald. Não me demorei, mas pedi a este operário que fosse me ver.[117]

É possível que Pagu não tivesse ainda ideia de como o partido se organizava e dividia suas tarefas. Sua relação com o partido tinha sido apenas por intermédio de reuniões com intelectuais. Possivelmente seu conhecimento da classe operária era aquele dos tempos de adolescente,

[117] *Apud* FERRAZ, 2005, p. 79.

em que morava com a família numa vila operária atrás da Tecelagem Ítalo-Brasileira.

O clima pré-grevista que encontrou e os discursos inflamados dos operários certamente encantaram a jovem, que até aquele momento só conhecia a luta de classes pela literatura que consumia compulsivamente, quase como forma de sentir-se parte daquele universo. Como quando se lê um romance e se é transportado, quase como num passe de mágica, ao lugar retratado nas páginas do livro. O que Pagu leu nos livros *existia* de fato.

Aqueles homens e mulheres de Santos eram de carne e osso, e sua luta era real.

Por mais irreverente e combativa que Pagu tivesse sido até então, ela fazia parte de um universo completamente diverso daquele. Havia sido criada de acordo com valores burgueses; seu pai era advogado, seu bisavô havia enriquecido com a construção de estradas de ferro, seus antepassados, vindos da Alemanha para "fazer a América", haviam sido bem-sucedidos.

Enfim, aquele era um ambiente completamente estranho a ela e, no entanto, ali se sentiu em casa. Não no sentido literal, pois é claro que ela destoava daqueles homens e mulheres de corpos e rostos marcados pelo pesado trabalho diário. Mas por uma sensação de *pertencimento por afinidade*, por solidariedade. Como se, para aquelas pessoas, ela pudesse ser útil. Como se participar da luta ao lado delas a tornasse uma pessoa melhor.

Aquele primeiro contato causou-lhe um impacto tamanho que ela aderiu prontamente à causa proletária. Como simpatizante ainda, pois o partido não permitia a entrada de quem apenas queria. Era preciso merecer. A filiação ao partido seria mais adiante, mas naquele momento ela sentiu que deveria trabalhar com eles.

Foi ali, em Santos, que Pagu se converteu em uma militante. Ironicamente, na mesma Santos em que passara férias quando adolescente e vislumbrara na infinitude do mar os caminhos que queria e havia de percorrer.

O comunista que atraiu a atenção de Pagu era o metalúrgico José Vilar (Miguel), que estava ocupando o lugar deixado vago por Leôncio Basbaum e Paulo Lacerda, por ocasião do afastamento de intelectuais da direção do partido.

Ou porque o partido estivesse precisando de gente para trabalhar no comitê de greve; ou por curiosidade em saber quem era aquela burguesa interessada na luta deles; ou por mera investigação de rotina; o fato é que Vilar foi ao encontro de Pagu.

Apesar de terem conversado por várias horas, em sua memória ficaram apenas as palavras de incitamento de Vilar: "Você precisa trabalhar com a gente no partido". Sem dúvida, o convite partido de um verdadeiro operário deve ter enchido Pagu de coragem, mas ainda faltava algum elemento que a convencesse de fato a participar. Para começar, ajudou Vilar na redação de um manifesto e, assim, informalmente, passou a acompanhar a rotina de trabalho dos grevistas.

Foi distribuindo panfletos no cais, como qualquer militante proletária, que ela *conheceu aquele que seria o responsável por sua pronta adesão ao partido*.

> O estuário, os cilindros de ferro. Depois tudo focalizado num só quadro, que foi o altar da minha conversão, do meu batismo. A silhueta negra, a camisa vermelha. O céu de fogo, o mar de fogo. O preto Herculano encostado na amurada do cais. Quando me estendeu a mão foi para me entregar a fé.[118]

Na voz do estivador negro Herculano de Sousa, no seu caráter, Pagu encontrou a resposta a todas as dúvidas que ainda a faziam hesitar. O estivador foi o "sacerdote" que celebrou a sua conversão. Nele, ela encontrou a convicção que faltava, e foi para ele que ela disse: "Sim, companheiro, eu lutarei com vocês".

A conversão, que já estava em gestação pela empatia ideológica com a luta, foi sacramentada com a adesão ao movimento em Santos.

Certamente, este foi um corte cirúrgico em sua vida: o marxismo, a luta de classes.

[118] *Apud* FERRAZ, 2005, p. 80.

> Não me atrevo a repetir as palavras do preto Herculano. Elas e só elas destruíram a descrença e o desprezo. Pode ser que fossem apenas um marco da transformação já preparada por diversos fatores. Mas eu senti perfeitamente a separação, o corte na vida e a iluminação súbita de um novo horizonte. Senti valorizada minha estada no mundo.
>
> [...] As perguntas não eram necessárias. As respostas surgiam sem elas, todas, na pregação do enorme trabalhador negro. Que diferença da explicação intelectual de Prestes que me exaltara sem convencer, provocando uma curiosidade ilimitada e sem satisfação. Herculano conseguiu chegar ao fundo de mim mesma. Bastava ouvir.
>
> A minha promessa partiu com a voz estranha de outra pessoa: Sim, companheiro. Eu lutarei com vocês.[119]

O estivador Herculano de Sousa, em toda sua simplicidade, era o exemplo vivo das virtudes que um comunista deveria ter, e foi por suas mãos que Pagu disse o "sim". Estava selado assim um compromisso que Pagu levaria quase dez anos para romper. É possível que essa ligação, a sua com o partido, tenha sido a mais sagrada de sua vida.

Na primeira reunião comunista de que participou, sentiu uma infinidade de sensações: medo, entusiasmo, alegria – mas principalmente *um novo sentido* para a sua vida.

> Entreguei-me completamente. Só ficou o êxtase da doação feita à causa proletária. Perturbada, desde este dia, resolvi escravizar-me espontaneamente, violentamente. O marxismo. A luta de classes. A libertação dos trabalhadores. Por um mundo de verdade e de justiça. Lutar por isso valia uma vida. Valia a vida.[120]

Para dedicar-se em tempo integral às atividades do partido, era necessário que ela ficasse por mais um tempo em Santos. Assim, Oswald e Rudá voltam para São Paulo. Pagu entrega-se ao trabalho. Quanto mais dedicação e disposição ela demonstrasse para a luta e de quanto mais atividades fizesse parte, mais conseguiria adquirir o respeito dos operários.

Segundo depoimentos de vários militantes, entrar no partido significava romper com tudo que havia antes e entrar em *um mundo novo*,

[119] *Apud* FERRAZ, 2005, p. 80.
[120] *Ibid.*, p. 81.

no qual só era permitido o acesso dos "escolhidos". E esse rito de passagem implicava uma alegria tamanha que, por si só, valia a pena viver.

Exemplo disso são as palavras de Eduardo Dias, militante comunista, ao descrever o momento de sua adesão ao partido:

> Agora sim, ia ao encontro do meu partido, o partido da classe operária. Eu seria um revolucionário. Tinha vontade de gritar. De dizer a todo mundo que eu era revolucionário. Era um comunista. Com muita honra, sim senhor! Iria libertar os operários da infame escravidão.[121]

Esse mesmo sentimento deve ter tocado Pagu. A sensação de pertencer a uma causa maior. De ter encontrado eco para suas indignações em relação à injustiça social, que fazia com que milhares de crianças passassem fome, enquanto seus pais eram explorados pelos patrões. Era como se, ao tornar-se comunista, a pessoa se tornasse um predestinado com a missão de salvar aquela gente das mãos do imperialismo.

Para Giocondo Dias (1913-1987), existem *três caminhos básicos* que levam ao comunismo: *pelo estômago, pela cabeça* ou *pelo coração*. No primeiro caso, o militante seria levado por razões econômicas advindas de sua própria condição social, que o levaria a revoltar-se contra a pobreza. Ser levado pelo coração seria quando o militante, não necessariamente vindo de uma classe baixa, é tocado pela solidariedade aos pobres e explorados por um sistema injusto. A terceira opção seria pela cabeça, significando que o militante se aproximava do partido por aderir racionalmente ao seu ideário político.

No entanto, apesar das diferentes origens sociais e motivos que levam à adesão ao partido, de alguns sentimentos todos comungam: insatisfação, vazio, nostalgia por uma "idade do ouro", em que todos podiam ter suas necessidades satisfeitas e gozavam de plena igualdade. Desejo de resgatar o paraíso, um dia perdido.

Para Pagu, naquele momento com 21 anos, o encontro com o partido significava a resposta às suas inquietações, que até então não tinham nome.

[121] *Apud* FERREIRA, Jorge. **Prisioneiros do mito**: cultura e imaginário político dos comunistas no Brasil (1930-1956). Rio de Janeiro/Niterói: Mauad/Eduff, 2002, p. 61.

Agora, adquiriam nome e rosto: a revolução e a classe operária.

Assim, como diz Jorge Ferreira, baseado em depoimentos de militantes:

> Ser comunista significava toda uma alteração no estatuto ontológico do indivíduo, significando abandonar, para sempre, uma vida sem certezas, fragmentada, incoerente e conduzida passivamente pelos acontecimentos de uma realidade ininteligível para ter o domínio absoluto sobre seu próprio ser e libertar os povos da escravidão econômica, da opressão política e da miséria.[122]

Do militante eram esperadas uma devoção e uma existência voltadas exclusivamente para um elevado ideal, acima das vivências comuns, sendo o partido o instrumento privilegiado de adoção de uma nova vida.

Uma das primeiras exigências feitas a Pagu – não questionada por ela, embora a pegando desprevenida – foi a de afastar-se da família temporariamente. Quase como uma prova de fogo que garantiria seu batismo. Era preciso provar que estava pronta, que estaria disposta a abrir mão de tudo que dizia respeito a seu passado burguês.

O novo militante deveria demonstrar ao grupo seus atributos para merecer o título de comunista: pichar muros, colar cartazes, distribuir panfletos ou realizar comícios-relâmpago, sempre em lugares de grande movimento. Assim era o seu "batismo de fogo".

Além disso, era preciso *aprender* a ser um verdadeiro comunista. A propósito, havia todo um vocabulário que era preciso dominar. De acordo com Jorge Ferreira,

> [...] o neófito aprendia que "ponto" era um encontro cercado de precauções; "aparelho" indicava uma casa ou apartamento clandestinos onde se realizavam reuniões ou atividades partidárias; "quadro" definia o militante que já fora provado e estava apto a trabalhar no partido; "cooptar" significava a promoção a um cargo sem ter sido eleito. No entanto, o domínio da linguagem e a interpretação dos significados não bastavam para transformar o indivíduo em um revolucionário. Para ser comunista, ele deveria

[122] FERREIRA, 2002, p. 68.

herdar do grupo crenças, valores e tradições culturais, antigas ou mais recentes, que fariam dele um homem novo, um homem comunista.[123]

Modéstia e discrição eram atitudes indispensáveis a um verdadeiro bolchevista. Ora, quanto a Pagu, supunham sobrar-lhe atitudes opostas.

Possivelmente, os dirigentes do partido tenham olhado com reserva, senão com desconfiança, o interesse de Pagu pela luta de classes. Afinal, ela nunca primou pela discrição. Além de ser casada com Oswald de Andrade, conhecido por suas polêmicas na imprensa e onde quer que estivesse, havia ainda o episódio do jornal *O Homem do Povo*, que de discreto não teve nada. Pelo contrário. Seus fundadores, no entender desses dirigentes, haviam disparado críticas contra tudo e contra todos, deixando subentender serem simpatizantes da causa comunista.

No entanto, ela estava ali, ao lado deles, com toda a disposição para a luta. Era uma mulher bonita e inteligente. Poderia ser útil ao partido. Modéstia e discrição poderiam advir, pouco a pouco, do cumprimento das perigosas tarefas do ritual de iniciação, obedientemente realizadas.

Jorge Ferreira cita ainda em seu livro o comentário de uma militante argentina que disse haver uma estirpe de "homens tristes", que amavam ver e criar a alegria dos demais. Segundo ela, eles seriam capazes de renovar o mundo, de transformá-lo, com o coração repleto pelo sofrimento dos outros, e que tais homens se revelavam grandes músicos, romancistas e líderes revolucionários.

É uma questão crucial se Pagu fazia parte dessa estirpe. Gente que se alimenta, se fortalece e se realiza em ajudar os outros. Como se pela compaixão dessem sentido às suas vidas. Ouvem-se diariamente relatos de pessoas que dedicam sua existência a ajudar, a servir, sem esperar nada em troca. Tirando alegria da doação que fazem de si aos outros. Digressões à parte, e descendo a níveis sucessivamente menos complexos de análise, o fato é que Pagu vivia no Brasil dos anos 1930, num momento de grande tensão social, tocada pelo idealismo que con-

[123] FERREIRA, 2002, p. 70.

tagiou outros tantos jovens que, como ela, buscavam uma forma de interagir com o seu meio. Participar das transformações em curso. Fica, então, como hipótese de trabalho pertencer ela àquela raça de "homens tristes" como motivo para ter escolhido a militância política.

De qualquer modo, se fosse menos incomum sua personalidade, Pagu teria continuado a promissora carreira de escritora e jornalista, circulando entre os intelectuais e artistas de seu tempo, eventualmente criando polêmicas, mas vivendo segundo a origem burguesa a que pertencia. Certamente era isso que sonhavam seus pais quando a viam escrever, aos 15 anos de idade, no jornal do bairro.

Todavia, sua opção foi outra. E o rompimento com a família, uma consequência.

É inevitável a lembrança, mais uma vez, de Tina Modotti, fotógrafa italiana, lindamente retratada por Christiane Barckhausen-Canale em seu livro *No rastro de Tina Modotti*.[124] Tina decidiu trocar sua carreira pela militância política e lutou ao lado dos revolucionários na Guerra Civil Espanhola. Morreu em um táxi, vítima de ataque cardíaco fulminante. Em sua sepultura, as palavras de Pablo Neruda: "Tina Modotti, irmã, você não dorme, não".

Pagu tinha apenas 7 anos quando eclodiram as greves de 1917. Provavelmente, em sua família burguesa, o que ouvia eram críticas aos operários revoltosos. Na escola primária, seguramente aqueles fatos não deviam ser tratados com crianças tão pequenas. No entanto, após a vinda de sua família para São Paulo, ficou para trás o luxo e a segurança de São João da Boa Vista, onde seu bisavô fizera fortuna fornecendo madeira para a construção de estradas de ferro. Não se sabe exatamente por que a família se transferiu para São Paulo, mas é certo que passou a morar em condições bem mais modestas do que aquelas a que estava acostumada. Chegou mesmo a morar em vilas operárias, o que somente se justifica se estivesse passando por dificuldades financeiras.

[124] BARCKHAUSEN-CANALE, Christiane. **No rastro de Tina Modotti**. Tradução de Cláudia Cavalcanti. São Paulo: Alfa-Omega, 1989.

> Em casa conhecíamos toda espécie de necessidade e privações. Mas não conhecemos a miséria, mesmo porque a mentalidade pequeno-burguesa de minha família não permitiria que ela fosse reconhecida. Morei no Brás até os 16 anos. Numa habitação operária com os fundos para a Tecelagem Ítalo-Brasileira, num ambiente exclusivamente proletário. Sei que vivíamos economicamente pior em condições que as famílias vizinhas, mas nunca deixamos de ser os fidalgos da vila operária.[125]

É a partir de 1917 que o alto custo de vida e o constante aumento dos preços de gêneros alimentícios fazem reavivar nas fábricas a ação dos anarquistas, que passam a realizar atos públicos contra a carestia quase que diariamente, segundo Antonio Carlos Mazzeo.[126] Segundo o autor, essas movimentações expressavam a necessidade de novas formas de organização da classe operária. Entretanto, para ele, a greve de 1917 deixa um grande saldo positivo, uma vez que essa experiência passa a servir de parâmetro para outras mobilizações operárias. Mazzeo conclui seu raciocínio dizendo que o surgimento do operariado na cena política nacional foi consequência da industrialização do país e que gradualmente esse operariado aproveitou as oportunidades de alargar seu espaço e de fazer ouvir sua voz numa sociedade civil de tradição autocrática, oriunda da monocultura e do escravismo. Finaliza dizendo que a organização do PCB é produto direto das movimentações operárias no Brasil e também reflexo do que se constituiu no maior acontecimento do século, na maior novidade da era capitalista, a Revolução Russa.

O período durante o qual Pagu se filia ao Partido Comunista é conhecido como *o segundo período de bolchevização*, ou seja, a ascensão do segmento dogmático do Partido Comunista Soviético, liderado por Stálin. Sendo assim, a interferência da IC na América Latina se realiza sob o fogo da campanha contra Trótski e contra Bukharin, nos termos expressos na *Carta abierta*, dirigida aos partidos latino-americanos.

Ainda segundo Mazzeo, a destituição de Humbert Droz e a indicação do lituano August Guralski para substituí-lo permitem compreen-

[125] *Apud* FERRAZ, 2005, p. 56.
[126] MAZZEO, Antonio Carlos. **Sinfonia inacabada**. São Paulo: Boitempo, 1999.

der a profundidade e o caráter das alterações na linha político-organizativa do PCB. Guralski seria o responsável pelo aprofundamento do sectarismo no comitê central do partido por apoiar as tendências obreiristas, hostis aos intelectuais, contribuindo para o afastamento de Astrogildo Pereira da secretaria-geral do PCB e, consequentemente, pela desagregação do núcleo dirigente que vinha sendo constituído sob sua liderança.

Tais fatos ajudam a explicar a figura de José Vilar, que substitui Heitor Ferreira Lima na secretaria-geral do PCB, iniciando o processo de stalinização do partido. Trata-se do mesmo José Vilar que estará presente na reunião do Sindicato da Construção Civil, em Santos, na qual Pagu, sentada ao lado dele, é convidada, por ele próprio, a participar das reuniões do partido.

O processo de *dogmatização* do partido, com a nova orientação da Internacional Comunista, não permitia divergências. Para Jorge Ferreira, a bolchevização do Partido Comunista agregou ao mito um outro elemento que, a partir desta época, constituiu definitivamente o ideário revolucionário: a ortodoxia.

Segundo Ferreira, o Partido Comunista da União Soviética foi imposto como paradigma de partido revolucionário. Todos os outros partidos comunistas deveriam seguir à risca seu modelo, o que implicava lutar contra o *direitismo* dentro do partido, elegendo o *leninismo* como única versão possível do marxismo, e institucionalizar os expurgos como método para a resolução das divergências internas. O autor argumenta ainda que nos anos 1930 os militantes brasileiros aprenderam que

> [...] *ser comunista* era definir-se como *bolchevista*, ou seja, pertencer a um partido monolítico na doutrina e centrado nas decisões; mostrar-se intolerante com dissensões internas, recorrendo às expulsões e às purgas para resolvê-las; adotar uma concepção sectária, atacando duramente outros partidos e movimentos de esquerda; defender o marxismo-leninismo como única ideologia revolucionária; imaginar-se um soldado da revolução internacional em guerra contra a burguesia, as classes médias e o próprio mundo.[127]

[127] FERREIRA, 2002, p. 81.

Assim, afastados do comitê central, os intelectuais foram substituídos por proletários. Qualquer resistência à proletarização dos quadros dirigentes implicaria expulsão ou ostracismo.

Paradoxalmente, o intelectual que primeiro lhe acendeu a chama do comunismo, Astrogildo Pereira, estava afastado do partido no momento em que Pagu se filia a ele, sendo sua obrigação, agora, seguir à risca a ordem de proletarizar-se. Seguia, assim, a regra de cometer o "suicídio de classe", ou seja, renunciar a seus valores "pequeno-burgueses", e assimilar a ideologia proletária.

Por sugestão de Vilar, Pagu começa a trabalhar no Socorro Vermelho, órgão encarregado de proteger a vida dos militantes. Passa a morar num quarto de aluguel, com uma cama e uma mesa e uniformes operários, exigidos pela organização.

Prescreveu-se que ela começaria a trabalhar em uma fábrica. Novo emprego, novo endereço, novo nome. Ligações cortadas com São Paulo.

Enquanto não conseguia emprego, vivenciava a experiência de morar e relacionar-se com as mulheres da vizinhança. Gostava de brincar com as crianças durante o dia e, à noite, mergulhava em suas leituras. O convívio com os filhos dos pescadores apaziguava, de alguma forma, a saudade que sentia de Rudá. Era como se, ao lutar pelas crianças pobres do mundo, lutasse pelo próprio filho.

> Eu lutava, lutava por eles, e por todas as pobres crianças do mundo. Essa era a felicidade sonhada. A meta alcançada, o conforto e a fartura de vida dentro do meu quartinho sempre cheio de chuva, dentro de minha revolta pelas mãos esfoladas de minhas companheiras nas mesas rústicas de catação. O meu entusiasmo via até as madrugadas em que lia, estudava, organizava novos planos de luta, para melhorar, para produzir, para me entregar mais e mais.[128]

Apesar de todas as privações que passava, Pagu talvez nunca se tenha sentido tão feliz. A maneira como ela descreve que andava sozinha, rindo à toa, pelas praias de Santos, ou entregando manifestos na

[128] *Apud* FERRAZ, 2005, p. 86.

rua, ou ainda quando pichava os muros da cidade. Tudo leva a crer que, apesar da saudade de seu filho e da família, ela não se sentia dividida. Estava ali, inteira, entregando sua vida à revolução.

> O Socorro Vermelho se desenvolvia, fascinada pela luta proletária dobrava minhas atribuições, aceitava todas as tarefas, participava de todos os trabalhos, colaborava com o partido, me multiplicava para dar mais e mais vida pela causa revolucionária. A minha atividade mostrou rendimento e o partido determinou que eu deixasse todas as ocupações particulares para me dedicar exclusivamente ao trabalho da organização.[129]

O dia 23 de agosto de 1931 tinha sido escolhido para ser o dia do primeiro comício do Socorro Vermelho, em que se homenageariam os anarquistas italianos Sacco e Vanzetti, pela passagem do quarto aniversário de sua execução.[130]

O ato estava marcado para as 8 horas da noite. Pagu foi escalada para abrir o comício. A decisão foi unânime, e ela aceitou. Faria qualquer coisa para merecer o respeito dos companheiros, e foi orientada por Herculano a falar a qualquer custo e não abandonar a praça em nenhuma hipótese, mesmo que fosse invadida pela polícia.

> O partido transmitira as diretivas formais contra o porte de armas. O Socorro se submeteu. Herculano escalou-se para a autodefesa junto ao grupo já escolhido. Devíamos ser os últimos a chegar. Seguimos para a praça da República em caminhão coberto, com a bandeira do Socorro Vermelho.[131]

Quando chegaram, a praça estava cheia de trabalhadores e policiais. O grupo dirigia-se para o palanque, no meio da multidão. Nisso, os policiais tentaram impedir que Pagu subisse ao palanque. Por alguma fonte, a polícia sabia que ela deveria abrir os discursos. Mas os companheiros a empurraram para o palanque e, mal tinha começado a falar, começaram os primeiros tiros. Herculano, que fazia a segurança,

[129] *Apud* FERRAZ, 2005, p. 87.
[130] Nicola Sacco (sapateiro) e Bartolomeo Vanzetti (peixeiro) eram imigrantes italianos radicados nos Estados Unidos. Militantes anarquistas, foram acusados de assassinato ocorrido em 15 de abril de 1920, pelo qual foram condenados e depois executados, após a meia-noite do dia 23 de agosto de 1927. Sua condenação pela justiça norte-americana foi feita com base em provas até hoje consideradas inconsistentes por alguns juristas.
[131] *Apud* FERRAZ, *op. cit.*, p. 88.

foi atingido. Levou um tiro nas costas. Mesmo baleado, teve forças para empurrá-la para o palanque.

Caiu nos joelhos de Pagu:

> Herculano com a cabeça em meus joelhos. Depois, sentou-se, olhou-me dizendo:
> – Agora está começando a doer um pouquinho.
> Depois sua última frase:
> – Continue o comício. Continue o comício.
> Andou até o automóvel. Não havia mais Herculano.[132]

Naquele momento, com o corpo ensanguentado de Herculano em seu colo, Pagu sentiu as dores dos oprimidos de todo o mundo. Como uma *Pietà*, amparava em seu colo o corpo daquele que lhe havia entregue a fé. O homem que jazia em seus braços era para ela o exemplo de retidão, no qual se espelhava, e estar na luta ao seu lado era, então, seu maior motivo de orgulho.

Agora não havia mais Herculano.

Os assassinos da polícia haviam tirado a vida de um pai de família que se preparava para ir na semana seguinte à Rússia, sonho de qualquer comunista. Apesar de tamanha dor, era preciso continuar o comício. Assim havia prometido a Herculano.

> Não sei como falei, nem o que falei. As notas do meu discurso arranjado foram esquecidas. Sei que conservava a bandeira vermelha na mão dolorida pelo último arranco de Herculano para me salvar dos tiros. [...] Quando pedi à multidão que cantasse a *Internacional*, a cavalaria invadia a praça. Foi Maria quem falou aos soldados e tão magnificamente que os militares recusaram-se a agir contra os trabalhadores. Esta ação não foi minha como se propalou. Apenas procurei secundá-la com algumas palavras soluçadas já sem som. Havia uma menina a nosso lado nessa ocasião. Era a cunhada de Herculano. Vendo a ineficiência dos cavalarianos, a polícia civil atirou-se novamente contra nós. Maria conseguiu fugir. Levaram-me para um carro. Vi que Leonor, a cunhada de Herculano, tinha sido presa também. Senti um sapato no pescoço e não podia mais respirar.[133]

[132] *Apud* FERRAZ, *op. cit.*, p. 88.
[133] *Apud* FERRAZ, *op. cit.*, p. 88.

No dia 24 de agosto, da sucursal do *Diário de São Paulo* em Santos, a notícia:

> Esta cidade viveu, hontem, uma noite de grande agitação. Horas de sobressalto, primeiro pelas desordens verificadas na praça da República, quando elementos communistas tentavam realizar um comício e, depois, pelo aparecimento intempestivo de um grupo de soldados armados de espadachim e fuzis à frente do Theatro Coliseu, quando terminava a sessão cinematográfica.
>
> As autoridades policiaes, tomando medidas enérgicas, conseguiram, porém, restabelecer a calma e a cidade ficou tranqüila.[134]

Também *A Tribuna*, de Santos, na edição do dia 24 de agosto, estampa, sob o título "A prisão da agitadora Pagu", a seguinte notícia:

> Pagu, a conhecida agitadora ainda há pouco envolvida em um caso policial, teve parte saliente no comício de hontem, tendo-se atracado com um inspetor de polícia, sendo presa e levada para a central [de polícia], para onde também foi uma mulher que, do mesmo modo, tomou parte dos comícios.[135]

No *Diário de São Paulo* do dia 25 de agosto de 1931, Pagu se converte em primeira presa política do Brasil:

> Quando ia realizar-se um comício comunista em Santos, verificou-se sério conflito, sahindo feridos policiaes e operários. Foram presas a agitadora Patricia Galvão, Pagu, e uma operária.
>
> Um dos três feridos gravemente, falleceu hontem.[136]

Dona Adélia e seu olhar triste sobre o jornal que lhe mostraram. Ver a notícia com a foto de sua filha estampada nos jornais. Sabê-la na cadeia. Presa, acusada daquelas coisas. Misturadas, tristeza, decepção e culpa. Uma mãe não se culpar pelas desgraças dos filhos, aos quais deu educação? Por isso, sentindo também muita vergonha, de cabeça baixa, diante do olhar reprovador de vizinhos e familiares? À boca pe-

[134] *Diário de São Paulo*, 24 ago. 1931.
[135] "A prisão da agitadora Pagu", em *A Tribuna*, 24-8-1931, p. 2.
[136] *Diário de São Paulo*, 25 ago. 1931.

quena, comentava-se: os pais a criaram com liberdade demais. O que não era verdade: a educação dispensada a Pagu foi a mesma dada aos seus outros filhos Homero e Conceição; na verdade, mais rigorosa por causa do temperamento dela. E, no entanto, esses últimos seguiram os caminhos tradicionais da classe a que pertenciam. Pagu, não. Ademais, havia sua influência negativa sobre Sidéria, três anos mais nova, que em tudo procurava imitar a irmã. Que mau exemplo dava Pagu à irmã mais nova! Jamais, porém, os pais conservadores, que toleravam seu temperamento dissonante em tudo, desde criança, poderiam imaginar que ela chegasse ao ponto de ser presa! Pior ainda: por agitações subversivas, em palanques no meio da rua! Ah, Patrícia, como seria preferível vê-la em casa, ao lado de um marido bem colocado socialmente, e criando seus filhos dentro dos mesmos retos padrões! Dados seus pendores literários, poderia até – desde que não prejudicasse seus deveres de esposa e mãe – seguir uma carreira segura de escritora em jornal ou revista de renome. Dona Adélia meditava sobre todas essas coisas em seu coração, pensando na felicidade da filha. Mal sabia que *ser feliz*, para Patrícia, era algo muito diferente.

Nas veias de Pagu corria um sangue diferente: o sangue dos revolucionários, que, independentemente de sua origem, se irmanam pela justiça e seguem a lei de suas consciências. O sangue dos Rehder, nesse momento, não significaria nada para ela se não pudesse ser justificativa para a insurgência.

Nesse instante, sua verdadeira família era a do estivador que morreu em seu colo. Foi a ele que ela entregou sua fé. E era a ele que ela devia fidelidade.

Pagu foi presa no sinistro Cárcere 3, uma cadeia deplorável, situada na praça dos Andradas, em Santos.

> Havia um buraco no centro e era preciso escancarar as pernas para não mergulhar na imundície. Tinha o pescoço dolorido, a garganta ardendo, muita vontade de me atirar no chão e dormir. Mas não podia sequer encostar nas paredes da cela. A instalação elétrica. O esguicho imundo e

o que era pior, o barulho que me enlouquecia cada cinco minutos com o intervalo que me fazia ouvi-lo cada vez antes de começar.[137]

Para amenizar o frio e o medo, ela não parava de cantar. Como se assim conseguisse manter a lucidez e espantar a dor. Como se o canto a mantivesse viva. Engaiolaram o passarinho, mas esqueceram de calar sua voz. Cantou muito, até perder a voz. Calada a voz, perdeu os sentidos. Foi então transferida da cela para um xadrez com outras presas. Acordou no meio das mulheres, que disputavam um cobertor que havia sido jogado em sua cabeça.

No entanto, maior que a dor física e as privações na cadeia, o que mais entristecia Pagu era o isolamento e a falta de notícias dos companheiros. Ao contrário de sua família, ela não se sentia humilhada com a prisão. O sofrimento advindo da luta a fortalecia ainda mais.

Passada uma semana de sua prisão, foi conseguida sua transferência para São Paulo.

Durante a semana em que ficou presa, por intermédio de um companheiro do partido que também havia sido preso depois, tomou conhecimento das notícias de que tinha sido privada. A polícia recusou-se a entregar o corpo de Herculano para que a família o enterrasse. Houve protestos nas ruas. Foi organizado um enterro simbólico, e os trabalhadores ocuparam o cemitério.

Soube também que seu nome havia adquirido popularidade entre os proletários, pela sua coragem.

Os jornais exploraram o fato de ela ser a primeira presa política do Brasil e ressaltavam o fato de não ser de origem proletária.

Paradoxalmente, o que podia ser uma bandeira para o partido, a de conseguir cooptar para suas fileiras uma jovem de origem burguesa, virou motivo de condenação para Pagu. Foi então punida duplamente. Pela polícia, por ser uma agitadora subversiva, e pelo partido, por motivos essencialmente iguais: sob a alegação de que a popularidade em torno de seu nome afetava a segurança dos membros do partido e que ela estava se colocando à frente da organização, e ainda que só o nome

[137] *Apud* FERRAZ, 2005, p. 90.

da organização deveria ter aparecido e não o de uma militante, determinou-se que ela assinasse uma declaração em que se declarava uma "agitadora individual, sensacionalista e inexperiente".

Muitos anos depois, em um manifesto chamado *Verdade e liberdade*, ela diz: "Assinei. *Assinei de olhos fechados, surda ao desabamento que se processava dentro de mim*".[138]

Essa foi a primeira decepção de Pagu com o Partido Comunista. A humilhação que sentiu foi muito maior do que a de ter sido presa. Fora presa ao lutar por aqueles que agora a condenavam. Nada tinha feito de errado. Seguira todas as instruções de Herculano, arriscando sua própria vida. Poderia ter sido ela a vítima fatal dos tiros que mataram o estivador. Estivesse ele vivo, certamente a defenderia.

Mas ela aceitou. Resignadamente aceitou, porque o partido devia ter razão. Era assim que pensavam os militantes comunistas. O partido sempre tem razão. E, aos militantes que divergiam da orientação política estabelecida, pervertendo e infectando o ambiente partidário, as piores acusações eram dirigidas, sempre em tom desmerecedor e difamatório.

Talvez se a imprensa não tivesse explorado tanto o fato de estar uma jovem burguesa de 21 anos em um palanque, discursando numa manifestação organizada pelos comunistas, o partido tivesse tido outra reação. Se ela tivesse passado despercebida, ou tivesse conseguido fugir, possivelmente não haveria nem manifesto nem declaração de *mea culpa* a ser assinada. E talvez Pagu não tivesse passado pela triste experiência da humilhação pública e dentro do partido.

No entanto, ela havia ficado visada. Isso era fato.

E, a partir desse momento, se quisesse pertencer ao partido deveria submeter-se cegamente a ele. Afinal, pertencer ao partido dos comunistas não era para qualquer um. Ao escrever o nome do partido, o militante usava letra inicial maiúscula – "Partido" –, uma vez que era detentor de um saber único, maior e verdadeiro, porque científico.

"Não há nada superior ao título de membro do partido", dizia Stálin.

[138] GALVÃO, Patrícia. Verdade e liberdade (panfleto eleitoral). São Paulo, 1950. *In*: CAMPOS, Augusto de. **Pagu**: vida-obra. 3. ed. São Paulo: Brasiliense, 1987, p. 185.

O poema de Victor Serge retrata bem esse sentimento de dívida do militante para com o partido:

> Se meu sangue se enche de alegria,
> eu devo ao partido;
> se minha palavra anuncia um novo dia,
> eu devo ao partido;
> Se a noite encerra tanto sol em seus véus,
> Eu devo ao partido;
> Se a terra é morada e estrela,
> Eu devo ao partido;
> Se acaso me encaminho para ser homem,
> Eu devo ao partido;
> Ser homem de verdade, não sombra de homem,
> Eu devo ao partido.[139]

Daniel Aarão Reis nos fala do complexo mecanismo que os comunistas desenvolveram para manter a coesão interna do partido: *a estratégia de tensão máxima*. Os militantes eram mantidos sob tensão e pressão contínua. Ao ingressar no partido, o militante adquiria a sensação de ser uma pessoa superior às outras, pois agora fazia parte de um agrupamento que detinha o verdadeiro saber e, sobretudo, o poder de transformar o mundo. Essas eram as dádivas recebidas pelo militante, estabelecendo assim, o complexo da dívida.[140]

Assim, o militante estaria sempre em débito com o partido, por receber consciência política, conhecimentos teóricos e instruções para revolucionar o mundo. Afinal, foi a entrada no partido que permitiu ao militante adquirir tais conhecimentos.

A ideia de débito era clara: se errasse, o militante deveria fazer sua autocrítica; caso acertasse, a vitória seria do partido.

Caso o comício de Santos se houvesse desenrolado sem interrupções e sem tiros, e Pagu tivesse conseguido realizar sua primeira tarefa de abrir o comício, certamente não teria sido louvada pelos companhei-

[139] SERGE, Victor. **Memórias de um revolucionário 1901-1941**. São Paulo: Companhia das Letras, 1987, p. 277. Serge (1880-1947), comunista de primeira hora, embora tão fiel ao partido, como demonstra o poema transcrito, foi mandado para a Sibéria por divergir de Stálin, e depois se exilou no México.
[140] Ver Daniel Aarão Reis Filho, *As revoluções russas e o socialismo soviético* (São Paulo: Edunesp, 2003).

ros mais experientes. Diriam apenas que ela cumpriu a sua obrigação, e todos os louros iriam para a cúpula do partido. Como o evento foi violentamente reprimido pelas polícias civil e militar, resultando na morte de um militante e em vários feridos, era preciso apontar um culpado.

Pagu, a burguesinha em observação, foi escolhida para levar a culpa: "A humilhação foi dura, doeu demais, o meu orgulho e o que chamava dignidade pessoal sofreram brutalmente. Mas achei justa a determinação e aprovei o manifesto disposta a todas as declarações ou fatos que exigissem de mim o meu partido".[141]

A prisão durou mais de um mês. Enquanto aguardava que amigos e familiares conseguissem sua libertação, Pagu passava os dias exercitando-se, cantando, pensando em maneiras de provar ao partido que poderia ser apenas uma militante como todos os outros. Privada de livros, jornais e visitas, contava os dias para que pudesse provar sua sinceridade ao partido.

A solidão foi somente aplacada quando foram presas seis mulheres que haviam participado de uma manifestação pela liberdade dos presos políticos.

O cerco estava se fechando. A repressão em São Paulo, cada vez maior. A polícia, cada vez mais informada, prendia qualquer suspeito. Muitos companheiros estavam sendo deportados para Montevidéu ou enviados para os presídios da Ilha Grande e de Fernando de Noronha.

A Polícia Civil, que passa a exercer um poder cada vez maior sobre a sociedade, é a responsável pela vigilância constante, com o objetivo de cercear a ação, os discursos e as atividades políticas, impondo repressão e castigos, e transformando em crime qualquer ação social contrária aos interesses do Estado a que servia.

Segundo Regina Célia Pedroso, em seu estudo sobre a violência nas prisões brasileiras,

> [...] esta prática violenta exercida pela polícia que consiste em prender, bater e castigar já era utilizada no século XIX, contra anarquistas e socialistas. Para as autoridades policiais, toda organização com fins de obter

[141] *Apud* FERRAZ, 2005, p. 91.

alguma vantagem para o trabalhador era vista como subversiva, como perigosa fonte de reversão da ordem estabelecida. E, dessa forma, a polícia agia prontamente, amparando as classes dominantes, sob a forma de espancamentos e prisões arbitrárias à população.

Esta longa tradição autoritária vai ser mais intensificada a partir de 1925 com a criação da Delegacia de Ordem Política e Social – Dops – e principalmente a partir de 1930, quando o regime instaurado elevou a repressão a níveis mais elevados.[142]

A chegada de outras presas políticas transformou a rotina de Pagu na prisão.

Passava os dias trocando informações sobre os companheiros, discutindo teorias revolucionárias e traçando planos de reivindicações. Talvez por influência delas, Pagu tenha conseguido a permissão de ver seu filho no dia em que ele completava 1 ano de idade. O tenente Emídio Miranda, amigo pessoal de Pagu, conseguiu, com seu prestígio, levar Rudá à cadeia para visitar a mãe.

Era 25 de setembro de 1931. Pagu estava presa havia um mês. E seu filho tinha começado a andar. Foram-lhe dados apenas cinco minutos para ver Rudá. Pode-se imaginar que ela, ao ver a pequena criatura de cachos loiros caminhando em direção a seus braços, tenha questionado suas escolhas. Por mais envolvida que já estivesse na luta, por mais que a convivência com outras presas políticas lhe tenha dado uma sensação de pertencimento, por mais seduzida que estivesse pela ideia da luta de classes, nada era mais sagrado do que o andar titubeante daquela criança que ela tinha trazido ao mundo. Nada deve se igualar, para uma mãe, a assistir ao crescimento de seu filho. Ter diante de seus olhos, diariamente, o milagre da vida a cada primeira vez de alguma coisa. O primeiro sorriso, o primeiro caminhar, o primeiro mar.

Há uma possibilidade de terem voltado à sua lembrança os olhos de desespero dos filhos de Herculano, vendo o pai caído no chão.

A decisão de Pagu já estava tomada. Naquele momento, não havia mais como voltar atrás.

[142] PEDROSO, Regina Célia. **Os signos da opressão**: história e violência nas prisões brasileiras. São Paulo: Arquivo do Estado, 2003, p. 34.

O que a confortava era ver que seu filho já era capaz de andar e que futuramente, quando corresse em busca de seu próprio sonho, certamente compreenderia a escolha de sua mãe. Ele a admiraria por isso. Se em suas primeiras descobertas a mãe não estava presente, Rudá saberia que o sacrifício foi por uma causa que mudaria o mundo para melhor, e que sua mãe participava ativamente dela.

No entanto, Rudá passaria, muito cedo, por mais sofrimento. Essa seria apenas a primeira de muitas gaiolas em que sua mãe seria trancafiada.

Ao sair da prisão, Pagu procura Oswald, que, naquele momento, também estava foragido.

> Começou aí a irritante peregrinação através de lugares onde não podíamos ficar mais que um dia ou dois. A polícia realmente nos perseguia e me haviam posto em liberdade apenas para conseguir novas prisões. A reação era intensa neste fim de 1931. Todos os presos estavam sendo deportados para o exterior ou para as colônias.[143]

Numa das fugas, ao pegar um táxi, Oswald revelou ao motorista que estava foragido da polícia e que ele poderia recusar a corrida para evitar complicações. O homem aceitou a corrida, e o destino colocou na vida da família Andrade um anjo da guarda que ficaria para sempre em sua memória: o motorista Demais. A família viveu na casa dele, em Santo Amaro, dias de muita alegria e camaradagem. Faziam passeios pela represa, liam e estudavam juntos, e Rudá pôde desfrutar de toda a atenção de sua mãe.

No entanto, o exílio foi passageiro e a separação, mais uma vez, anunciada. O partido a chama para uma nova tarefa. Chamado que Pagu aguardava ansiosamente.

Só não esperava ter de pagar um preço tão alto. Era necessário que ela se mudasse para o Rio de Janeiro.

O preço de ser aceita como membro do partido era a separação da família: "Exigiam a minha separação definitiva de Oswald. Isso significava deixar meu filho. A organização determinava a proletarização de

[143] *Apud* FERRAZ, 2005, p. 94.

todos os seus membros. Eu não era ainda membro do Partido Comunista. O preço disto era o meu sacrifício de mãe".[144]

Além da separação, era preciso que ela cortasse relações com Oswald, e isso significaria não ter notícias de Rudá. Decisão tomada e comunicada, ela recebe o apoio de Oswald. Em uma troca de bilhetes, é selado um pacto de amizade por amor ao filho e à revolução:

"Guarde o Rudá pra mim".

Ao que ele responde:

"Guarde você no Rudá."

E ela completa:

"Guardemo-nos para a revolução."[145]

Ao chegar ao Rio, instalou-se num cortiço da avenida Suburbana, na Penha. A organização exigiu que ela trabalhasse com um alfaiate em sua oficina, e permanecesse sob sua vigilância, para não cometer os mesmos erros pelos quais fora punida anteriormente, pelo partido, em decorrência do comício de Santos.

> Eu nunca tive vocação para a costura, mas eis-me fazendo casas em pedacinhos de fazenda para aprender junto de garotas de 10 anos que os faziam com perfeição. Não me lembro quanto deveria ganhar pelo meu trabalho, mas sei que não conseguia alcançar nem a décima parte do pagamento que recebia a mais nova aprendiz, pois no tempo de preparar dúzias de casas eu só conseguia terminar duas ou três. Era de um ridículo tremendo continuar ali. Fiz ver isto aos companheiros que me autorizaram a arranjar outro trabalho.[146]

É desses dias um bilhete de Pagu para Oswald, em que ela pede que ele lhe escreva usando o nome de Vilar no remetente. Possivelmente, essa cautela contornava ordens do partido para desligar-se radicalmente de Oswald. Então, a maneira de comunicar-se com ele era fazer

[144] *Apud* FERRAZ, 2005, p. 95.
[145] ANDRADE; GALVÃO, 1987, p. 77.
[146] *Apud* FERRAZ, *op. cit.*, p. 95. 3

Oswald passar-se por Vilar, operário que, em janeiro de 1932, havia assumido a secretaria-geral do PCB.

Duplamente clandestina estava Pagu nesse momento: *escondia-se da polícia*, por ordem do partido, *e do partido*, para poder ter notícias de sua família.

> Já posso te mandar meu endereço certo. Estou morando na avenida Suburbana 252 casa 24. Qualquer correspondência desde hoje excluindo dinheiro. O meu nome é Clara Dolzani. Os 100$000 [100 mil réis] que v. mandou gastei-os no aluguel e na comida que estava caidinha de fome. Agora tenho que dormir no chão se v. não me mandar uma cama em dinheiro. Para retirar o dinheiro foi um trabalhão. Para facilitar você remeta para Maria Righetti, rua Zeferino Costa 82, via Cascadura, R. de Janeiro. Remetente: José Vilar Filho.
>
> Saúde
>
> Clara
>
> Desde hoje estou dormindo no chão.
>
> Um aperto de mão no camarada Rudá.[147]

Autorizada a procurar outro tipo de trabalho, Pagu entrou em contato com amigos que moravam no Rio, arranjando dois empregos: um na Agência Brasileira; outro no *Diário da Noite*. Pela rapidez com que conseguiu colocação, é admissível supor que seu trabalho como jornalista era respeitado pelos colegas. Ou, no mínimo, estavam solidários com a luta da jovem idealista de pouco mais de 20 anos, que tudo largara para dedicar-se integralmente ao Partido Comunista. No entanto, seu entusiasmo durou pouco.

Na mesma noite, em uma reunião do partido, ouviu o veredicto: "Nada de jornal. Nada de trabalho intelectual. Se quiser trabalhar pelo partido terá que admitir a proletarização".[148]

Em resposta ao seu argumento de que passava fome e em breve não teria forças para procurar trabalho, o partido passou a pagar-lhe mil réis por dia para que ela datilografasse os volantes do partido. Mal dava para fazer uma refeição, pois um almoço em um restaurante de

[147] Carta de Pagu a Oswald, arquivo pessoal de Rudá de Andrade.
[148] *Apud* FERRAZ, 2005, p. 96.

simpatizantes custava 600 réis. Garantida uma refeição diária, Pagu volta a procurar emprego. Qualquer trabalho servia ao partido, desde que não fosse intelectual. O ideal era a militância nas fábricas.

> Peregrinei por todas as fábricas do Rio. Eram horas de espera, promessas. Toda manhã, deixo meu nome. Vivi dias no pátio da Sousa Cruz. [...] Depois chegou a época dos recortezinhos de jornal. Encontrei depois de dias e dias de procura, marchas inúteis, de quase desânimo, um anúncio procurando moças para indicadoras de cinema. Vesti-me o melhor que pude e apresentei-me.[149]

Pagu conseguiu o emprego. Venceu mais de duzentas mulheres que se apresentaram para a vaga.

Curiosa essa capacidade de sacrificar-se, que faz com que uma pessoa como Pagu abandone seu talento natural de escrever, sua família (mais uma vez), sua cidade (o *habitat* natural) para ir lutar por uma causa que abraçou, mas de uma maneira que não era a dela – aliás, uma maneira para a qual nenhuma aptidão tinha. Mas o partido queria. Se fosse militar intelectualmente por uma causa, defendê-la em artigos e livros, pregar a revolução, como fizeram tantos intelectuais marxistas-leninistas, nada mais motivador para uma jovem com esses talentos, disposta a renunciar aos padrões da burguesia para realizar seus sonhos de transformar o mundo.

Mas a militância como operária em fábricas ou em empregos que não condiziam com suas aptidões era, sem dúvida, um desvio de caminho (ainda que para o mesmo destino) bem mais radical. Representava uma mudança de vida. Quem sabe, depois de muito refletir, não era isso o que Pagu queria? *Uma mudança radical.* E a militância proletária, além de proporcionar essa guinada, dava um sentido à sua vida que nem mesmo a maternidade lhe havia dado.

Sua função seria cuidar da organização do Sindicato dos Trabalhadores em Cinemas e Casas de Diversões. A adesão dos trabalhadores foi tão grande que o gerente do Broadway, o cinema em que Pagu trabalhava, proibiu que suas funcionárias frequentassem as reuniões. Pagu foi acusada de ser a responsável pelos tumultos, e foi sumariamente demitida.

[149] *Apud* FERRAZ, 2005, p. 98.

Não ficaria, porém, muito tempo desempregada. Por intermédio de um companheiro do partido, passou a trabalhar como metalúrgica. Serviu-lhe tão bem o papel de operária que o partido rapidamente começou a entregar-lhe tarefas que exigiam mais responsabilidades. Já estava em condições de familiarizar-se com os assuntos mais restritos do partido. Assim, por merecimento, Pagu foi designada para a conferência que reunia a direção de todos os estados do Brasil.

O lugar designado para a reunião parece ter sido fora da cidade do Rio de Janeiro, pois Pagu descreve um longo percurso que incluiu uma viagem de trem mais sete horas de caminhada a pé. Para esse lugar, foi acompanhada por Vilar.

Segundo Leôncio Basbaum, em suas memórias, essa conferência

> [...] criara grande confusão pelas profundas divergências que lá se verificaram, nem sei bem a propósito de quais questões. E havia uma grande infiltração de intelectuais e membros das classes médias, simplesmente desesperados, já desiludidos com Getúlio e seus comparsas. Estes elementos eram, em geral, prestistas e pensavam apenas em criar condições para arrastar o partido para uma tentativa de golpe, o que era totalmente absurdo, nas circunstâncias.
>
> Um desses elementos, podemos dizer perniciosos, era uma moça (poetisa) chamada Pagu, que vivia às vezes com Oswald de Andrade. Ambos haviam ingressado no partido, mas para eles, principalmente para Oswald, tudo aquilo lhes parecia muito divertido.
>
> Nessa conferência regional do Rio, um dos membros do grupo de "autodefesa", armado de revólveres, que protegiam a reunião contra curiosos e policiais, era Pagu. [...] Mas havia ainda outros intelectuais, estes um pouco mais sérios, como Eneida e Osvaldo Costa, admiradores de Miguel.[150]

É fácil inferir do texto de Basbaum que Pagu não era bem-vista nem por membros que faziam parte da burguesia, como Leôncio Basbaum. Ou seja, o preconceito vinha não apenas dos chefes provenientes da classe operária. É provável que ela fosse mais admirada pelos operários do que pelos intelectuais. Sentiam-se eles ameaçados por alguém tão jovem e inexperiente? Ou porque, em sua disposição para a luta e a militância nas fábricas, ela estivesse ganhando destaque e respeitabili-

[150] BASBAUM, Leôncio. **Uma vida em seis tempos**. São Paulo: Alfa-Omega, 1976. p. 119.

dade entre os operários? Ou apenas por preconceito contra as mulheres bonitas, livres e independentes?

O fato é que Pagu foi designada para a reunião com a função de fazer a segurança dos dirigentes. E, para ela, essa foi uma grande vitória:

> Eu era ínfima personagem daquela reunião mas, enquanto ia atravessando o mato e me atolando na lama da mata rocambolesca, eu me sentia orgulhosa, contente da vida e de tudo. Depois eu ia entrar em contato com os mais capacitados elementos do partido, poderia fazer-lhes perguntas sobre uma porção de coisas que desejava saber e, com certeza, iria aprender muito. Mas distinguia bem que a emoção maior me era proporcionada pela confiança com que me glorificavam naquele momento.[151]

Nessa reunião, Caetano Machado, um operário padeiro, foi escolhido para secretário-geral do partido.

Pagu continuava a trabalhar como metalúrgica. Estava perfeitamente integrada ao ambiente operário. Trabalhava doze horas por dia e, à saída, ainda tinha disposição de comparecer às reuniões do partido. Ocupava integralmente o tempo para não pensar em sua vida particular. Sem notícias de Rudá, preferia ocupar-se do trabalho. Uma forma de defender-se da saudade.

Sem tempo e dinheiro que lhe garantisse uma vida saudável, cada vez mais absorta pelas tarefas do partido, Pagu começa a sentir-se debilitada. Vivendo em um cômodo insalubre, alimentando-se mal e dormindo pouco, mal conseguia manter-se de pé, muito menos fazer o trabalho pesado que lhe era designado na fábrica. Foi carregando um tabuleiro de peças de metal que sofreu um desvio de útero e teve de se afastar temporariamente da fábrica para tratamento médico.

Consultado o partido, a ordem era voltar para Oswald. Indignada com a posição do partido, Pagu argumenta que não pode voltar para uma casa que não é mais a sua. Além do mais, a situação em São Paulo estava tensa e ela, muito visada pela polícia.

Desde o começo de 1932, a situação estava tensa em São Paulo. Entre janeiro e maio, a cidade foi atingida por uma onda de greves que

[151] *Apud* FERRAZ, 2005, p. 100.

não se via desde 1917. Na festa de comemoração do aniversário da cidade, em 25 de janeiro, houve um comício pró-Constituinte na praça da Sé que juntou cerca de 100 mil pessoas. A insatisfação com o governo provisório de Vargas era geral. O Partido Democrático, antes aliado de Getúlio, aliou-se ao Partido Republicano Paulista. Estava formada a Frente Única Paulista contra Getúlio Vargas.

Forte fator de insatisfação era a presença de um interventor não-paulista, o pernambucano João Alberto.

Outro ingrediente grave era a insatisfação generalizada, quase explosiva, no meio operário. Greves exigindo melhores condições de trabalho não paravam de irromper pelo estado. A greve dos ferroviários, em maio, envolvendo cerca de 200 mil trabalhadores, converte-se em motivo para uma série de prisões – entre os presos havia cerca de cem dirigentes do Partido Comunista.

Para Pagu, retornar a São Paulo naquele momento estava fora de cogitação: "Como voltar se não havia mais nada, nem compromisso nos ligando? Eu o tinha abandonado, tinha deixado minha casa e meu filho, rompendo todas as nossas relações comuns. Com que direito iria lhe impor minha pessoa doente e sem recursos?"[152]

Ao recusar a ordem do partido, Pagu encontrou-se completamente só, num cômodo infestado de baratas – que até aquele momento lhe eram imperceptíveis, em razão de sua vida agitada e do cansaço com que chegava em casa depois do trabalho e das reuniões do partido. Ninguém para cuidar dela. Não podia recorrer ao partido. Sem forças até para alimentar-se, ela perecia no cômodo do Catete, aliviada apenas a sua dor com goles de pinga, que a faziam adormecer e esquecer a dor e a fome.

O acaso (existe acaso?) levou Nonê, filho de Oswald, a fazer-lhe uma visita. Apesar das dissimulações de Pagu quanto ao seu estado de saúde, Nonê avisou imediatamente o pai, que, no dia seguinte, chegou ao Rio para tomar as providências necessárias.

Oswald, sempre Oswald, seu anjo da guarda. O amor que os unia já havia ultrapassado todas as barreiras possíveis: traições, abandonos,

[152] *Apud* FERRAZ, 2005, p. 107.

diferenças ideológicas. O comparecimento imediato de Oswald ao Rio era mais uma prova do amor incondicional que havia surgido entre eles. A despeito de todas as incompatibilidades, o respeito que sentiam um pelo outro sempre os unia. Talvez Oswald visse nela seu próprio retrato vinte anos mais jovem. Ou talvez ela representasse a superação dos limites que ele não tivera coragem de ultrapassar. O fato era que a jovem normalista que ele havia iniciado na idade adulta se tornara uma mulher cuja força e coragem ele reverenciava.

Após o encontro com Oswald, que partiu no dia seguinte, depois de alimentá-la e deixar-lhe dinheiro, Pagu recebe mais uma intimação do partido:

> Tinham discutido o meu caso e resolvido mandar-me para São Paulo e para Oswald. Além de melhorar minha situação particular, diziam, era do interesse da organização. O partido precisava de intelectuais simpatizantes e autorizavam-me a reencetar as ligações quebradas, para desenvolver no meio deles o trabalho de finanças.[153]

Sentindo-se, mais uma vez, um joguete nas mãos do partido, humilhada e resignada, além de gravemente doente, ela aceita embarcar para São Paulo e procurar Oswald.

Ao chegar a sua casa, encontra Rudá brincando no quintal. Quantas vezes sonhara com esse dia, em que poderia de novo abraçar seu filho? Quantas vezes pensara em desistir da luta e viver a maternidade de forma integral? Com a saúde debilitada e as sucessivas desilusões com o partido, não teria chegado a hora de acompanhar o crescimento de Rudá? Não seria também a hora de mais uma tentativa de vida a dois com Oswald, já que ele se mostrara tão atencioso? Poderiam sair de São Paulo, talvez morar em Santos, onde viveram momentos tão felizes na ilha das Palmas, e onde, ironicamente, havia começado sua militância política.

Tantas questões devem ter passado por sua mente. Questões hamletianas: ser ou não ser? Continuar a luta ou entregar as armas? Criar seu filho ou seguir seus sonhos de liberdade, de "ir bem alto, bem alto, numa deliciosa sensação de superioridade"?

[153] *Apud* FERRAZ, 2005, p. 108.

Enquanto convalescia no Hospital Santa Catarina, recebeu a visita de Vilar, seu velho amigo, que a tinha levado às primeiras reuniões do partido, ainda em Santos, e depois a acompanhado à conferência nacional, no Rio de Janeiro. Competiria a ele controlar suas atividades em São Paulo, assim que ela estivesse restabelecida.

Ao sair do hospital, vai morar com Oswald e Rudá, sempre aguardando novas ordens do partido. A visita de Vilar havia dissipado suas dúvidas. Sim, ela continuaria a militar sempre que o partido a requisitasse. Era sua missão. Não havia como voltar atrás. Aquela era uma trégua por motivo de saúde.

No dia 22 de maio de 1932, a população vai às ruas contra a presença na cidade do ministro da Fazenda, Osvaldo Aranha. Rádios e jornais haviam mobilizado a população contra essa visita e o que ela representava. No dia seguinte, o comércio amanheceu fechado para que os empregados engrossassem os protestos.

Houve tiros na redação do *Correio da Tarde*, jornal que apoiava Getúlio Vargas. Em seguida, a multidão depredou as instalações do jornal *A Razão*, da família de Osvaldo Aranha. Depois de terem aberto à força lojas de armas e munições das ruas Boa Vista e Líbero Badaró, os manifestantes concentraram-se na esquina da rua Barão de Itapetininga com a praça da República. Foram recebidos à bala e granadas pela polícia.

Nesse histórico confronto, algumas pessoas morreram, entre elas quatro se celebrizaram: Euclides Bueno Miragaia, 21 anos; Mário Martins de Almeida, 31 anos; Dráusio Marcondes de Sousa, 14 anos; Antônio Américo de Camargo, 30 anos. Suas iniciais formavam a sigla MMDC, que daria nome à organização formada no dia seguinte à morte deles, e que se tornaria "a forja e o martelo da revolução".

Nos dias subsequentes, tropas do Exército de outros estados vieram para manter a ordem na capital. Aos comunistas foi atribuída a culpa pela onda grevista e pela desordem que tomou conta de São Paulo. Outros tantos dirigentes foram presos em uma assembléia do comitê de greve, invadida pela polícia. Vilar e Eneida Costa, únicas ligações de Pagu com o partido, foram presos.

Oswald e Pagu recebem ordem de prisão e fogem.

Rudá, mais uma vez, fica sob os cuidados do motorista e amigo Demais. Passados alguns dias sem notícias de Rudá, e alertados sobre a prisão do motorista, os cuidados do casal foram redobrados. Sabiam que a polícia estaria à espreita de uma possível aparição deles em busca de notícias do filho. E, de fato, a polícia estava usando Rudá como isca para prender o casal. Com a prisão de Demais, Pagu decidiu arriscar sua liberdade e ir em busca de seu filho. Como Oswald não aprovasse a arriscada exposição de Pagu, acabaram discutindo e optando por viverem em casas separadas. Mais uma vez, o casal se dividia.

Era o mês de julho de 1932, e São Paulo estava sitiada, em plena revolução. Às 23 horas do dia 9 desse mês, sob o comando do general Isidoro Dias Lopes, do general Bertoldo Klinger e do coronel Euclides Figueiredo, chefes do Estado-maior, explode o movimento militar dos paulistas contra o governo Vargas. Sem a esperada ajuda dos mineiros e gaúchos, nem o reforço prometido do Mato Grosso, os paulistas se viram sozinhos para enfrentar as tropas do governo.

Boris Fausto descreve as artimanhas dos paulistas no confronto com as forças federais:

> Para compensar sua inferioridade material, os paulistas haviam desenvolvido alguns artifícios, como o emprego de matracas e ruídos de motocicletas, que sugeriam alto potencial de fogo. Também inventaram novas armas, como a bombarda, uma espécie de bazuca [...] A força aérea a serviço dos paulistas era quase insignificante [...] De todo modo, os paulistas orgulhavam-se de seus aeroplanos, a que chamavam "gaviões de penacho" [...] Os aviões do governo, bem mais numerosos e velozes que os dos paulistas, eram os "vermelhinhos" [...] Eles atuaram não apenas nas linhas de combate, mas também bombardeando várias cidades, entre as quais, Campinas, onde os prejuízos foram de porte.[154]

No entanto, ainda segundo Boris Fausto,

> [...] a superioridade militar dos governistas era evidente. No setor sul, as forças do Exército contavam com 18 mil homens, além da brigada gaúcha

[154] *Apud* VIEIRA, Fernando Aquino; AGOSTINO, Gilberto; ROEDEL, Hiran. **Sociedade brasileira**: uma história através dos movimentos sociais. Rio de Janeiro: Record, 2000, p. 333.

e outros contingentes menores. Os paulistas não passavam de 8.500 homens. As forças federais contavam também com munição suficiente e artilharia pesada, contrastando com a precariedade dos meios à disposição dos revolucionários. No ar, os paulistas perdiam nitidamente para a aviação do governo federal. A Revolução de 32 marcou o ingresso da aviação no Brasil como arma de combate, em proporções consideráveis.[155]

Em meados de setembro, eram precárias as condições de São Paulo. O interior do estado, invadido pelas tropas federais; a capital paulista, prestes a ser ocupada. A economia estava asfixiada pelo bloqueio do porto de Santos, e São Paulo só sobrevivia graças às contribuições em ouro feitas pela população. As tropas paulistas eram reduzidas por um número cada vez maior de desertores. A derrota era apenas uma questão de tempo.

Os paulistas se renderam a 2 de outubro de 1932, na cidade de Cruzeiro, interior do estado. A liderança paulista tem os direitos políticos cassados e é mandada para o exílio, em Portugal. Para os paulistas, de certa forma, a derrota militar transformou-se em uma vitória política: Vargas inicia o processo de reconstitucionalização do país.

Devido à grande desorganização interna do PCB, os comunistas não tomam nenhuma posição durante a revolta. Criticam ao mesmo tempo o governo e os revolucionários, incitando as massas a lutarem por suas próprias reivindicações: contra o imperialismo e o latifúndio; por um governo operário e camponês. É preciso salientar que a maioria dos dirigentes comunistas havia sido presa em decorrência das greves do mês de maio. É um período em que o partido se isola politicamente. Com o fim das hostilidades em outubro, os prisioneiros políticos que estavam no presídio de Ilha Grande foram anistiados. Aos poucos, o partido começaria a se rearticular.

Pagu permaneceu distante da militância durante a Revolução de 1932, período de divergências dentro do partido. Menos por vontade própria – dela, Pagu – e mais por decisão da cúpula. Com a prisão de José Vilar (ex-secretário geral, substituído por Caetano Machado) e de Eneida, suas ligações com o partido estavam suspensas. Vilar sem-

[155] FAUSTO, Boris. **História do Brasil**. São Paulo: Edusp, 2000, p. 350.

pre fora seu elo com o partido e, por causa disso, tornaram-se amigos; portanto, foi-lhe possível acompanhar de perto o sofrimento moral dos dois militantes, responsabilizados pelo PCB por ter sido apreendido importante material tipográfico partidário. O fato de Vilar haver se unido a Eneida, considerada pequeno-burguesa, fez com que a ambos fossem atribuídos todos os erros.

Pagu registra a injustiça cometida contra a companheira de Vilar: "Quanto Eneida sofreu! Todas as injustiças imagináveis, todas as humilhações... O seu nome começou a surgir no material político como o de uma degenerada que entrara no partido para satisfazer sua sede de depravação".[156]

A própria Pagu havia passado por situação semelhante, quando fora presa em Santos no comício em tributo a Sacco e Vanzetti: ela nunca esqueceu que fora obrigada pelo partido a assinar um documento em que se reconhecia uma "agitadora sensacionalista e inexperiente". Quando se solidariza com Eneida, sabe do que está falando. Ambas fizeram todo tipo de sacrifício para satisfazer o partido. Ambas abandonaram marido, família, pela luta política.

Ambas eram sistematicamente criticadas e testadas pelo fato de virem de uma outra classe social. E, apesar de tudo, as duas mulheres continuavam a entregar suas vidas à causa dos comunistas.

Segundo Jorge Ferreira:

> Purificar, depurar e expulsar são palavras recorrentes na tradição da III Internacional. Em *Fundamentos do leninismo*, livro que serviu para a formação política de milhões de militantes em diversos países, Stálin pregava que "o partido fortalece-se depurando-se dos elementos oportunistas".
>
> Para o líder bolchevista, era impossível a manutenção da ditadura do proletariado sem a existência de um partido forte pela coesão e férreo na disciplina [...] Para Stálin, o proletariado não é uma classe fechada, pois, para ele, ingressam camponeses, pequeno-burgueses e intelectuais, todos empobrecidos pelo desenvolvimento do capitalismo. Penetrando no partido, estes elementos estranhos à ideologia proletária trazem consigo

[156] *Apud* Geraldo Galvão Ferraz (org.), *Paixão Pagu*, cit., p. 111.

o oportunismo, a desmoralização e a sabotagem ao trabalho partidário – todo um conjunto de impurezas e poluições, portanto.[157]

Assim, José Vilar e Eneida foram expulsos da luta pelos dirigentes do partido.

Quanto a Pagu, um bilhete selou seu afastamento temporário.

Não encontrando base para minha expulsão, conformaram-se em me entregar o bilhete de afastamento indeterminado. O companheiro que me entregou a notícia quis consolar-me com um "espere e prove fora do partido que você continua uma revolucionária". A organização consente que você faça qualquer coisa para provar a sua sinceridade, independente dela. Trabalhe à margem, intelectualmente.[158]

Diante dessa proposta, Pagu não recua. Aceita a sugestão e resolve trabalhar à margem da organização. "Assim nasceu a ideia de *Parque industrial*. Ninguém havia ainda feito literatura neste gênero. Faria uma novela de propaganda, que publicaria com pseudônimo, esperando que as coisas melhorassem."[159]

Em mais uma tentativa de vida em comum, Pagu vai morar com Oswald, enquanto escreve seu livro. Sempre houve, entre os dois, uma amizade e solidariedade que superavam qualquer desavença amorosa. Certamente, ambos sabiam que não havia mais espaço para uma reconciliação nos antigos moldes da relação, mas apostaram numa convivência harmoniosa pelo bem do filho Rudá. Essa convivência foi o impulso que Pagu precisava para escrever seu livro. Oswald sempre apoiou todos os seus projetos.

Aproveitando o afastamento de Pagu da militância, o casal resolveu instalar-se em Paquetá, no Rio de Janeiro. Esse exílio do casal permitiu que Pagu concluísse e publicasse seu livro – com a ajuda de Oswald – em janeiro de 1933. Tinha ela 22 anos.

Resultado da experiência de Pagu como operária em diversas fábricas no Rio de Janeiro e de sua vivência de adolescente numa vila operária do Brás, em São Paulo – e mesmo sendo o primeiro romance

[157] FERREIRA, 2002, p. 158.
[158] *Apud* FERRAZ, 2005, p. 111.
[159] *Ibid.*, p. 112.

proletário do Brasil –, o livro foi praticamente ignorado em sua época, inclusive pelos intelectuais, que o tacharam de panfletário. Exceção, porém, à crítica de João Ribeiro publicada no *Jornal do Brasil* do dia 26 de janeiro de 1933, que afirma, entre outras coisas:

> É um livro de grande modernidade pelo assunto e pela filosofia, que podemos depreender dos seus veementes conceitos. Trata-se da vida proletária, que vive ou vegeta sob a pressão das classes dominadoras. É, pois, um libelo, sob a forma de romance, que é sempre mais adaptável à leitura e à compreensão popular.
>
> [...] O romance de Mara Lobo [Patrícia Galvão] é um panfleto admirável de observações e de possibilidades [...] Não sabemos se o proletariado se tenha por defendido neste livro antiburguês. É provável que não. A miséria ou a necessidade não acredita em seus próprios advogados; naturalmente protestará.[160]

O partido? O Partido Comunista condenou o romance.

De acordo com Geraldo Galvão Ferraz, segundo filho de Pagu, a publicação do romance foi considerada:

> Um escândalo! Como alguém poderia dizer tantas verdades por linha, denunciando a vida dos humilhados e ofendidos da sociedade paulistana? Como alguém poderia mostrar a desigualdade inata das classes no sistema capitalista? Como alguém poderia ousar tanto, numa sociedade moralmente hipócrita, mostrando que havia perversões e corrupção, não se furtando às cenas sexualmente explícitas? A propósito, isto deve ter desagradado também os comunistas, em estado de policiamento moralizante. Como alguém se atrevia a estampar a linguagem das ruas? Finalmente, como alguém podia querer exaltar daquela forma a condição feminina?[161]

Para os dirigentes do Partido Comunista, o relato dos abusos sofridos pelas operárias era assunto proibido. A realidade, nua e crua, vivida por alguém que, mesmo não sendo operária, participou de perto da vida nas fábricas, não era relevante naquele momento. Era como se a questão da sexualidade passasse ao largo da luta de classes. Ao denunciar os abusos sexuais sofridos pelas operárias, o livro de Pagu feria a "moral e os

[160] *Apud* CAMPOS, 1987, p. 282.
[161] FERRAZ, Geraldo Galvão. Prefácio. *In*: GALVÃO, Patrícia (Mara Lobo). **Parque industrial**. São Paulo: Alternativa, 1981; ed. fac-símile da 1. ed. de 1933, p. 12.

bons costumes comunistas" ao mesmo tempo que denotava um caráter feminista, ao colocar as mulheres como protagonistas da trama.

Diz Susan Besse, sobre o livro:

> Em seu romance *Parque industrial*, Galvão procurou chamar a atenção do público para a exploração do proletariado feminino. Com uma franqueza chocante para a época (e extremamente perturbadora para o Partido Comunista, de que era membro), condenou o abuso sexual das operárias industriais por patrões depravados e execrou a tragédia das mulheres da classe operária que eram seduzidas por burgueses imorais mediante promessas de casamento, unicamente para serem engravidadas e abandonadas à vida da prostituição.[162]

O brasilianista norte-americano Kenneth David Jackson ressalta que:

> O romance, de valor estético absolutamente desigual, prejudicado pelo panfletarismo e, talvez, pela inexperiência vivencial da jovem de 21 anos que o escreveu é, contudo, um caso singular no quadro do romance social dos anos 30, por se fixar na vida proletária de uma grande cidade, usando a perspectiva marxista-leninista para fustigar os aspectos dolorosos do desenvolvimento industrial.
>
> [...] Embora prejudicado pelo jargão e estereótipos de seu tempo, *Parque industrial* é, não obstante, um importante documento social e literário, com uma perspectiva feminina e única do mundo modernista de São Paulo. Mara Lobo, como o lobo das estepes de Hermann Hesse, satiriza e critica a sociedade burguesa, embora com uma solução política e não humanística. Seu romance é o depoimento de alguém que estava por dentro da hipocrisia e da riqueza irresponsável dos estágios iniciais da industrialização em São Paulo, através dos círculos modernistas dos quais ela participava.[163]

Ao que Thelma Guedes, em seu estudo sobre *Parque industrial*, acrescenta:

[162] BESSE, Susan. **Modernizando a desigualdade**. São Paulo: Edusp, 1999, p. 202.
[163] JACKSON, Kenneth David. Patrícia Galvão e o realismo social brasileiro dos anos 30. **Jornal do Brasil**, cad. b, 22 maio 1978, *apud* CAMPOS, 1987, p. 290. Jackson também é autor da tradução de *Parque industrial* para o inglês.

> Embora uma atitude literária como essa possa parecer ingênua, para a autora de *Parque industrial* a opção foi consciente, fruto de uma escolha, uma decisão e uma concepção nada ingênuas da natureza da arte e do papel do artista nas sociedades humanas de seu tempo, ou, mais precisamente, nas sociedades periféricas do capitalismo até a primeira metade do século XX.
>
> Patrícia valorizava, acima de tudo, a pesquisa, a experimentação e a interferência do processo artístico na realidade, mesmo que isso no momento da publicação representasse uma ausência de leitores e incompreensão dos críticos.[164]

Ao trazer a realidade da opressão às classes proletárias no momento em que São Paulo recebe o título de maior parque industrial da América do Sul, Pagu compra mais uma briga com a sociedade burguesa a que pertenceu. Ao colocar como protagonistas de sua história as prostitutas e as operárias, indispõe-se também com os interditos acadêmicos de sua época. E, finalmente, ao explicitar a prostituição decorrente da falta de perspectiva das operárias, toca no moralismo do Partido Comunista. Resultado: repudiado, menosprezado, o romance recebeu a máxima indiferença dos seus contemporâneos, permanecendo esquecido por quase cinquenta anos, somente vindo à tona nos anos 1980, quando Augusto de Campos publicou a antologia poética de Pagu.

Thelma Guedes chama a atenção para o fato de que Pagu não visava apenas o leitor proletário, mas procurava marcar posição, numa exposição corajosa e ao mesmo tempo radical da realidade, como forma de chamar à consciência política outros escritores de seu tempo. Era quase uma conclamação de urgência para que levassem em conta *os bastidores* da modernização dos centros urbanos no Brasil. Para a autora:

> Se o livro não é suficiente, se não consegue alcançar a complexidade das questões cruciais relativas à arte de seu tempo, apresenta pelo menos uma experiência literária de real interesse, dentro de uma perspectiva marxista de concepção estética, pertencente a um contexto histórico e

[164] GUEDES, Thelma. **Pagu, literatura e revolução**: um estudo sobre o romance *Parque industrial*. Cotia/São Paulo: Ateliê/Nankin, 2003, p. 38.

cultural muito particular. [...] *Parque industrial* foi uma manifestação literária radical e, acima de tudo, um posicionamento de luta, que pretendeu chamar a atenção de toda sociedade para a monstruosidade promovida pelo sistema capitalista. Nele, a escritora depositava suas esperanças na revolução proletária, ao mesmo tempo em que deixava entrever suas incertezas e desencantos. [165]

Pagu assume em seu livro *a voz* das operárias, com conhecimento de causa. Registre-se um justo paralelo com Simone Weil, que largou uma celebrada carreira como docente universitária para trabalhar como operária nas fábricas da Renault. Em seu livro *A condição operária*, a filósofa francesa relata as transformações que se passaram em seu interior devido a essa experiência:

> Estando na fábrica, a infelicidade dos outros entrou na minha carne e na minha alma. Nada me separava dela. O que eu lá suportei me marcou de uma maneira tão duradoura, que ainda hoje, quando um ser humano, quem quer que seja, não importa em que circunstâncias, me fala sem brutalidade, não posso deixar de ter a impressão que deve haver algum engano, e que o engano vai, sem dúvida, se dissipar. Eu recebi de uma vez por todas a marca da escravidão.[166]

Em carta a uma de suas alunas, Simone resume, de maneira lúcida e tocante, o seu cotidiano na fábrica em que trabalhava:

> Quanto a mim mesma, para mim pessoalmente, veja o que significou o trabalho na fábrica. Mostrou que todos os motivos exteriores (que antes eu julgava interiores) sobre os quais, para mim, se apoiava o sentimento de dignidade, o respeito por mim mesma, em duas ou três semanas ficaram radicalmente arrasados pelo golpe de uma pressão brutal e cotidiana. E não creio que tenham nascido em mim sentimentos de revolta. Não, muito ao contrário. Veio o que era a última coisa do mundo que eu esperava de mim: a docilidade. Uma docilidade de besta de carga resignada. Parecia que eu tinha nascido para esperar, para receber, para executar ordens – que nunca tinha feito senão isso – que nunca mais faria outra

[165] GUEDES, 2003, p. 66 e 69.
[166] *Apud* BOSI, Ecléa (org.). **Simone Weil**: a condição operária e outros estudos sobre a opressão. Rio de Janeiro: Paz e Terra, 1996, p. 47.

coisa. Não tenho orgulho em confessar isso. É a espécie de sofrimento de que nenhum operário fala; dói demais, só de pensar.[167]

Assim como Pagu, Simone deixa o trabalho da fábrica forçada pelo esgotamento físico resultante das atividades que exercia na caldeiraria. Na mesma carta à sua aluna, diz ela:

Quando a doença me obrigou a parar, tomei consciência com clareza do baixo nível a que tinha descido, prometi a mim mesma suportar essa existência até o dia em que conseguisse me reassumir, apesar dela. Tenho mantido a minha palavra. Lentamente, no sofrimento, reconquistei, através da escravidão, o sentimento da minha dignidade de ser humano, um sentimento que, desta vez, não se apoiava em nada exterior, e sempre acompanhado da consciência de não ter nenhum direito a nada, de que cada momento livre de sofrimento e de humilhações devia ser recebido como uma graça, como o simples efeito de acasos favoráveis.[168]

Perguntada por uma amiga, que questionava o fato de ela empregar os anos da juventude nos mais duros trabalhos, Simone Weil responde: "Há coisas que eu não teria podido dizer se eu não tivesse feito isso".[169]

Pagu não poderia ter escrito *Parque industrial* se não tivesse vivido a realidade das fábricas. No entanto, ao contrário de Weil, que escreveu em forma de diário a sua experiência, Pagu alça um vôo mais longo e relata sua experiência em forma de romance. Certamente esperava ser lida pela classe operária, tanto que a linguagem utilizada mistura conceitos marxistas ao palavreado das ruas; dá títulos aos capítulos e utiliza uma linguagem cinematográfica, com períodos curtos e diálogos que, muito provavelmente, tenha escutado de suas companheiras de trabalho.

Assim, em seu primeiro capítulo, "Teares", dispara uma crítica à burguesia:

Pelas cem ruas do Braz, a longa fila dos filhos naturaes da sociedade. Filhos naturaes porque se distinguem dos outros que têm tido heranças

[167] *Apud* BOSI, 1996, p. 79.
[168] *Ibid.*, p. 79
[169] *Ibid.*, p. 64

fartas e comodidade de tudo na vida. A burguesia tem sempre filhos legitimos. Mesmo que as esposas virtuosas sejam adulteras comuns.[170]

Em seguida, o engajamento da personagem Rosinha Lituana, uma sutil homenagem a Rosa Luxemburgo:

– O dono da fábrica rouba de cada operário o maior pedaço do dia de trabalho. É assim que enriquece à nossa custa!
– Quem foi que te disse isso?
– Você não enxerga? Não vê os automóveis dos que não trabalham e a nossa miséria?
– Você quer que eu arrebente o automóvel dele?
– Se você fizer isso sozinho, irá para a cadeia e o patrão continuará passeando noutro automóvel. Mas felizmente existe um partido, o partido dos trabalhadores, que é quem dirige a luta para fazer a revolução social.
– Os tenentes?
– Não. Os tenentes são fascistas.
– Então o que?
– O Partido Comunista.[171]

Note-se claramente que Pagu utiliza os conceitos marxistas de luta de classes, como forma de instruir o leitor nos conceitos defendidos pelo Partido Comunista. É preciso recordar a ordem do partido – recebida por Pagu antes de escrever o livro – de afastar-se das atividades políticas. Como foi visto anteriormente, o partido, naquele momento, meados de 1932, estava completamente desmantelado em razão de brigas internas. A decisão de escrever um livro veio desse afastamento, numa tentativa de servir aos ideais do partido com um trabalho intelectual.

No capítulo "Num sector da luta de classes", chama atenção a linguagem cinematográfica utilizada para descrever uma reunião sindical:

Sessão de um sindicato regional. Mulheres, homens, operários de todas as idades. Todas as cores. Todas as mentalidades. Conscientes. Inconscientes. Vendidos.

[170] GALVÃO (Mara Lobo), 1981, p. 4
[171] Ibid., p. 9.

[...] Uma mesa, uma toalha velha. Uma moringa, copos. Uma campainha que falha. A diretoria. Os policiaes começam sabotando, interrompendo os oradores.

[...] Um operário da construção civil grita:

– Nós construímos palácios e moramos peor do que os cachorros dos burguezes. Quando ficamos desempregados, somos tratados como vagabundos. Se só temos um banco de rua para dormir, a polícia nos prende. E pergunta por que não vamos para o campo.[172]

Os cortes secos nas frases curtas nos permitem sentir claramente o ambiente.

Os operários fatigados, alguns conscientes de seus direitos, outros apenas à procura de uma vida melhor, qualquer que seja, deixam-se levar pelos colegas mais "instruídos", afinal, pior do que está não pode ficar, por que não tentar?

A sala, que deveria ter luz fria, cadeiras, o burburinho de pessoas que não se conhecem, mas estão juntas pelo mesmo motivo. A tensão com os policiais. A indignação na voz do operário que fala.

Sem saber, Pagu estava escrevendo um documentário para o cinema. Seu trabalho é de jornalista, tanto quanto de escritora. Relata as cenas que, de fato, presenciou. Sua preocupação parece concentrar-se na descrição do maior número possível de cenas no mínimo tempo possível. Por isso, as frases curtas. É possível que haja aí pouquíssima ficção. Apenas uma troca de nomes e lugares, e alguma liberdade poética na composição dos personagens. Mas o que instiga o estudioso do período, no livro, é o retrato nítido que a autora faz da realidade social do operariado urbano naquele ano de 1932, em São Paulo, o maior parque industrial da América do Sul.

No capítulo "Instrução pública", a fonte de inspiração é a Escola Normal da Capital, reduto das jovens da burguesia paulistana, e na qual a própria Pagu completou o magistério. Mais uma vez, ela faz a crítica a uma instituição que conhecia muito bem e que, tempos atrás, na coluna "A Mulher do Povo", já havia sido alvo de seus ataques.

[172] GALVÃO (Mara Lobo), 1981, p. 25.

> Línguas maliciosas escorregam nos sorvetes compridos. Peitos proposi-
> taes acendem os bicos sexualisados no *sweter* de listas, roçando.
> [...] Os bigodinhos estacionam nas esquinas. O diretor não quer estragar
> o nome da Escola com o escândalo diario dos pares amorosos. Nenhum
> homem pode parar perto do portão. Mas as saias azues se enroscam nas
> esquinas.[173]

Ainda nesse capítulo, a crítica às festas da burguesia, das quais ela própria participou nos tempos em que frequentava a casa de Tarsila do Amaral e de dona Olívia Guedes Penteado:

> A burguezia combina romances mediocres. Piadas deslizam do fundo dos
> almofadões. Saem dos arrotos de champanhe caro. O caviar estala nos
> dentes obturados.
> [...] Dona Finoca, velhota protetora das artes novas, sofre galanteios de
> meia duzia de principiantes.
> – Como não hei de ser comunista, se sou moderna?
> [...] Nos jardins, os conjugues se trocam. É o culto da vida, na casa mais
> moderna e mais livre do Brasil.[174]

Certamente os salões de que ela trata no livro são os de dona Olívia Guedes Penteado, que fechou as portas de sua casa ao recém--formado casal Oswald e Pagu, logo após Oswald separar-se de Tarsila em 1929. Acirrando ainda mais suas provocações, Pagu critica os burgueses que se dizem comunistas e nada fazem pelo partido. Vê-se aí a orientação do partido no sentido de que, para ser comunista, é preciso ser proletário. Os intelectuais, àquela altura, já haviam sido afastados de seus cargos no partido.

Alfredo Rocha, único personagem masculino de importância no romance, é descaradamente baseado em Oswald de Andrade: "Alfredo Rocha lê Marx e fuma um Partagas no apartamento rico do Hotel Central. Os pés achinelados machucam a pelucia das almofadas".[175]

É sabido que Oswald nunca militou *de fato* pelo partido, dedicando-se, antes, a discutir intelectualmente a luta de classes e a polemizar

[173] GALVÃO (Mara Lobo), 1981, p. 28 e 30.
[174] *Ibid.*, p. 38.
[175] *Ibid.*, p. 60.

em artigos e livros que publicava. Sem dúvida nenhuma, Oswald foi de suma importância na formação intelectual de Pagu; no entanto, em relação à militância, divergiam cada vez mais. É natural que ela – a militante radical em que se transformara – ironizasse a postura dos artistas e intelectuais de seu círculo.

Não se pode esquecer que foi Oswald quem bancou a publicação de *Parque industrial*. De alguma forma, ele "vestiu a carapuça". Mais ainda, é plausível que esse livro era uma tentativa (que se viu frustrada) de Pagu provar que estava em conformidade com todas as orientações doutrinárias e disciplinares do PCB.

No capítulo denominado "Paredes isolantes", a autora dispara uma metralhadora contra a aristocracia cafeeira e um de seus maiores ícones, O Automovel Club:

> Automovel Club. Dentro moscas. O Club da alta do pede pinico pela pena decadente de seus credos na imprensa. Agora quer engazopar a Prefeitura, vendendo-lhe o prédio que não poude terminar. É a crise. O capitalismo nascente de São Paulo estica as canelas feudaes e peludas.[176]

Note-se aí a veia ferina da autora, em que o romance parece quase um pretexto para que ela possa exercer sua inquestionável verve jornalística. Faz a crônica social num texto enxuto e direto:

> As grandes fazendas paulistas têm sempre suas eguas de velho *pedigree* a vontade do visitante indicado. Bem brasileiras. Bandeirantes. Morenas. Loiras. Gordinhas. Magras.
> [...] São meia dúzia de casadas, divorciadas, semi-divorciadas, virgens, semi-virgens, sifiliticas, semi-sifiliticas. Mas de grande utilidade politica. Boemiazinhas conhecendo Paris. Histericas. Feitas mesmo para endoidecer militares desacostumados.[177]

A publicação quase clandestina de *Parque industrial* pode ter feito um grande bem a Pagu. Tivesse sido mais divulgado, talvez ela fosse linchada pelas mulheres da alta sociedade paulistana. Ninguém escapa. Algumas páginas depois, ela investe contra as feministas, que naquele ano de 1932 estavam no auge de sua popularidade, com a aprovação do

[176] GALVÃO (Mara Lobo), 1981, p. 83.
[177] *Ibid.*, p. 86.

voto feminino e a candidatura da médica Carlota Pereira de Queirós a uma vaga na Assembleia Constituinte, que estava convocada para o ano seguinte.

Segundo Susan Besse, "foi em grande medida graças à incansável pressão da FBPF [Federação Brasileira pelo Progresso Feminino] que as mulheres brasileiras conquistaram o direito de voto, mediante o decreto baixado a 24 de fevereiro de 1932".[178]

O Decreto nº 21.076, que instituía o Código Eleitoral Brasileiro, em seu artigo 2º dizia que era eleitor o cidadão maior de 21 anos, sem distinção de sexo. Pagu, no entanto, já se havia posicionado em sua coluna "A Mulher do Povo" a respeito da instituição do voto feminino. Para ela, a luta pelo direito ao voto feminino era uma reivindicação burguesa, uma vez que as mulheres, na grande maioria, eram analfabetas e o voto em nada alteraria a condição de vida delas.

Assim, ela ironiza as feministas:

> O *barman* cria *cocktails* ardidos. As ostras escorregam pelas gargantas bem tratadas das líderes que querem emancipar a mulher com pinga exquisita e moralidade.
> – O voto para as mulheres está conseguido! É um triunfo!
> – E as operárias?
> – Essas são analfabetas. Excluídas por natureza.[179]

No capítulo seguinte do livro, uma referência às greves que ocorreram em São Paulo no primeiro semestre de 1932. Mais precisamente, àqueles atos que houve na comemoração do Primeiro de Maio em vários locais da cidade, entre eles o Brás. No discurso de Rosinha Lituana, podemos ouvir ecos de Pagu. Uma possível alusão ao comício em tributo a Sacco e Vanzetti, em Santos, agosto de 1931, em que ela vivenciou duas experiências inéditas: como oradora em um palanque, e como primeira presa política do Brasil.

> – Camaradas! Não podemos ficar quietas no meio desta luta! Devemos estar ao lado de nossos companheiros na rua, como estamos quando

[178] BESSE, 1999, p. 189.
[179] GALVÃO (Mara Lobo), 1981, p. 88-89.

trabalhamos na fabrica. Temos que lutar juntos contra a burguezia que tira a nossa saude e nos transforma em trapos humanos! Tiram do nosso seio a ultima gota de leite que pertence a nossos filhinhos para viver no champanhe e no parasitismo![180]

Em seguida, as lúcidas palavras de Rosinha sobre a sensação de *não pertencimento* que têm os operários devido à alienação do produto de seu trabalho:

Pobre não tem patria! Mas deixar o Braz! Para ir aonde? Aquilo lhe dóe como uma tremenda injustiça. Que importa? Se em todos os paises do mundo capitalista ameaçado, há um Braz...

Outros ficarão. Outras ficarão.

Braz do Brasil. Braz de todo mundo.[181]

Tudo leva a crer que o propósito principal de Pagu ao escrever e publicar esse livro seria *provar sua lealdade ao partido* e, com isso, ser incorporada a uma célula na qual pudesse continuar seu trabalho. O fato de o partido tê-la obrigado, primeiro, a esconder-se sob um pseudônimo e, segundo, de ter repudiado o conteúdo do livro – com alegações vagas e desprezo – provavelmente a decepcionou muito. Tanto que em sua autobiografia mal menciona o livro, e, quando o faz, é com desdém.

Observe-se como a não consideração do partido afetou sua autoestima:

Não tinha nenhuma confiança nos meus dotes literários, mas como minha intenção não era nenhuma glória neste sentido, comecei a trabalhar... Depois publiquei apressadamente a novela. Não tinha por ela grande entusiasmo e, se não fosse por insistência de Oswald, não a teria feito.[182]

Oswald trabalhava em seu livro *Serafim Ponte Grande* nessa época. Os dois estavam vivendo juntos. Enquanto Pagu estivesse ocupada com seu livro, estaria perto do filho Rudá. Talvez atrás desse incentivo pela literatura estivesse uma vontade de dividirem, pai e mãe, a criação de seu filho. Algo de muito forte unia esse casal, além do filho. Há

[180] GALVÃO (Mara Lobo), 1981, p. 103.
[181] *Ibid.*, p. 142.
[182] *Apud* FERRAZ, 2005, p. 112.

muitos sinais de que Oswald se sentia um pouco responsável por Pagu. Fora ele quem a tirara de casa. Por causa dele, ela brigara com a família. Junto a ele, ela descobrira o comunismo. Cabia a ele ficar ao lado dela.

É muito provável que, após a publicação do livro, Pagu estivesse sendo procurada pela polícia, pois o pseudônimo Mara Lobo logo foi revelado no artigo de João Ribeiro no *Jornal do Brasil*, mencionado anteriormente.

Durante o idílio/exílio no Rio, o casal escreve para o jornal *Diário de Notícias*, de São Paulo. Dali, lançam suas farpas provocadoras. Escrevendo sobre o Cemitério São João Batista, Pagu ironiza: "[...] conhecido ao menos no único dia que o mundo cristão concede aos mortos, ciente de que nos outros eles só vivem no purgatório, fornecendo com a ilusão salvadora das missas a realidade da economia sacerdotal".[183]

No mesmo jornal, a reportagem "Para onde vai o Brasil?". Ao que Oswald responde, no título de seu artigo: "Para onde vai o Brasil? Para a Rússia. De Jaú!"[184]

A tentativa de reaproximação do casal durou pouco. Apesar do afeto que existia entre eles e dos momentos que podiam deslumbrar-se com a presença de Rudá, não havia mais entrega amorosa da parte dela. Pagu, definitivamente não conseguia assumir o papel de esposa traída que finge que nada vê. Suas convicções ideológicas eram completamente contrárias àquela situação. Situação que ela sabia ser passageira. Até por isso, não se deixaria envolver mais.

> Oswald não se interessava por mulher, mas por mulheres. Isso tudo lhe dava, a meus olhos, uma faceta infantil, que chegava a provocar minha complacência e muitas vezes até minha ternura.
>
> [...] Cheguei a querê-lo ainda muito mais, nessa passagem por Paquetá. Mas foi um produto do meu esforço e de minha imaginação. Se ele tivesse me auxiliado, talvez tudo fosse diferente. Talvez não, e apenas se desse um prolongamento na união fictícia.[185]

[183] *Apud* CAMPOS, 1987, p. 326.
[184] *Ibid.*, p. 326.
[185] *Apud* FERRAZ, 2005, p. 113.

Apesar da proximidade com o filho, ela esperava um novo contato com o partido. Seus sentimentos eram dúbios. *Apegava-se* cada vez mais ao filho e ao mesmo tempo *afastava-se* dele, para não sofrer com a separação. Sua única certeza era que, se o partido a chamasse, ela iria.

> Se o partido precisasse de mim, deixaria de lado qualquer experiência, qualquer aspiração. Havia momentos em que me indignavam minhas tentativas de acomodação. A minha vida não estava ali, em minha casa. Eu já não me pertencia. Deixaria o meu filho. Por que me prendia então a ele, se sabia que estava predestinada a deixá-lo? Sabia que se o partido me chamasse, eu iria. Não tinha nenhuma dúvida. E quando o partido me chamou, eu fui.[186]

O partido veio em nome de um rapaz que aparentava ser um operário, não muito moço, mas atraente. Alguém que Pagu já havia visto antes, na conferência do Rio de Janeiro, em que foi fazer a guarda dos dirigentes, acompanhada de José Vilar. Lembrou-se apenas do codinome do rapaz: CM11.

Segundo Leôncio Basbaum, em maio de 1932:

> [...] houve uma grande reunião do CC [comitê central] ampliado para dirimir as divergências. Foi uma reunião de mais de vinte pessoas, que terminou pela madrugada.
>
> Caetano Machado, que havia recuado de suas idéias iniciais de fazer guerrilhas em vez de cuidar da organização dos operários nas cidades, nos sindicatos, foi escolhido para secretário-geral do partido.[187]

As iniciais CM11 do rapaz que foi procurar Pagu levam-nos a especular se aquele não seria o mesmo "Caetano Machado" mencionado por Basbaum. A partir do encontro com esse homem, a relação de Pagu com o partido sofrerá graves e profundas alterações.

O chamado veio em quatro palavras: "Instruções do partido. Vem".

O primeiro trabalho de Pagu seria ir à casa de Vilar, seu velho amigo, e tentar obter um documento que ele estaria escrevendo para a Internacional Comunista. Certamente, uma retratação. Ou a sua ver-

[186] *Apud* FERRAZ, 2005, p. 114.
[187] BASBAUM, 1976, p. 122.

são dos fatos que o levaram a se unir a uma burguesa (Eneida), o que teria facilitado a prisão do casal, perdendo-se, com isso, importante material tipográfico do partido. Ele fora execrado pelos outros dirigentes e afastado do partido por causa dessa união.[188]

A justificativa para a escolha dela, Pagu, para realizar esse trabalho era que o partido agora confiava nela para realizar tarefas dignas da "mais alta confiança". Ela ficaria agora trabalhando para um certo "comitê-fantasma" e estaria ligada a apenas ele, CM11: "Não poderia discutir, mas apenas obedecer. Nem uma pergunta poderia ser feita e nenhuma refutação às ordens transmitidas [...] Eu deveria permanecer, aos olhos da base, desligada da luta política. Sem dúvida, aceitei. E sem hesitação".[189]

A dúvida, o medo e a hesitação vieram com o correr das tarefas. Cada uma mais degradante que outra. *Trair* seus próprios amigos. *Prostituir-se* para conseguir informações. Exigia-se cada vez mais dela. E, mesmo tomando consciência do ponto de degradação a que estava chegando, obedecia. Cegamente. Quase como um autômato. Um ser destituído de sentimentos. Programado.

Até que *houve* a reação. Uma faísca de dignidade provocou um fogo nessa exploração quase sexual.

> Não, nunca farei nada disso. Façam de mim o que quiserem. Mandem-me matar o Getulio ou o diabo. Mandem-me botar fogo na polícia ou enfrentar o Exército inteiro. Dar tiros na avenida ou ser morta num comício. Mas não tomar parte em palhaçadas ridículas, com o sexo aberto a todo mundo.[190]

Pagu escreveria sobre essa degradação em seu manifesto de 1950, *Verdade e liberdade*:

[188] Recorde-se que a orientação obreirista do partido, então em vigor, levava à desconfiança da cúpula em relação aos intelectuais, acusados de pequeno-burgueses e, não raro, de degenerados. Por ser intelectual e de origem não operária, Eneida foi vítima dessa desconfiança e, com ela, também seu companheiro José Vilar, apesar de sua origem operária. Bastou o episódio de sua prisão e da consequente apreensão pela polícia de material impresso do PCB sob responsabilidade de Vilar, então secretário-geral do partido, para que ambos fossem culpados e caíssem em desgraça. Quanto ao documento que Vilar estava escrevendo, tratava-se de uma carta relatando sua expulsão do PCB e o fato de ele não se conformar com isso.
[189] *Apud* FERRAZ, 2005, p. 116.
[190] *Ibid.*, p. 127.

[...] De degrau em degrau desci as escadas das degradações, porque o partido precisava de quem não tivesse um escrúpulo, de quem não tivesse personalidade, de quem não discutisse. De quem apenas aceitasse. Reduziram-me ao trapo que partiu um dia para longe, para o Pacífico, para o Japão e para a China, pois o partido se cansara de fazer de mim gato e sapato. Não podia mais me empregar em nada. Estava "pintada" demais.[191]

Aos 23 anos, com a saúde abalada e o coração esfacelado, Pagu ouve a sua sentença: *Não fique aqui. Vá embora, que é melhor para você.*

[191] GALVÃO, Patrícia. **Verdade e liberdade** (panfleto eleitoral). São Paulo, 1950.

Vae ver si estou na esquina...

Os voos de Pagu

> Não nos afaga, pois, levemente um sopro de ar que envolveu os que nos precederam? Não ressoa nas vozes que ouvimos um eco das que estão, agora, caladas?
>
> *Walter Benjamin*

EM SETEMBRO de 1933, Pagu partiu para uma viagem ao Oriente.

Sua relação com o Partido Comunista estava seriamente abalada. Depois de provar ao partido sua disposição para a luta, executando tarefas que eram contra sua vontade e que abalavam sua conduta moral, pediu sua incorporação a uma célula. O que ouviu foi a gota que faltava para uma viagem sem data para voltar: "Não fique aqui. Vá embora, que é melhor para você".

Ao comunicar ao partido a decisão de viajar, recebeu a determinação de ir para a Rússia. O partido dar-lhe-ia as credenciais desde que ela fosse por conta própria.

Em quinze dias, estava pronta para embarcar, e seria logo seguida por Oswald, que levaria junto o filho Rudá.

> O navio deixou o cais. Partindo, eu não sentia nenhuma emoção violenta. [...] Eu que sempre sonhara com longas viagens, não tinha nenhum entusiasmo. Separava-me mais uma vez do meu filho [...] Fiquei no tombadilho por alguns instantes. Depois, antes mesmo que desaparecessem na invisibilidade os personagens do cais, recolhi-me. Senti que precisava estender o corpo e fechar os olhos.[1]

[1] *Apud* FERRAZ, Geraldo Galvão. **Paixão Pagu**: uma biografia precoce de Patrícia Galvão. Rio de Janeiro: Agir, 2005, p. 137.

O anúncio no jornal *A Tribuna*, de Santos, dava destaque para a Osaka Soshen Kaisha, companhia japonesa de navegação. Letras garrafais anunciavam o percurso da viagem:

> Linha Sul Americana
>
> Para: Nova Orleans, Houston, Galveston, Los Angeles e Japão, via Panamá.
>
> Holder Brothers & Co. Ltda.
>
> Rua do Commercio, 35, Santos-SP[2]

Não se sabe se o bilhete foi comprado em Santos, mas é muito provável que ela tenha embarcado do porto dessa cidade.

Interseções entre os fios do destino. Primeira, Pagu iniciou seu grande voo pelo Oriente e pela Europa a partir, exatamente, da mesma cidade portuária onde foi presa pela primeira vez, militando ao lado dos estivadores; daqueles dias de 1931, dois anos antes, restava uma mulher de 23 anos, perseguida pela polícia e constrangida por seu próprio partido. Segunda, naquele mesmo porto de Santos desembarcaram há 81 anos os Rehder, seus ancestrais, em busca de um sonho.

Entretanto, se Pagu não revelava entusiasmo pela viagem em si, estava ansiosa por chegar a um destino: "Nada, nada mais queria, a não ser chegar, chegar a uma parada firme onde pudesse recomeçar minha vida, que era minha luta".[3]

Após uma parada no Pará, a permanência de um mês nos Estados Unidos. Primeiro em Nova Orleans, depois Galveston e Los Angeles, na Califórnia.

No Pará, último ponto antes de sair do país, o assédio dos intelectuais locais àquela que já ficara conhecida como a primeira mulher do Brasil presa por motivos políticos. Se antes sua presença já despertava o desejo dos homens, agora o mito criado pela imprensa em torno de seu nome dava às investidas masculinas um caráter de fetiche pela jovem que ousou desafiar a sociedade vigente.

[2] *A Tribuna*, 23 ago. 1931, p. 18.
[3] *Apud* FERRAZ, 2005, p. 138.

> Chegando ao Pará, tive uma recepção inesperada. A eterna história dos intelectuais modernos, que se acham na obrigação de fazer circulozinhos em torno de qualquer nome que a imprensa publica duas vezes na crônica escandalosa. O meu nome tinha chegado até o Pará de qualquer forma e eu tive que aguentar as boas vindas do mundo literário chefiado por Abguar.
>
> [...] Acabaram me deixando nas mãos de um padre, que me levou a um cinema, de onde tive que sair às pressas pra não me atolar na batina. Esse incidente levou-me a bordo. O Pará me repugnava como o último reduto obsceno do Brasil que, felizmente, pensei, deixara talvez para sempre.[4]

Pode-se perceber, por esse relato, que a intenção da família, senão de Pagu, era não mais voltar ao Brasil. Pelo menos, naqueles tempos difíceis. Além do mais, tinha sido veladamente ameaçada pelo partido, sem contar que, após a publicação de *Parque industrial*, estava visada pela polícia, que não hesitaria em prendê-la mais uma vez por divulgação de ideias subversivas e apologia do "credo vermelho". Ou seja, essa seria, além de uma viagem de estudos *e* observações *in loco*, a única maneira de preservar sua saúde física e moral. A ideia de chegar a Moscou via Extremo Oriente teria sido provavelmente de seu compadre Raul Bopp, que na época era cônsul do Brasil no Japão.

Em papel timbrado da Osaka Shosen Kaisha, uma carta a Oswald com data de 10 de setembro de 1933, contendo os planos de uma viagem familiar:

> Querido
>
> Estamos chegando. New Orleans. A viagem na mesma. Com a mesma comida inglesa detestável. As mesmas atrações inúteis.
>
> Penso que você continua esplêndido. Trabalhando. Não preciso lembrar a você para que passe o melhor possível durante a nossa separação. Não se importe comigo. Procure divertir-se de todas as formas. Você sabe quem é a sua mulherzinha.
>
> Estudo doidamente.
>
> [...] Quero perguntar a você se do Japão devo seguir logo para diante. Isso naturalmente dependerá de teus negócios. Se você conseguir, pre-

[4] *Apud* FERRAZ, 2005, p. 138.

firo que me mande de uma vez uma quantia maior do que em parcelas. Naturalmente isto tudo se for possível.

Conte ao Quiquinho [Rudá] histórias da mãezinha. Diga porque ela está viajando e estudando.

Ao Nonê diga que eu me vingo não perguntando por ele.

Te amo.

Pagu.[5]

Pela carta (quarto parágrafo), fica evidente que era Oswald quem financiava a viagem de Pagu e que o intuito era que ele a encontrasse em breve, a meio do itinerário para seguirem juntos. Pode-se inferir como subjacente a intenção de o casal, mais uma vez, tentar reaproximar-se; essa viagem estaria, então, muito ligada a esse projeto familiar. Frases inteiras explicitam o carinho que Pagu deixava transparecer e sua preocupação em não ser esquecida pelo filho pequeno.

A temporada nos Estados Unidos, particularmente em Los Angeles-Hollywood, serviu para que ela entrasse em contato com alguns artistas de cinema e fizesse entrevistas para o *Correio da Manhã*, do Rio, e para o *Diário de Notícias*, de São Paulo. Entre os entrevistados, George Raft, Estelle Taylor, Miriam Hopkins, Catalina Barcena (atriz espanhola) e José Lopes Rubio, escritor e diretor espanhol.

Durante sua estada, foi ciceroneada pelo brasileiro Raul Rolien, na casa de quem ficou hospedada.

O contato com a indústria cinematográfica hollywoodiana, proporcionado por seu anfitrião, rendeu-lhe um convite profissional da parte de um cineasta norte-americano que havia dirigido *A mulher pantera*. O diretor, ao saber que Pagu estava de partida para a Rússia, disse-lhe que, se quisesse ficar em Hollywood, ele lhe arranjaria um contrato. Ao que ela respondeu que a sua finalidade era muito maior e mais difícil de alcançar.

Escolhas de Pagu. A resposta ao convite mostra uma Pagu sempre essencialmente a mesma na hora de decidir, mas tão diferente, por amadurecimento, daquela que aos 17 anos participou de um concurso

[5] Carta de Pagu a Oswald, 10 set. 1933, arquivo pessoal de Rudá de Andrade.

de beleza em São Paulo, promovido pela Fox.⁶ Seis anos depois, quem chega a Hollywood é uma jornalista, autora de um romance proletário, comunista e perseguida pela polícia. Seus paradigmas eram outros.

Pagu assim relata sua experiência na meca do cinema:

> Como dão importância em toda parte a vida sexual. Parece que no mundo há mais sexo do que homens [...] Eu sempre fui vista como um sexo. E me habituei a ser vista assim. Repelindo por absoluta incapacidade, quase justificava as insinuações que me acompanhavam. Por toda a parte. Apenas lastimava a falta de liberdade decorrente disso, o incômodo nas horas em que queria estar só. Houve momentos em que maldisse minha situação de fêmea para os farejadores. Se fosse homem, talvez pudesse andar mais tranquila pelas ruas.⁷

Após um mês de Estados Unidos, Pagu segue para o Japão. Seu destino: Kobe, onde Raul Bopp, então cônsul do Brasil no Japão, morava.

> Cheguei ao Japão, naturalmente. Desci do navio como se descesse de um bonde habitual. Só uma coisa me preocupava. A conta que devia pagar a bordo, que subira sem que eu percebesse. E não tinha dinheiro. A japonesada encrencava, até que apareceu Bopp para salvar a pátria. Bopp não conhecia o Japão que eu procurava. Não foi meu cicerone, mas foi muito amigo.⁸

De fato, o Japão que Pagu procurava não era o das belas paisagens do monte Fuji e das cerejeiras em flor. Estava ela em busca dos conflitos de classe existentes num país que atravessava uma época de exacerbado nacionalismo, com o poder político concentrado nas mãos do imperador Hiroíto – esse, por sua vez, lidando com facções em disputa pela hegemonia.

Em 1933, ano da chegada de Pagu, estava o Japão na era Showa (1926-1989), a era da "paz" ou, segundo alguns, da "luz e harmonia"

6 A vencedora desse concurso foi Lia Torá, e o prêmio era precisamente uma viagem a Hollywood e a participação em filmes da Fox.
7 *Apud* FERRAZ, 2005, p. 139.
8 *Ibid.*, p. 140.

ou, ainda, da "paz brilhante".⁹ Mas naquele ano de 1933, a *paz*, no império, era antes uma metáfora do que uma realidade. Três grupos disputavam o poder interno: a facção ligada ao imperador, a esquerda e os militares.

O grupo ligado ao imperador Hiroíto – conhecido como Kodo Ha, ou "caminho do imperador" – era formado pelos nacionalistas radicais. Defendiam a criação de um império colonial na Manchúria pela força militar.

A esquerda queria uma revolução popular para superar a crise econômica. Acreditava que a concentração do poder nas mãos dos trabalhadores mudaria as raízes do sistema capitalista e que os problemas do país seriam resolvidos pelo abandono do sistema imperial, entregando-se o Estado ao povo.

Havia ainda o terceiro grupo, que mantinha distância dos demais, conhecido como Tosei Ha (que significa "controle" ou "grupo de controle"). Essa facção era de ideologia totalitária, e buscava fazer do Extremo Oriente e do Pacífico o seu projeto de poder.[10] Para tal fim, procurou primeiro reduzir a influência política do Kodo Ha, fortemente presente nos anos 1930. Ao mesmo tempo, os políticos do Tosei Ha prometiam livrar o Japão da depressão econômica pela agressão bélica. Finalmente, a facção conseguiu um grande feito: reorganizar o Exército, em julho de 1935, segundo sua ideologia. O Tosei Ha já tinha ido ao extremo de, em 1928, assassinar Zhang Zuolin (1873-1928) – grande líder chinês no nordeste do país, região cobiçada desde então por essa facção japonesa. Ao chegarem ao poder, os militares do Tosei Ha prenderam milhares de comunistas e líderes sindicais. Submeteram a Manchúria ao controle japonês. Depois, usando a Manchúria como base, os militares se infiltraram na atual Mongólia e no norte da China.

A contextualização histórica do período que Pagu passou no Japão é absolutamente necessária. Dispensá-la seria reduzir Pagu a uma

9 A era Showa também se chamava "era de Hiroíto", porque se iniciou quando Hiroíto se tornou imperador em 1926 e só terminaria com sua morte, em 1989. *Japão: o Império do Sol Nascente*, Coleção Grandes Impérios e Civilizações, vol. 2 (Madri: Del Prado, 1996).

10 O clima de opressão que Pagu encontraria, logo a seguir, na China – principalmente na Manchúria – tem sua explicação, sua origem e seus desdobramentos nesse projeto de poder da facção japonesa Tosei Ha.

mera espectadora, uma *transeunte* despercebida dos nexos de causalidade entre fatos significativos de sua época, e insensível ao que se passava à sua direita e à sua esquerda, num mundo de iminentes transformações em escala global.[11]

Na época em que Pagu estava no Japão, a polícia japonesa havia desenvolvido métodos para persuadir os estudantes, os militantes e os intelectuais de esquerda a mudarem seus pontos de vista. Entre esses métodos havia um, considerado o mais eficaz: o *tenko*.[12] Na prática, *tenko* significava prender o sujeito, sentá-lo numa poltrona, dar-lhe comida, falar da família, e aos poucos ir fazendo ver que sua ideologia era vazia.

Assim era feita a conversão política sob coação psicológica do Estado. Naquele ano de 1933, dois anos depois do começo da invasão japonesa da China pelo Norte, pôs-se em marcha um grande *tenko*, tendo por alvo os comunistas.[13] O método *tenko* teria sido usado pela primeira vez em 1933, com Manabu Sano e Sadachika Nabeyama,[14] dois dirigentes do Partido Comunista Japonês, presos em 1929 por violar a "lei de preservação da paz" (Chiang-ijiô).[15] Ambos foram capturados com outros 250 homens e sentenciados à prisão perpétua. Seu crime foi liderar o Partido Comunista Japonês, que defendia a derrubada da *kokotai* (política nacionalista) e do sistema capitalista.

Aplicação eficaz do *tenko*: no dia 10 de junho de 1933, Sano e Nabeyama anunciaram, da prisão, que haviam feito uma "mudança de direção" política e que estavam rompendo com o Partido Comunista.

[11] Ver Piers Brendon, *The Dark Valley: a panorama of the 1930s* (Nova York: Alfred A. Knopf, 2000). O livro de Brendon é muito útil porque analisa não só a situação do Japão e da China, mas de todos os países importantes da época. Especificamente sobre o Japão, ver Daikichi Irokawa, *The Age of Hirohito* (Nova York: The Free Press, 1995).

[12] Ver Patricia G. Steinhoff, *Tenko: ideology and societal integration in prewar Japan* (Nova York: Garland, 1991). Segundo o escritor japonês Shunsuke Tsurumi, o termo *tenko* foi cunhado nos anos 1920 e se tornou popular nos anos 1930. Significava *dar nova direção aos pensamentos de acordo com uma ideologia*. Ver Shunsuke Tsurumi, *Intellectual history of wartime Japan 1931-1945* (Londres: Kegan Paul, 1986).

[13] TSURUMI, Shunsuke. **Intelectual history of wartime Japan 1931-1945**. Londres: Kegan Paul, 1986.

[14] REISCHAUER, Edwin; TSURU, Shigeto. **Japan**: an illustrated encyclopedia. Tóquio: Kodansha, 1993.

[15] Sancionada em 1925, essa lei proibia qualquer mudança da estrutura do regime e a abolição da propriedade privada.

Publicaram um texto em que listavam suas razões para deixar o partido, ao mesmo tempo que ressaltavam seus novos credos, especialmente o reconhecimento do papel do imperador e a aceitação da *kokotai*. As autoridades publicaram o texto, utilizando-o para pressionar outros membros do partido. Em um mês, outras 548 pessoas fizeram suas retratações, e logo a prática do *tenko* se tornou política governamental para resolver crimes ideológicos, induzindo os criminosos a se retratarem. Várias formas de coerção, físicas, mentais e psicológicas, eram usadas para se lograr a *persuasão* visada pelo *tenko*. A tática mais poderosa consistia em instigar um sentimento de culpa e obrigação para com os outros membros da família, assim como para com o imperador e a nação.[16]

Mason e Caiger são mais analíticos sobre a proposta dos comunistas, que rejeitavam totalmente a ideia de família e de Estado, proclamando a necessidade de derrubar essas instituições juntamente com o capitalismo:

> Nos anos 1930, houve uma reação defensiva contra a ala esquerda agitada da década anterior. Esse movimento do proletariado teve raízes nos eventos internacionais posteriores à Primeira Guerra Mundial e no trauma da tomada do poder pelos bolcheviques na Rússia, assim como pelas condições internas, como a expansão da força industrial, o empobrecimento relativo dos camponeses e um crescimento da consciência de classe.[17]

O movimento proletário encorajava intelectuais e escritores a colocar em seus trabalhos uma crítica social e, especificamente, o conceito marxista de luta de classes. Mas esse estímulo, por outro lado, era reprimido com rigor pelo governo japonês, que agia energicamente em defesa da identidade nacional e da propriedade privada. Aproximadamente 3.500 pessoas foram presas em 1928 por violar a paz. Em 1933, os presos por "ideias revolucionárias" chegaram a 14.500 pessoas.

Takiji Kobayashi (1903-1933), filiado ao Partido Comunista Japonês em 1931, era um escritor jovem e atrevido como Pagu, autor de panfletos e artigos proletários, e de um livro (chocante como *Parque*

[16] REISCHAUER; TSURU, 1993.
[17] MASON, R. H. P.; CAIGER, J. G. **A history of Japan**. Rutland: Charles E. Tuttle, 1997, p. 338.

industrial) que atraiu a atenção do público e a ira do governo: *March 15, 1928*, sobre a grande perseguição aos radicais em 1928. Mas seu grande sucesso de público foi *Kani kosen*, ou *The factory ship*, escrito em 1929, em que mostrava o tratamento de choque dado aos operários por um superintendente capitalista. Foi capturado pela polícia, terrivelmente torturado e morreu na prisão em 1933, aos 29 anos.[18]

Em uma carta para Oswald, em papel pautado do Kobe Hotel, com data de 11 de dezembro de 1933, Pagu escreve:

> Não vi ainda nada que os turistas vêem. Não andei ainda de *ritahica*. Não vi nenhum templo ainda. Não sei que jeito tem um buda. Não vi os parques de Quioto, nem o monte Fuji.
>
> Passo meus dias entre os operários de Osaka, entre as prostitutas de Cobe. Visito colégios e fábricas, jornais e mercados.
>
> Deixei por enquanto a literatura. Estou fazendo estudos minuciosíssimos de pedagogia japonesa.
>
> Vou dia 12 a Toquio visitar a Universidade Imperial. Ver um pouquinho de política.
>
> [...] Ao lado destas atividades o meu inglês vai que é uma beleza. E o japonês que estou estudando desde que entrei no navio (mais de três meses) já me deixa percorrer o Japão perfeitamente utilizando só esta língua.
>
> Te escrevo ainda com a cabeça dolorida.
>
> Foi uma fuga da polícia duma reunião num café. Ficaram com meu casaco e bolsa. Felizmente na minha bolsa nunca existem mais de 10 ienes que é quanto o Bopp me dá de cada vez.
>
> Finalmente a escritura foi passada, hein? Me alegro e mando beijo no Nonê.
>
> Mas que isso não deixe vocês com a cabeça virada hein?[19]

Nessa carta, pode-se perceber que Pagu já estava razoavelmente ambientada no Japão. E, de fato, o Japão que ela estava conhecendo nada tinha a ver com o Japão dos encontros diplomáticos de Raul Bopp. No entanto, o que ressalta na carta era o seu sentimento de segurança para conhecer este "outro" Japão, porque contava com a ajuda material e fraternal do amigo.

18 MASON; CAIGER, 1997. Ver também http://www.britannica.com.
19 Carta de Pagu a Oswald, 11 dez. 1933, arquivo pessoal de Rudá de Andrade.

Por outro lado, Bopp sentia-se instigado pela curiosidade e coragem da amiga, como podemos perceber pelo bilhete que ele manda a Oswald, sobre Pagu, e cujo carimbo do correio, no envelope, é datado de 28 de dezembro de 1933:

> Oswaldo,
>
> Bueníssimas. Nós távamos conspirando a sua vinda pra cá num rompe nuve japonês, via África do Sul, mas quando se fez a prova dos nove viu-se que não dava certo. Pagu tá fabulosa. Movimentadíssima tou o controlador. Tudo certo. Arranjou esta carta aérea correr duas linhas pra você e pro Rudá. Ontem boiamos juntos mais duas amigas de Pagu. Boas. Agora tem um mexicana [sic] em cena. Ainda não conheço. Diz que tem uma penuginha. Único detalhe. Também vai boiar lá em casa. Única queixa: Pagu me acaba todo o gim. Que dê o gim? O gato comeu. Já sei que Pagu andou por lá.
>
> Por hoje um abração no Rudá e outro em você de sempre o Bopp.[20]

O bilhete deixa entrever o ambiente de descontração em que viviam. Mostra também que Pagu contava com a vinda de Oswald e Rudá para juntarem-se a ela na viagem à Rússia.

É possível que, longe dos amigos e familiares e, principalmente, distante da tensão em que vivera nos últimos dois anos, desde que começou a militar com os comunistas, tenha Pagu reencontrado prazeres compatíveis com a sua idade. É duvidoso se nas primeiras semanas (mas não depois de ter sabido do *tenko* e do Tosei Ha) ela encarava a militância comunista no Japão com a mesma percepção e a mesma responsabilidade pessoal com que o fazia no Brasil. Reflexão ou mudança de atitude?

De uma moça alegre e desafiadora, tornara-se uma mulher arredia e séria demais para sua pouca idade. Pagu se comprometera, tão jovem ainda, com causas demais para os seus 23 anos. O que se passava em seu íntimo? Estaria tão exaurida que a viagem representava o descanso da guerreira?

Como não se contentasse apenas em ser uma turista comum e aproveitar o conforto da hospedagem na casa de um diplomata, obvia-

[20] Carta de Bopp a Oswald, 28 dez. 1933, arquivo pessoal de Rudá de Andrade.

mente envolveu-se com os operários japoneses em sua luta contra o nacionalismo extremista das autoridades do governo.

Kobe, sua primeira parada no Japão, estava situada na baía de Osaka, a sudeste de Kyoto. A pequena cidade portuária ficava espremida entre o mar e as montanhas Rokko, ocupando uma faixa retangular que se estendia por 30 quilômetros de leste a oeste, e por 4 quilômetros de norte a sul. A estrutura da cidade foi desenvolvida em três setores: uma zona portuária e industrial, ao longo da costa; áreas residenciais nas encostas da montanha, e áreas comerciais entre a montanha e o mar. Kobe foi um dos portos mais importantes do Japão e uma das primeiras cidades do país a abrir-se para o comércio com o Ocidente, em 1868.[21]

Um bilhete para Bopp, em papel timbrado do Yamagata Residential Hotel, de Tóquio, indica que Pagu estava naquela cidade por volta do fim do ano de 1933, e que passaria o *réveillon* em Okutama, uma pequena cidade incrustada nas montanhas, perto de Tóquio:

Bopp

Banco kerido

Vou fazer uma farra de ano novo na montanha de Okutama. O Yamagata é caríssimo e não barato como você me disse. Mas me fizeram um desconto no pagamento mensal.[22]

E segue o bilhete listando todas as despesas que ela teve desde que saiu de Kobe, dando satisfação, de cada níquel gasto em despesas pessoais, a quem estava lhe financiando a viagem.

Pelo que se percebe, os relatos quase diários de seus gastos enviados a Bopp permitem concluir que ele adiantava a verba que Oswald provavelmente pagaria no futuro. Nos bilhetes, ela descreve até o que gastou em café, táxi, cigarros, calefação, banhos, etc. (cada um desses serviços e itens extras não estava incluído na diária do hotel).

[21] Hoje a cidade é parte de uma complexa rede de transportes, que inclui trens expressos e autoestradas, interligando Osaka, Kyoto e Nagoya.
[22] Carta de Pagu a Bopp, final do ano de 1933, arquivo pessoal de Rudá de Andrade.

Em outro bilhete, escrito em papel timbrado do Yamagata Residential Hotel, datado de 2 de janeiro de 1934, ela pede dinheiro para pagar as despesas do hotel:

> Preciso de dinheiro pra passagem, alguns extraordinárinhos e como penso não voltar a Toquio, queria comprar umas porcarias aqui. Vê se manda até 5 porque posso querer sair este dia.
>
> Fiz uma bruta farra desculpável de *ski* dia 31. Agora estou comendo sardinhas porque não quero aumentar a conta do hotel. Exploram pra xuxu os desgraçados.
>
> Sério e urgente
>
> 20 não dão. Pelo menos 35 ou 40.
>
> Senão não posso sair daqui.
>
> Depois mostro-te minhas contas.[23]

Os primeiros meses de 1934 foram passados no Japão.

Antes de partir para a China, uma carta a Oswald escrita a dois com Bopp, de Kobe. Já havia ficado tempo demais no Japão e iria à China, para em seguida partir rumo a Moscou:

> Didinho,
>
> O Bopp numa apertura me emprestou 300 ienes para eu embarcar. Parto amanhã, dia 11 via Pequim pra diante. O Bopp talvez faça o mesmo caminho antes de ir pro Brasil.
>
> Vê se paga ele logo que ele chegar aí, senão fica no calote e é o diabo.
>
> Devo muitíssimo mais por tudo que ele fez por nós. Agradeça bem e dê um bruto abração nele.
>
> Sempre tua amiga
>
> Pagu[24]

E, na mesma carta, um recado de Bopp:

> Pagu fez uma viagem fabulosa. Virou tudo quanto há de becos e coisas escondidas neste Japão e todas as festas do Zé-povo. Não há brasileiro que conheça isso como ela. Me arrumou umas pequenas pro meu *mikado*.

[23] Carta de Pagu a Bopp, 2 jan. 1934, arquivo pessoal de Rudá de Andrade.
[24] Carta de Pagu e Bopp a Oswald, de 1934, arquivo pessoal de Rudá de Andrade.

Vai deixar uma saudade na gente apesar de ter quebrado o meu disco *Cadê vira mundo* e sujar todos os dias o tapete do consulado com cinza de cigarros e acabar com todas as minhas garrafas de rum.

Essa menina é besta pra lá da conta. Vai se embora amanhã pra China.[25]

Em companhia de Raul Bopp, Pagu viaja para a China, onde visita Xangai. A cidade havia se tornado um centro econômico muito importante e era a maior cidade da China. A Xangai que Pagu esperava encontrar era aquela conhecida como a Pérola Oriental ou a Paris do Oriente. Com o Tratado de Nanquim, de 1842, a cidade passou a ser porto livre, tornando-se um dos maiores portos comerciais da Ásia. Era rota comercial do Ocidente com o Oriente, um lugar de jogos, fortunas efêmeras, prostitutas, traficantes e drogas. Mas era também a cidade das *jazz sessions*, dos cabarés e das festas opulentas.

Mas a Xangai que Pagu viu e deplorou era a *da fome*, resultado da guerra civil em que se encontrava a China: "Vi a fome em Xangai. Na população dos rios, nas crianças e na morte, encontrei o combustível para a máquina morta. Quis viver muito nesta ocasião. Desejei um milagre para salvar sozinha a vida da China. Quis ser um monstro. Voltaria à China. Oh, se voltaria!"[26]

De volta ao Japão, seu pensamento estava fixo na China.

Por influência de Raul Bopp, decide ir à Manchúria para a coroação de Pu Yi, o imperador-fantoche, colocado no poder de um Estado também fantoche, criado pelo Japão.

A Manchúria que Pagu estava para ver – chegando à façanha de conhecer de perto o imperador Pu Yi – era fruto de desdobramentos históricos relatados a seguir.

Desde o fim dos anos 1920, o Japão e a China disputavam a Manchúria, região histórica do nordeste da China, que faz fronteira com a Rússia (a nordeste, ao norte e a leste) e com a Coréia do Norte (ao

[25] Carta de Pagu e Bopp a Oswald, de 1934, arquivo pessoal de Rudá de Andrade.
[26] *Apud* FERRAZ, 2005, p. 142.

sul). Pelo Tratado de Portsmouth, ao fim da Guerra Nipo-Russa, em 1905, os japoneses tiveram seus interesses e concessões contemplados, recebendo territórios do sul da Manchúria, que passaram ao domínio do Japão.

Segundo *The Cambridge Encyclopedia of Japan*, a Guerra Nipo-Russa teve como principal causa a ocupação russa da Manchúria.[27] O conflito resultou na vitória do Japão e na consequente rendição da Rússia em 28 de maio de 1905, em Tsushima, no mar do Japão, com a assinatura do Tratado de Portsmouth. Como foi visto antes, por esse tratado, o Japão adquiriu antigas concessões russas na Manchúria. Entre essas concessões estava a estrada de ferro que posteriormente viria a ser administrada pela South Manchuria Railway Company (também conhecida como Mantetsu), um dos mais importantes instrumentos expansionistas da política colonial japonesa. Construída pelos russos entre 1896 e 1903, a ferrovia ligava o porto de Dairen a Chang-Hun, a Harbin e à Chinese Eastern Railway.

O governo japonês estimulou a colonização da Manchúria por cidadãos japoneses, o que exigia uma administração mais ativa na região. A South Manchuria Railway Company, concessionária japonesa, instalou-se na região não apenas para controlar as áreas anexadas, mas também para exercer jurisdição nas cidades e vilas adjacentes. Essa companhia, fundada em 1906, com sede na cidade de Mukden (que se industrializara rapidamente e era a maior aglomeração urbana da Manchúria), foi encarregada da administração das estradas de ferro e do desenvolvimento econômico da Manchúria. O controle das estradas de ferro era crucial para o domínio do Japão sobre a Manchúria.

Em 1931, o cenário estava montado para um confronto entre a China e o Japão. De um lado, os chineses, reclamando o controle nominal da Manchúria como parte integral da China. Do outro lado, os japoneses querendo preservar seus direitos e propriedades, separando a Manchúria da China definitivamente.

O Exército japonês – com o improvável desconhecimento do governo japonês – preparou e desfechou, na noite de 18 para 19 de se-

[27] BOWRING, Richard; KARNACK, Peter (orgs.). **The Cambridge Encyclopedia of Japan**. Cambridge: University of Cambridge Press,1993.

tembro de 1931, um ataque surpresa em Mukden, onde ficava a sede da South Manchuria Railway. O plano foi concebido não apenas como operação militar, mas como parte de uma revolução para instalar na Manchúria uma administração-fantoche simpática e subordinada ao Japão.

Essa veio a ser a Manchúria do imperador Pu Yi que Pagu conheceria.

No episódio conhecido como "incidente de Mukden", um oficial do Exército japonês depositou uma pequena quantidade de dinamite ao longo da linha norte de Mukden, planejada para explodir com o máximo de barulho e o mínimo de danos. A explosão aconteceu por volta das 10 horas da noite. Os japoneses, alegando que fora um ato de agressão das tropas chinesas, começaram a atacar a cidade. Em todo o sul da Manchúria, as tropas japonesas (em estado de alerta há muitos dias) fustigaram implacavelmente as guarnições chinesas. Em poucas horas, Mukden estava sob o controle do Japão.

A versão "oficial" japonesa para a ocupação militar subsequente declarou que, recusada a autorização do governo de Pequim para que os japoneses anexassem formalmente o território manchu aos domínios do império nipônico, o Exército de Kwantung[28] passou a negociar diretamente com os habitantes chineses da Manchúria o estabelecimento de um Estado satélite, chamado Manchukuo.

Diante de tal deliberação "voluntária" da população, o governo japonês, em Tóquio, nada podia fazer diante do fato consumado. Quanto ao imperador Hiroíto, teria ficado surpreso com a reação dos militares diante do incidente de Mukden, e se sentia logrado pelo Exército de Kwantung.[29]

Doze dias após o ataque japonês, um emissário do Exército de Kwantung chegou a Tientsin com uma mensagem para Henry Pu Yi: se ele estivesse pronto para ir para a Manchúria, o governo japonês se

[28] Facção do Exército japonês encarregada de proteger a concessão japonesa na península de Kuantung e a South Manchuria Railway.

[29] No entanto, a promoção dos oficiais Honjo e Itagaki, envolvidos no incidente, e o assédio ao imperador Pu Yi provam que Hiroíto estava devidamente informado da ação do Exército. Na verdade, ele escolheu o caminho da ambiguidade: não queria se tornar prisioneiro de militares extremistas, mas sabia das consequências internacionais dessa ação e das consequências domésticas ao dar livre trânsito ao Exército.

disporia a restaurar lá a dinastia Manchu. O Japão assumia o compromisso formal de defender a Manchúria de seus inimigos.[30]

Outra prova de que o incidente de Mukden não foi um ato isolado dos militares e que negociações já vinham sendo feitas consta da autobiografia do próprio Pu Yi, *O último imperador da China*, publicada em 1967. Diz ele sobre a visita que recebeu de generais do Exército de Kwantung, após o incidente:

> Depois de perguntar polidamente pela minha saúde, começou a falar de negócios. Primeiro, explicou o que os japoneses tinham feito. Disse que a operação era dirigida contra Chang Hsueh-Liang, sob cuja férula o povo da Manchúria estava reduzido à miséria. Nas circunstâncias, o recurso à força fora inevitável. O Exército de Kwantung não tinha ambições territoriais na Manchúria. Desejava, apenas, proteger o povo manchu e permitir que tivesse seu próprio Estado independente. Esperava que eu não desperdiçasse aquela boa oportunidade e regressasse logo à terra de onde meus antepassados haviam saído para assumir a chefia do país. O Japão firmaria um tratado de aliança com esse país e garantiria a sua soberania e integridade territorial. Como chefe de Estado, eu teria o encargo do governo.[31]

Em fevereiro de 1932, a independência da Manchúria foi proclamada, e Pu Yi declarado o regente, com o nome de Ta Tung. Em março de 1934 foi reconhecido como imperador de Manchukuo, o novo Estado criado pelos japoneses. Foram nomeados também vice-ministros do Exército de Kwantung. Todos os antigos conselheiros renunciaram ou foram demitidos, ficando a administração do novo Estado a cargo de membros do Exército japonês. Tal situação permaneceria até o fim da Segunda Guerra Mundial, em agosto de 1945, quando da rendição do Japão, e da renúncia forçada de Pu Yi ao trono manchu. Depois de um exílio na Sibéria, Pu Yi foi para Tóquio, onde serviu como testemunha nos julgamentos de vários crimes de guerra de que eram acusados os dirigentes do Japão. Em 1950, foi enviado à China, então sob controle de Mao Tsé-Tung, onde permaneceu num campo de prisioneiros polí-

[30] BOWRING; KARNACK, 1993.
[31] *Apud* KRAMER, Paul (org.). **Autobiografia de Pu Yi**: o último imperador da China. Rio de Janeiro: Civilização Brasileira, 1967, p. 167. As declarações de Pu Yi devem ser lidas com reservas, uma vez que ele escreveu suas memórias *após* um longo período de "reeducação" na China.

ticos até 1959, quando foi considerado "reabilitado", voltando então a gozar de seus direitos civis.

A coroação de Pu Yi, em março de 1934, foi presenciada por Pagu como a única jornalista latino-americana a cobrir o fato.

De Hsiking, em papel timbrado do Yamato Hotel, envia um bilhete a Raul Bopp:

> Exmo. sr. cônsul.
>
> Faço saber a S.S. que a imprensa brasileira foi "dignamente" representada nas cerimônias da coroação de S.M. Pu Yi. Desde a primeira farra realizada em campo de gelo onde S.M. sentou no trono ao ar livre. Depois de ser expulsa do Conselho Executivo a baioneta calada consegui os documentos exigidos (fotografias em todas as posições e outras credenciais escritas). Traje de rigor obrigatório às 7 horas da manhã não sendo permitida capa. A segunda cerimônia no palácio onde S. Excia., o primeiro ministro teve a honra de falar com o *Correio da Manhã*. Depois o baile oficial onde a imprensa brasileira teve champanhe e brinde e sua comadrinha abriu o baile com um chim grossão. No segundo dia a recepção na embaixada japonesa onde roubei cigarros e hoje o *chinese dinner party*. Amanhã dou o fora para Dairen cheia de apresentações. O Pu Yi é um suco e olhou de longe pra mim. Tou cotadíssima na polícia e nos Foreign Affairs.
>
> Te beijo
>
> Pagu
>
> Hsiking, 3-3-1934 [32]

Essa mesma cerimônia é retratada por Pu Yi em suas memórias:

> Em 1º de março de 1934, na Aldeia de Flor do Abricó, nos subúrbios de Chang-chun, num Altar no Céu de Argila, armado para a ocasião, vesti as roupas do dragão e cumpri o antigo ritual de anunciar ao céu minha ascensão ao trono. Depois, de retorno à cidade, vesti o uniforme de marechal e com ele fiquei durante a cerimônia de investidura.
>
> A cerimônia se realizou na mansão da Diligência pelo Povo. O piso do salão principal foi coberto com um tapete cor de púrpura, e a parede norte revestida de reposteiros de seda. Contra eles se pôs uma cadeira especial, feita para a ocasião, em cujo alto espaldar se entalhara o emblema imperial de orquídeas. Eu me postei à frente dela, flanqueado por la-

[32] Carta de Pagu a Bopp, 3 mar. 1934, *apud* CAMPOS, Augusto de. **Pagu**: vida-obra. 3. ed. São Paulo: Brasiliense, 1987, p. 327.

tos funcionários do Departamento de Intendência, meu principal ajudante militar, *attachés* japoneses da Casa Civil, e outros funcionários da corte. Os altos dignitários civis e militares, à frente dos quais estava o primeiro-ministro Cheng Hsiao-Hsu, postaram-se diante de mim e fizeram três profundas reverências. Respondi com uma meia reverência. Em seguida, Hishikari, o novo comandante do Exército de Kwantung e, cumulativamente, embaixador do Japão, apresentou suas credenciais e felicitações. Depois da cerimônia, os príncipes e nobres do clã Aisin-Gioro, que tinham vindo de Pequim quase que *au grand complet*, bem como alguns membros do antigo Departamento de Intendência da Cidade Proibida, executaram a antiga cerimônia Ching de se ajoelharem três vezes e fazerem nove *kowtows* diante de mim, sentado no trono.[33]

Se para um imperador, acostumado a grandes cerimônias, o espetáculo foi digno de ser contado em detalhes, imaginem o que não deve ter sido para Pagu, aos 23 anos, ser testemunha da coroação de um imperador. Tudo indica que ela estava ali como representante brasileira com as credenciais emitidas pelo Consulado do Brasil em Kobe. É de presumir quanto se sentia honrada desempenhando esse papel em uma corte oriental, com tão pouca idade. Não podia ser relevante, no clima exótico e nas circunstâncias, ela examinar as limitações do poder do monarca coroado sobre seu Estado controlado por uma potência externa em sua tática de expansão territorial. O próprio imperador só veio perceber essas limitações tempos depois.[34]

Ao saber que Pagu havia feito amizade com madame Takahashi, de nacionalidade francesa, mulher do diretor da South Manchuria Railway, Raul Bopp pede-lhe que consiga sementes de soja que seriam enviadas ao embaixador Alencastro Guimarães e introduzidas no Brasil. Assim, embora a história oficial desconheça ou ignore, o fato é que Pagu foi responsável pelas primeiras sementes de soja plantadas no Brasil.

Sobre esse episódio, conta Raul Bopp:

Depois de algumas semanas, me foram entregues, no consulado, 19 saquinhos de semente dessa leguminosa, que enviei na primeira oportuni-

[33] *Apud* KRAMER, 1967, p. 199.
[34] Ver KRAMER, 1967.

dade ao meu amigo embaixador Alencastro Guimarães, oficial de gabinete do ministro das Relações Exteriores, dr. Afranio de Melo Franco.[35]

Como se sabe, a Manchúria era uma rica província, cobiçada pelos seus depósitos de xisto petrolífero, pelo carvão e ferro, e pelo seu solo fértil, adaptado à cultura da soja e do trigo.

Após o denominado "incidente de Mukden", o governo chinês, sentindo-se prejudicado com a investida do Japão, apelou para a Liga das Nações, que nomeou uma comissão investigadora sob a chefia de *lord* Lytton, antigo vice-rei da Índia. A comissão demorou tanto a dar seu parecer que, quando finalmente concluiu seu relatório, os japoneses não só haviam consolidado seu poder na Manchúria, como haviam anexado outros territórios da China. Há pouca dúvida de que essa demora residia na falta de interesse da Inglaterra em entrar em confronto com o Japão. Receosa da Rússia e desconfiando da China, a diplomacia britânica cogitava em usar o Japão para equilibrar as forças de ambas. Qualquer ação punitiva contra o Japão teria como efeito previsível represálias contra os vastos interesses britânicos no Oriente.

O Japão havia lutado ao lado dos aliados contra a Alemanha na Primeira Guerra Mundial. Por causa disso, ganhou um lugar permanente na Liga das Nações, estabelecida pelo Tratado de Versalhes, em 1919. No entanto, no começo dos anos 1930, o Japão passou de um expansionismo pacífico, praticado pela diplomacia, para uma agressão armada contra a China; e de uma política democrática para um autoritarismo e uma violência política em escala sem igual.

Assim, o incidente na Manchúria representou um *turning point* para o Japão, que abandonou a política de cooperação com as potências e escolheu seguir seu próprio destino na Ásia.

A Liga das Nações votou 42 a 1 pela condenação do Japão. A delegação japonesa retirou-se da sala e da liga.[36]

[35] *Apud* CAMPOS, 1987, p. 327.
[36] PYE, Kenneth B. **The making of modern Japan**. Washington: Heath & Company, 1996.

O último ato do drama do estabelecimento de uma base japonesa no nordeste da China desenrolou-se em maio de 1933. Descobrindo que não poderia consolidar suas forças ao longo do lado norte da Grande Muralha, a não ser que eliminasse as tropas chinesas do lado sul, o Exército Kuantung invadiu a província de Hebei, atacando então os chineses com uma mistura de força, astúcia e guerra psicológica. Numa série de confrontos militares clássicos, as forças chinesas foram empurradas até o rio Bai. Por intermédio de uma agência especial instalada em Tianjin, os japoneses também subornaram generais da região e antigos "senhores da guerra" para que desertassem ou formassem organizações de governos rivais. Estimularam a resistência de líderes de sociedades secretas e de forças paramilitares. Colocando uma estação de rádio em frequências utilizadas pelos militares da China, deram ordens falsas para vários comandantes, provocando confusão nos planos de batalha. E, ao fazer voos rasantes sobre Pequim, aterrorizaram a população local, deixando-a com um sentimento de desamparo.

Desbaratados, desmoralizados e divididos, os exércitos chineses pediram paz no final de maio de 1933.[37]

Pagu, depois de mais uma estada em Kobe ao lado de Raul Bopp, concluiu que era chegada a hora de dar sequência à viagem. O Japão não lhe oferecia mais nada. Depois de ter visto os estragos que o expansionismo japonês fazia na China, e a perseguição que movia contra os comunistas, seu interesse no Japão havia chegado ao fim.

Partiria outra vez para a Manchúria, onde havia feito bons amigos e, possivelmente, conseguiria o visto para a União Soviética, no consulado soviético em Harbin. No Japão, naquele momento de intensa campanha anticomunista, tentar um visto para a União Soviética era, no mínimo, suspeito, para não dizer perigoso.

Em uma carta em papel timbrado do OSK Line, endereçada a Oswald de Andrade, o relato de mais uma aventura:

[37] SPENCER, Jonathan D. **Em busca da China moderna**. São Paulo: Companhia das Letras, 1995.

Estou no navio fantasma rumo a Dairen. Depois de mentir desgraçadamente a Bopp. Ele não me deixaria vir de nenhum jeito nesta barquinha de soldados.

[...] É uma aventura maravilhosa. Vou me afundar na Manchuria sem visto no passaporte.

Meus companheiros de viagem são soldados e os marinheiros. E vamos buscar cinzas na Manchuria. É o que ela exporta. Matéria-prima nipônica. Parto sem dinheiro. Mas estarei em comunicação com Bopp que me remeterá sempre toda minha correspondência para onde eu estiver.

Tá tudo certo. A vida é uma beleza e eu toco pra diante.

Tua

Pagu[38]

Outra vez na Manchúria, conheceu várias cidades do norte da China.

Dairen, nome dado a Dalian durante a ocupação japonesa, era o principal porto da Manchúria, localizado no oeste do mar Amarelo, no meio da península de Liaotung. Quando estava sob controle dos russos, teve forte desenvolvimento, uma vez que era o ponto final ao sul da South Manchuria Railway e, portanto, um porto livre na rota para Vladivostok (último porto soviético no Extremo Oriente). Agora, Dairen fazia parte de uma vasta área ocupada pelos japoneses.

De Dairen, Pagu foi para Pequim, Nanquim e Tientsin. O que viu foi a *pobreza absoluta.*

O país estava em guerra civil. Nacionalistas e comunistas perseguiam-se e hostilizavam-se. O processo revolucionário iniciara-se com a queda da monarquia em 1912 e o estabelecimento da República, dirigida pelo Guomindang de Sun Yat-Sen. Duas grandes forças marcavam a nova República: o Guomindang nacionalista de Chang Kai-Chek e o Partido Comunista Chinês, fundado em 1921 e liderado por Mao Tsé-Tung.

No último período imperial, a figura mais proeminente foi Sun Yat-Sen, que tentou organizar uma revolução contra a dinastia Qing, então no poder. Com o fracasso da tentativa, foi obrigado a fugir da China.

[38] Carta de Pagu a Oswald de Andrade, arquivo pessoal de Rudá de Andrade.

Havia muito descontentamento com a dinastia Qing, apesar das reformas institucionais que foram feitas. A derrota na primeira guerra sino-japonesa, em 1895, agravou esse quadro. Pelo Tratado de Shimonoseki, a China perdia o poder sobre a Coreia, convertida em protetorado japonês, e sobre a ilha de Taiwan (Formosa), que passava a ser território do Japão. O descontentamento aumentou o número de seguidores do movimento republicano de Sun Yat-Sen, que estava exilado no Japão.

Em 1º de janeiro de 1912, é proclamada a República da China, e Sun Yat-Sen assume o posto de presidente, embora a maior parte do Exército se mantenha fiel ao poder imperial de Pequim.

O período republicano chinês foi época de grandes convulsões políticas e sociais, marcadas pela autonomia virtual de amplas áreas da China, sob controle dos senhores de guerra, sujeitas a numerosos enfrentamentos bélicos.

Sob o impacto da Revolução Russa de 1917, a China viu explodir, em 1919, o "movimento de 4 de maio", anti-imperialista e antifeudal. Nesse movimento, o proletariado chinês começou a aparecer no cenário político do país e, com ele, a figura de Mao Tsé-Tung. Mao, juntamente com Li Ta-Chao e Chen Tu-Hsiu, seus colegas de universidade, veio a fundar, em 1921, o Partido Comunista Chinês. Os comunistas aliaram-se aos nacionalistas contra os governos militares do norte e do centro da China. Em 1924, Sun Yat-Sen passou a cooperar ativamente com o Partido Comunista Chinês, organizando as massas operárias e campesinas na expedição ao Norte.

Com o falecimento de Sun Yat-Sen em 1925, a facção mais conservadora do Guomindang, liderada por Chang Kai-Chek, deu um golpe de Estado contrarrevolucionário (1927), rompendo com os comunistas.

Assim começou a luta do Partido Comunista contra a dominação do Guomindang, numa guerra civil que duraria dez anos: em agosto de 1927, tropas do Guomindang entraram em Xangai, então sob o jugo dos senhores da guerra, inimigos tanto dos nacionalistas quanto dos comunistas. Após tomarem a cidade portuária, surgiram problemas de disputa pelo poder, e as duas facções – nacionalistas e comunistas –,

outrora aliadas, tornaram-se adversárias. Temendo o crescente poder do Partido Comunista e de seu líder Mao Tsé-Tung, o chefe do Guomindang, Chang Kai-Chek, desencadeou contra eles uma violenta campanha, em que vários comunistas foram mortos, no episódio que ficou conhecido como o "massacre de Xangai".

Mao Tsé-Tung e seus companheiros fugiram em direção às montanhas, em busca de um esconderijo, um lugar seguro onde ficassem livres das perseguições do Guomindang. O local escolhido estava situado nas montanhas, entre Hunan e Kiangsi. Dali, Mao começou a organizar a sua campanha de guerrilhas, depois de criar um soviete, fustigando sem cessar as tropas do governo de Pequim e tornando-se fonte permanente de preocupação e ameaça para Chang Kai-Chek, que declarou: "Os japoneses são uma enfermidade da pele, e os comunistas são uma doença do coração".

Do campo, Mao Tsé-Tung começa a organizar as bases de apoio revolucionário nas cidades. O campo como ponto de partida para o cerco das cidades era, até então, uma estratégia inédita no mundo. "O poder nasce da ponta de um fuzil", dizia Mao.

O Guomindang reagiu, mandando para as montanhas cerca de 500 mil soldados e o apoio de aviões, com o objetivo de expulsar o Exército Vermelho de Kiangsi. Mais uma vez, os revolucionários tiveram de bater em retirada. Assim começou a Longa Marcha.

Somente em 1937, com a invasão da China pelo Japão, o Guomindang e comunistas se uniriam contra o poder nipônico.

Assim, a China que Pagu visitou, no começo de 1934, estava dividida entre comunistas e nacionalistas.

Sobre sua estada em Pequim, Pagu escreveu:

> Qualquer descrição é inútil. Quem se tinha por revolucionária só poderia ver um terço da população chinesa vivendo nos juncos dos rios. Eu tenho pudor da realidade da China. É tudo tão miseravelmente absurdo, que eu nunca tive coragem ou ânimo para narrar o que encontrei ali. A mentira, a fábula grotesca me horroriza pelo ridículo e eu mesma penso que tudo que vi ali foi mentira.

As crianças e os ratos. O excremento e as feridas. O lixo de cadáveres recolhidos já desmanchados pelos carros de limpeza. Os chicotes matando, as torturas públicas no povo revoltado, ou no povo indiferente até ao terror.

[...] Não, eu não falarei da China. Nem do tempo que vivi em Pequim. Não me pergunte nunca o que vi ou senti ali, porque só direi que vi o lodo dourado do Yang-tsé.[39]

Em abril de 1934, Pagu se encontrava na Manchúria, lutando por um visto para entrar no território soviético. Em Harbin, como foi visto, havia um consulado da União Soviética.

A cidade de Harbin, situada no noroeste da China, à beira do rio Songhua, era considerada a meca política, econômica, científica e cultural daquela parte da China. Era conhecida como a Moscou do Oriente. Sua fundação se deu em 1898, com a construção da Chinese Eastern Railway pelos russos. As tropas japonesas haviam ocupado a cidade em 1932, mas a sua arquitetura, que incluía até uma catedral de Santa Sofia, era basicamente russa, o que tornava o lugar ideal para os exilados russos.

Em carta a Raul Bopp, Pagu explicita as dificuldades de conseguir o visto para a União Soviética:

Informações do consulado. O visto só pode ser conseguido por meio da Intourist em Harbin. É certo e disse ele facílimo. A Intourist tem organização para todos os hotéis até de três rublos. Pode-se ficar com o visto dela o tempo que se queira. Em certos dias, há excursões operárias de Estalingrado a Leningrado,[40] passando por Moscou. Qualquer pessoa pode aderir por preço reduzidíssimo a estes passeios. Expliquei que queria estudar e ficar bastante tempo. Me disse que neste caso devo procurar apartamento por mês. E até posso morar com outra pessoa no mesmo quarto.

[39] *Apud* FERRAZ, 2005, p. 144.
[40] Estalingrado, ou Stalingrado, atual Volvogrado, situada às margens do rio Volga, na Rússia. Leningrado, antiga São Petersburgo e capital do Império Russo, voltou a ter a antiga denominação em 1991.

> Aqui não há sucursal da Intourist. Apesar do consul ter me assegurado não sei se será tão fácil. Mas vou de qualquer forma seguir logo para Harbin.[41]

Após um mês de espera na Manchúria, o visto para a União Soviética é conseguido, e ela parte de Harbin, pela estrada de ferro Transiberiana, rumo a Moscou.

A Transiberiana é a maior ferrovia do mundo, com 9.288 quilômetros de extensão. Foi construída pelos russos para assegurar a unidade do Império Russo. Sua construção iniciou-se em 1891 e só foi finalizada em 1916. O desejo da Rússia[42] por um porto no Pacífico se realizou com a fundação de Vladivostok, em 1860. Como ficava no extremo leste do território russo, Vladivostok sofria de falta de comunicação. A ferrovia, ligando essa cidade ao centro do império, surge como forma de povoar e desenvolver economicamente a região. Assim, a construção da Transiberiana foi iniciada pelos seus dois pontos extremos, indo em direção ao meio. Isso mostra o claro desejo de assegurar que a região não continuasse isolada e passível de invasões.

A rota que Pagu pegou, ao partir de Harbin, era chamada de Transmanchuriana. Servia para os passageiros que partiam de Pequim e em Harbin, na Manchúria, unia-se à rota mestra. A partir de Harbin, a ferrovia passava por Chita, lago Baikal, Irkutsk, Krasnoyarsk, Omsk, Kirov, Moscou. Pelo menos oito dias eram necessários para chegar à capital russa. No entanto, Pagu desceu em Omsk, na Sibéria, onde ficou por uma semana, esperando o trem seguinte, hospedada em uma casa de camponeses.

Enquanto o trem ia deixando a China e adentrando o território russo, Pagu provavelmente se sentia cada vez mais segura por estar entrando *na terra dos homens livres e da sociedade sem classes*, pela qual tanto havia lutado. Pela janela do trem, via concretizado o sonho dos

41 Carta de Pagu a Raul Bopp, 24 abr. 1934, arquivo pessoal de Rudá de Andrade.
42 Após 30 de dezembro de 1922, a Rússia passa a ser uma das repúblicas (é verdade que a mais influente delas) da União das Repúblicas Socialistas Soviéticas (URSS), ou União Soviética, razão pela qual se dará preferência, neste livro, à ultima denominação quando se tratar do período stalinista. Entretanto, em algumas citações, a denominação *Rússia* está presente em lugar de *União Soviética*, uma vez que até a Guerra Fria era comum as pessoas se referirem à Rússia como sinônimo de União Soviética.

comunistas de todo o mundo. A triste lembrança que o partido brasileiro tinha deixado em seu coração se liquefazia agora, na expectativa de ter a companhia dos verdadeiros comunistas:

> Como fora arrebatada pelo ceticismo que amargurara minha militância no Brasil? Claro que não soubera compreender a evolução progressiva do movimento revolucionário. O partido brasileiro era uma criança, como poderia ele agir em adulto sem passar pelo engatinhamento e pelos titubeios da infantilidade? Eu era uma trouxinha de mentalidade burguesa me encolerizando no bate-cabeça da primeira barreira. E dizia isto quase em alta voz e ria louca, louca e feliz. A comoção às vezes doía, ao enxergar os vastos *campos de esporte* [grifo nosso] em toda a extensão da via férrea e as torres e chaminés que mergulhavam no antigo deserto de neve.[43]

O imaginário dos comunistas, assim como o de Pagu, via a União Soviética como o ideal de sociedade. Segundo Jorge Ferreira,

> [...] no início da década de 30, jornais comunistas, livros de divulgação e panfletos alardeavam o progresso material na União Soviética.
>
> [...] Na literatura do período, os textos ressaltavam particularmente os aspectos materiais da construção do socialismo na Rússia: surgimento, da noite para o dia, de centenas de cidades e usinas, trabalhos de urbanismo e construção civil, mecanização da indústria e obras suntuosas. Em cada realização, os autores citavam enormes cifras sobre o uso do aço, ferro, asfalto, concreto armado e vidro. Ainda prisioneiros da forte tradição provinda do século passado que associava o progresso social com a riqueza material, os visitantes brasileiros na União Soviética nos anos 30 identificavam socialismo com desenvolvimento econômico.[44]

Ainda segundo Ferreira, o progresso material da Rússia foi conseguido à custa de muito sofrimento humano.

O que Pagu via da janela de seu trem eram, na verdade, verdadeiros *campos de trabalhos forçados.*

A coletivização dos campos resultou em uma guerra civil do Estado contra a população rural. Cercados em suas aldeias por tropas armadas, os camponeses foram obrigados a abandonar suas terras e

[43] *Apud* FERRAZ, 2005, p. 146.
[44] FERREIRA, Jorge. **Prisioneiros do mito**: cultura e imaginário político dos comunistas no Brasil (1930-1956). Rio de Janeiro: Eduff, 2002, p. 197.

a fixar-se nas fazendas coletivas. No entanto, para aquela jovem cheia de esperanças, a União Soviética ainda era a do imaginário comunista: uma sociedade igualitária, justa, democrática e fraterna (a desilusão só viria alguns dias depois, em plena Praça Vermelha).

Passou Pagu pelo mesmo deslumbramento que outros comunistas ao chegarem à "terra prometida". Diz ela: "Moscou. Vi coisas feitas e coisas por fazer. Aceitava as empolgantes, desculpava o que não era certo e o retardado. Sentia o paroxismo do êxtase, que culminou com minha visita ao túmulo de Lênin".[45]

Outros comunistas, como Heitor Ferreira Lima, tiveram esse mesmo sentimento diante da estátua do líder da revolução:

> Minha emoção era fortíssima, sentindo alvoroço incontido por dentro, porque estava penetrando num mundo novo e realizando a maior aspiração alimentada até aí.
> [...] Em Moscou, ao visitar a praça Vermelha, ou seja, o centro do Centro do Mundo, vivi então momentos que nunca sonhara e jamais esquecerei, experimentando sensação perturbadora.[46]

Sentimento que também foi compartilhado com Maria Prestes, segunda mulher de Luís Carlos Prestes:

> Moscou era uma cidade que eu acreditava não existir na realidade. Minha infância e adolescência de militante do Partido Comunista foi cercada de lendas e mistérios a respeito da capital soviética. O Kremlin, a praça Vermelha, o Mausoléu de Lênin, o foguete de Yuri Gagarin eram símbolos tão sagrados que ao vê-los pessoalmente me senti num conto de fadas.[47]

No entanto, em poucos dias na capital russa, o encanto e o deslumbramento de Pagu foram dando lugar à desconfiança e decepção. Primeiro, pelo luxo das festas e dos hotéis que mais pareciam os de um país capitalista. Depois, pela pobreza estampada nos olhos das crianças esfomeadas, em profundo contraste com os rostos estampados nos cartazes de propaganda do regime:

[45] *Apud* FERRAZ, 2005, p. 147.
[46] *Apud* FERREIRA, 2002, p. 215.
[47] *Ibid.*, p. 215.

> Cheguei ao Metropol para jantar com Boris, um oficial do Exército Vermelho, a quem levava uma carta de recomendação. Surpreendeu-me o preparo luxuosíssimo da refeição. Depois o conhaque no terraço do grande salão de baile, onde dançavam em grande rigor de toaletes turistas estrangeiros e moscovitas. A impressão era a de estar num suntuoso palácio capitalista, onde os garçons enriquecem com as gorgetas. Boris dava-me todas as explicações. O Metropol era uma fonte de renda como qualquer outra, mas não explicou por que residia lá, dizendo apenas ser necessário.[48]

No mesmo dia, a realidade viria a comprovar o que sua intuição já predizia, mas que ela ainda não havia formalizado: os oficiais do Exército Vermelho viviam nababescamente, enquanto a população mendigava nas ruas por um pedaço de pão.

Passeando pela Praça Vermelha, a realidade lhe veio de encontro, na forma de uma criança:

> Era uma garotinha de uns 8 ou 9 anos em andrajos. Percebi que pedia esmola.
>
> [...] Os pés descalços pareciam mergulhar em qualquer coisa inexistente, porque lhe faltavam pedaços de dedos. Tremia de frio, mas não chorava com seus olhos enormes. Todas as conquistas da revolução paravam naquela mãozinha trêmula estendida para mim, para a comunista que queria, antes de tudo, a salvação de todas as crianças da Terra.
>
> [...] Então a revolução se fez para isto? Para que continuem a humilhação e a miséria das crianças?[49]

A decepção com o regime aparece também na declaração de João Falcão, a respeito de sua visita à União Soviética:

> O primeiro tabu a cair por terra foi o do "paraíso soviético": ele simplesmente não existia [...] Tanto quanto pude observar, a liberdade nesse país estava longe de corresponder à pregação comunista e à nossa formação política. Em várias oportunidades eu pude constatar, pessoalmente, essa falta de liberdade.[50]

[48] *Apud* FERRAZ, 2005, p. 148.
[49] *Ibid.*, p. 150.
[50] *Apud* FERREIRA, 2002, p. 216.

Em um cartão-postal enviado a Oswald, com uma foto de Lênin entre os delegados do II Congresso dos Mineiros Soviéticos, a decepção que Pagu não consegue esconder:

Meu bem
te mando este de Moscou
Isto aqui é jantar frio sem fantasia.
Tou besta.[51]

A União Soviética que Pagu encontrou era, de fato, bem diferente da que era divulgada entre os membros dos partidos comunistas dos outros países. Naquele ano de 1934, o sonho de uma sociedade em que todos eram iguais era apenas uma metáfora.

A realidade era outra. E Pagu o percebeu em seu primeiro contato com os oficiais da burocracia soviética, para quem tinha levado cartas de recomendação. A revolução que tanto inspirara os comunistas de todo o mundo havia se transformado em uma ditadura travestida de governo revolucionário.

No fim do século XIX, a Rússia era o maior Estado da Europa, com 150 milhões de habitantes. No entanto, esse vasto império estava pleno de desequilíbrios sociais, como a concentração de terras nas mãos de poucos proprietários. Uma massa de camponeses começava a abandonar o campo em direção às cidades, engrossando o proletariado urbano, que se opunha ao regime czarista, sustentáculo da nobreza agrária. Os opositores do regime czarista eram perseguidos por um eficiente aparelho de repressão policial. Milhares de pessoas foram enviadas para campos de trabalho forçado na Sibéria. O que se repetiria alguns anos depois, ainda sob o regime de Stálin.

Em 1916, uma combinação de fatores faz com que a população se revolte contra o regime czarista: a entrada do país na Primeira Guerra Mundial, a crise econômica, a grande desigualdade social, os pesados impostos e o alto índice de corrupção do governo. Inúmeras greves, como a dos operários em Petrogrado, que mobilizou cerca de 200 mil

[51] *Apud* CAMPOS, 1987, p. 328.

trabalhadores, começam a surgir no país. Nas faixas das manifestações de rua, o descontentamento: "Todo o poder aos sovietes de deputados, operários, soldados e camponeses".

As tropas do Exército, fatigadas pelas perdas na guerra, ao serem convocadas para esmagar as manifestações, acabam por aderir a elas.

Na Rússia do início do século XX, a oposição ao czar Nicolau II tinha duas correntes: a liberal-reformista, apoiada pela burguesia, e a revolucionária, com os sociais-democratas. Na corrente revolucionária, havia dois grupos: os *mencheviques*, que defendiam um grande partido de massa e alianças com a burguesia, e cujo líder, em princípio, era Leon Trótski; e os *bolcheviques*, que defendiam a ditadura do proletariado, exercida por um partido fortemente centralizado. Seu líder: Vladimir Ilyich Ulianov, mais conhecido como Lênin.

Sem a menor condição de governar, o czar Nicolau II é obrigado a renunciar em 15 de março de 1917. Depois de meses de disputas entre as diversas correntes, em 25 de outubro, os bolcheviques tomam o Palácio de Inverno do czar e o poder na Rússia.

Lênin torna-se o presidente do Conselho dos Comissários do Povo e Trótski, o ministro dos Negócios Estrangeiros. Outro militante, ainda sem muita projeção, assume o Ministério do Interior: Joseph Stálin.

Em 1921, a situação econômica do país estava pior do que antes e o poder dos bolcheviques, seriamente ameaçado. Reconhecendo a gravidade da situação, Lênin vê que é impossível construir o socialismo em um país que ainda não passou pelo capitalismo, e lança a Nova Política Econômica (NEP). Para aumentar a produção, foram tomadas medidas como a restauração da pequena e média propriedade na indústria alimentícia, no comércio e na agricultura. A terra continuaria a pertencer ao Estado e seria arrendada aos camponeses. Assim, mais uma vez, criou-se uma divisão de classes: os pequenos proprietários de antes tornaram-se os *kulaks* e enriqueceram ainda mais, enquanto os camponeses ficaram ainda mais pobres, sendo obrigados a ir para as cidades em busca de trabalho. Tal migração em massa agravou ainda mais o problema. No campo, por falta de lavradores; e nas cidades, pelo excesso deles. O país passou a viver uma situação no mínimo paradoxal: os serviços de utilidade pública eram estatizados, enquanto a eco-

nomia se sustentava com medidas capitalistas, pelo incentivo ao médio produtor rural e ao comércio urbano.

Com a morte de Lênin em 1924, dois dirigentes do Partido Comunista passaram a disputar o poder: Joseph Stálin e Leon Trótski. Nessa disputa, o primeiro leva vantagem, pois ocupa o posto de secretário-geral do partido. O primeiro era um estrategista militar. O segundo, um intelectual. O primeiro representava a revolução estabilizada, contida, que se traduziu sobretudo na política de "construção do socialismo num só país". O segundo pregava a expansão do socialismo para além dos limites da União Soviética, por meio da internacionalização da revolução proletária.

Como não concordasse com a política de Stálin, Trótski passa a fazer-lhe oposição aberta, acabando por ser expulso do partido em 1927 e do território soviético em 1929. Morreu no México em 1940, assassinado por um agente de Stálin.

Em 1929, Stálin lança o I Plano Quinquenal, que previa a rápida industrialização do país e a coletivização da terra. Criaram-se as fazendas coletivas (*kolkhoze*s) e as granjas estatais (*sofkozes*), esperando-se que a produtividade agrícola aumentasse, com o que se acumularia a riqueza necessária para a industrialização. Os camponeses reagiram, quebrando suas ferramentas e matando o gado.

A coletivização agrária se transformou numa catástrofe. Stálin reagiu, mobilizando o Exército a fim de deportar para os campos siberianos milhões de *kulaks*. Os que não foram para os campos de trabalho fugiram para as cidades, engrossando o contingente de mão de obra não especializada dentro das fábricas. A cidade não comportava tanta gente, e uma crise social de grandes proporções – nos transportes, na habitação e no emprego – foi a consequência dessa migração em massa.

A fome do terror entre 1932 e 1933, concentrada na Ucrânia e às margens do rio Volga, foi também resultado da coletivização forçada. Naquele ano de 1932, Stálin estabeleceu a cota de 45% para os grãos da Ucrânia. Isso significava que nenhum grão de uma fazenda poderia ser utilizado pelos camponeses enquanto a cota do governo não fosse atingida. Até mesmo as sementes eram

confiscadas sob supervisão das tropas do Exército e da polícia secreta. Qualquer pessoa que fosse pega com grãos era executada ou deportada.

Morreram em torno de 7 milhões de pessoas. A polícia secreta atribuiu a culpa por essa fome a elementos contrarrevolucionários.

Em 1934, ano em que Pagu chegou a Moscou, aconteceu o I Congresso dos Escritores Soviéticos, realizado entre 17 de agosto e 1º de setembro.

O congresso estipulou o realismo socialista como a arte oficial do Partido Comunista. Elaborada por Andrei Zdhanov, braço direito de Stálin, em parceria com o escritor Máximo Górki, a nova concepção de arte deveria ter um compromisso com a educação e a formação das massas para a construção do socialismo. Uma arte proletária, engajada politicamente, que tratasse dos temas nacionais, fosse acessível ao povo e, sobretudo, cuja mensagem constituísse um instrumento de propaganda do regime.

Em seu discurso de abertura do congresso, Zdhanov assim definiu a arte a serviço do partido:

> O camarada Stálin chama aos nossos escritores engenheiros de almas. O que é que isso significa? Que obrigações que isso nos impõe? Antes de mais nada, isso significa que devem conhecer a vida para representá-la fielmente nas nossas obras, não escolarmente, como um objeto morto, nem mesmo como uma realidade objetiva, mas representar a realidade em seu dinamismo revolucionário. Depois, em conformidade com o espírito do socialismo, devem combinar fidelidade e representação artística historicamente concreta como trabalho de modelação ideológica e educação dos trabalhadores. Este método de literatura e crítica literária é que constitui aquilo que chamamos método realista socialista.[52]

Com essas palavras, Zdhanov afirmava que o realismo socialista era a única forma de arte aprovada pelo partido. Na verdade, isso significava uma arte a serviço da política com a função de encobrir os sa-

[52] ZDHANOV, A. A. **Soviet litterature**: the richest in ideas, the most advanced litterature. *In*: SOVIET WRITERS CONGRESS, 1934, [Moscou]. Versão on-line, 2004. Disponível em: http://www.marxists.org/subject/art/lit_crit/sovietwritercongress/zdhanov.htm. Acesso em: 15 fev. 2008.

crifícios impostos à população pelo lançamento do I Plano Quinquenal, que, como se viu antes, foi um desastre social. O que se impunha era uma arte que não criticasse, que fosse apática e subserviente.

Em abril de 1930, como que profetizando a dura repressão cultural a que seriam submetidos os artistas soviéticos, o poeta Vladimir Maiakóvski suicidou-se com um tiro.

O poeta, que sempre se posicionara a favor da revolução, deixou claro o seu desapontamento com o stalinismo nestes versos do poema "A plenos pulmões":

> [...] Os versos para mim não deram rublos, nem mobílias de madeiras caras. Uma camisa lavada e clara, e basta – para mim é tudo.
> Ao comitê central do futuro ofuscante [...] apresento, em lugar do registro partidário, todos os cem tomos dos meus livros militantes.[53]

Inúmeros outros artistas foram vítimas do stalinismo. Poetas como Boris Pasternak sofreram os terríveis expurgos ou foram mandados aos campos de trabalho. O poeta Osip Mandelstam, também vítima de Stálin, ironizou: "Não há do que queixar-se. Este é o único país que respeita a poesia. Matam por ela".

Compositores como Prokofiev foram humilhados publicamente e suas músicas proibidas de serem executadas. O dramaturgo Meyerhold e Isaak Babel foram fuzilados em 1940. Babel, notável escritor, preferiu o silêncio: "Eu inventei um novo gênero. O gênero do silêncio". Mesmo assim, foi fuzilado.

Pagu diria mais tarde a respeito de sua estada na Rússia:

> O ideal ruiu, na Rússia, diante da infância miserável das sarjetas, os pés descalços e os olhos agudos de fome. Em Moscou, um hotel de luxo para os altos burocratas, os turistas do comunismo, para os estrangeiros ricos. Na rua, as crianças morrendo de fome: era o regime comunista.[54]

Assim ela narra sua partida de Moscou:

[53] MAIAKÓVSKI, Vladimir. A plenos pulmões. Tradução de Haroldo de Campos. *In*: CAMPOS, Augusto de; CAMPOS, Haroldo; SCHNAIDERMAN, Boris (orgs., trads.). **Poesia russa moderna**: nova antologia. 4. ed. São Paulo: Brasiliense, 1985, p. 215.
[54] GALVÃO, Patrícia. Verdade e liberdade (panfleto eleitoral). São Paulo, 1950. *In*: CAMPOS, 1987, p. 185.

> Eu tivera vertigens histéricas junto ao túmulo de Lênin, mas então só uma tristeza imensa, uma fadiga quase sem terror, como se o mundo estivesse se desfazendo sem que eu me apavorasse. Fiz o que pude. Fiz o que pude para acreditar nas justificativas que Boris me apresentava. "São vagabundos que não querem trabalhar e fazem sabotagem à construção do socialismo". Mas, como? Crianças vagabundas num país sovietizado?
>
> Deixei Moscou no desfile esportivo. O céu era um céu de aviões e lá adiante, na tribuna, no seio da juventude em desfile, o líder supremo da revolução. Stálin, nosso guia. O nosso chefe.[55]

Pagu parte rumo a Paris no dia 14 de setembro de 1934. Três meses depois, em dezembro de 1934, o assassinato de Sergei Kirov, líder do Partido Comunista em Leningrado e homem de confiança de Stálin, serviu de pretexto para que o ditador iniciasse os expurgos que assombraram o país e o mundo, conhecidos como Processos de Moscou (1936-1938). A autoria do assassinato foi atribuída a Leonid Nikolaiev. Segundo Amy Knight, autora de *Quem matou Kirov?*, Sergei Kirov era um grande orador e com carisma suficiente para ameaçar o poder de Stálin, além de ser muito popular em Leningrado.

A autora ressalta que sua morte possibilitou a consolidação e a manutenção do poder de Stálin. Sugere, ainda, que, devido a circunstâncias um tanto nebulosas desse assassinato, é possível ter havido uma conspiração. O fato é que nos Processos de Moscou, instalados após a morte de Kirov, toda a antiga direção bolchevique foi eliminada.

De Moscou para Paris, via Berlim.

> De Moscou, ela parte para a França, e na passagem do trem por Berlim (sua família materna é de ascendência alemã), ela pede aos esbirros da Gestapo que a vigiavam como "suspeita", porque vinha de Moscou, que a deixassem descer do trem durante a espera para pelo menos tomar um chope alemão. E, acompanhada pela Gestapo, ela experimenta o chope numa cervejaria próxima.[56]

[55] *Apud* FERRAZ, 2005, p. 150.
[56] FERRAZ, Geraldo. Patrícia Galvão: militante do ideal. A Tribuna, 16 dez. 1962. *In*: CAMPOS, 1987, p. 262.

Não é de estranhar que Pagu, com sua característica ousadia, tenha-se utilizado de seu sobrenome Rehder para convencer os policiais a saltar do trem. Descendente de alemães chegados ao Brasil em 1852, o nome em seu passaporte foi provavelmente o salvo-conduto para que, mesmo sendo considerada elemento suspeito por estar vindo de Moscou, não corresse o mesmo perigo que outros passageiros do trem. No entanto, esse foi um ato de muito risco, pois o cerco aos comunistas se fechava cada vez mais em toda a Alemanha nazista.

Tivessem os oficiais suspeitado dela, poderia ter sido presa para investigação, em uma época e lugar em que a investigação só obedecia a um critério: o critério do Reich. E, com certeza, seria contra ela. É possível que o que a salvasse fosse o sobrenome Rehder e os possíveis parentes que ela poderia contatar. Em setembro de 1934, porém, a arbitrariedade já era lei na Alemanha, e a Gestapo tinha plenos poderes de prender quem quer que fosse. Não, Pagu não deve ter imaginado o risco que corria.

Desde a ascensão de Adolph Hitler ao poder, em janeiro de 1933, como chanceler do Reich, a repressão a todos que lhe fossem adversários, ou que não lhe conviessem, era a regra. A partir de então, não havia instância policial ou estatal capaz de conter os abusos de poder e agressões das milícias paramilitares do Partido Nacional Socialista.

O incêndio do Reichstag (parlamento alemão), em 27 de fevereiro de 1933, foi a gota d'água que faltava para que se iniciasse a perseguição efetiva aos comunistas e socialistas. O parlamento estava em recesso desde o fim do ano anterior, e novas eleições estavam marcadas para o dia 5 de março. Naquela noite de 27 de fevereiro, o prédio do Reichstag ficou em chamas. Segundo a versão dos nazistas, o autor do crime era um pedreiro holandês, anarcocomunista, chamado Marinus van der Lubbe, que estava nos arredores do local. No entanto, alguns historiadores, entre eles o suíço Walther Hofer e o servo-croata Edouard Calic, apontam outra versão para o crime. Hofer e Calic demonstraram que Van der Lubbe, sozinho, jamais teria sido capaz de incendiar um prédio enorme como o Reichstag usando apenas quatro pequenos acendedores para fogareiros a carvão. O mais provável é que Van der Lubbe tenha sido dopado e arrastado a contragosto para dentro do edifício.

Segundo Hersch Fischler, os dois historiadores formularam a tese de que o fogo foi provocado por membros da polícia nazista (Schutzstaffel, ou SS), que teriam entrado no edifício por um túnel que ligava o palácio do presidente do Reichstag ao prédio incendiado.

O fato é que na manhã do dia seguinte, 28 de fevereiro de 1933, mais de 4 mil comunistas foram presos. Por causa do incêndio, o general Paul von Hindenburg (1847-1934), presidente da Alemanha, assinou um decreto de emergência, suspendendo os direitos civis e autorizando o Reich a restaurar a ordem pública, condenando à morte ou prendendo comunistas e sindicalistas.

O primeiro campo de concentração foi instalado na cidade de Dachau em março de 1933, para desmantelar as organizações sindicais comunistas e socialistas, prendendo seus líderes e militantes. A estrutura dos campos foi organizada em função dos detidos que ali estavam, e os guardas eram preparados para tratar os prisioneiros como "nocivos ao povo" (*Volksschadlinge*)[57] e, como tais, deveriam ser reeducados politicamente para ser convertidos em cidadãos do novo Reich. Aqueles que, aos olhos da SS, eram considerados incorrigíveis, ou haviam ocupado posições importantes nas organizações políticas proibidas, ou eram judeus, estavam condenados de antemão a ser torturados.[58]

Dachau seria, posteriormente, laboratório de experiências da SS, chefiado por Heinrich Himmler. Usado primeiramente para prender prisioneiros políticos, Dachau, a partir de 1935, receberia também homossexuais e testemunhas de Jeová. Três anos depois, prisioneiros judeus, principalmente do sul e do oeste da Alemanha, passaram a ser levados para lá. Segundo os livros de registros, 206 mil pessoas ali estiveram encarceradas durante o período da ditadura nazista. Em sua porta de entrada, a frase: "O trabalho liberta".

Hitler, com plenos poderes, suprime todos os partidos políticos, exceto o nazista; dissolve os sindicatos e cassa o direito de greve; fecha os jornais de oposição e estabelece censura à imprensa, e, apoiando-se

[57] "Praga pública" foi o significado mais representativo acolhido pelo Tribunal de Nuremberg.
[58] FIGUEIREDO, Emilio. Totalitarismo VI: la consagración del poder totalitario en la Alemania Nazi. **Analitica.com**, 7 set. 2003. Disponível em: http://www.analitica.com/totalitarismo/5676297.asp. Acesso em: 18 dez. 2007.

em organizações paramilitares, implanta o terror. A perseguição política e a ausência de liberdade de expressão levaram milhares de pessoas a abandonar o país. A emigração forçada de inúmeros intelectuais, artistas e cientistas representou uma perda irreparável para a vida cultural da Alemanha.

O escritor, poeta e dramaturgo Bertolt Brecht (1898-1956) fugiu do país no dia 28 de fevereiro de 1933, um dia depois do incêndio do Reichstag. Esse acontecimento foi, para ele, o prenúncio de que logo começaria a caça à esquerda e aos opositores do regime.

O visionário poeta estava absolutamente certo. Seu poema "Canção do pintor Hitler", ao lado de outros poemas publicados no mesmo ano, se lidos pelos nazistas, certamente seriam usados como provas irrefutáveis contra o autor:

> Hitler, o pintor de paredes
> Disse: caros amigos, deixem eu dar uma mão!
> E com um balde de tinta fresca
> Pintou como nova a casa alemã
> Nova a casa alemã
>
> Hitler, o pintor de paredes
> Disse: Fica pronta num instante!
> E os buracos, as falhas e as fendas
> Ele simplesmente tapou
> A merda inteira tapou.
>
> Ó Hitler pintor
> Por que não tentou ser pedreiro?
> Quando a chuva molha sua tinta
> Toda a imundície vem abaixo
> Sua casa de merda vem abaixo.
>
> Hitler, o pintor de paredes
> Nada estudou senão pintura
> E quando lhe deixaram dar uma mão
> Tudo o que fez foi um malogro
> E a Alemanha inteira ele logrou.[59]

59 BRECHT, Bertolt. Canção do pintor Hitler. *In*: **Brecht**: poemas 1913-1956. São Paulo: Brasiliense, 1990, p. 117.

No poema, Brecht refere-se à tentativa de Hitler de entrar para a Escola de Belas Artes de Viena, no ano de 1908, na qual não foi aceito. Tentaria a admissão de novo no ano seguinte, e igualmente seria recusado. Em sua biografia, *Mein Kampf* (*Minha luta*), Hitler diria que aqueles foram os anos mais tristes de sua vida. Tivesse sido aceito, muito provavelmente o destino da Alemanha e do mundo teria sido outro.

> Nos primeiros meses do domínio nacional-socialista
> Um trabalhador de uma pequena localidade na fronteira tcheca
> Foi condenado à prisão por distribuir panfletos comunistas
> Como um de seus cinco filhos havia já morrido de fome
> Não agradava ao juiz enviá-lo para a cadeia por muito tempo.
> Perguntou-lhe então se ele não estava talvez
> Apenas corrompido pela propaganda comunista.
> Não sei o que o senhor quer dizer, disse ele, mas meu filho
> Foi corrompido pela fome.[60]

Depois de tomar uma cerveja em Berlim, escoltada por policiais da Gestapo, Pagu segue para Paris, onde ficará até o segundo semestre de 1935.

Paris, 1934:

> A estada em Paris, seu ingresso nas fileiras do Partido Comunista com identificação falsa (Leonnie, uma francesa disfarçada atrás do *argot* que aprendera a duras penas), sua ligação com Aragon, por um lado, por outro, com os surrealistas André Breton, Paul Éluard, Benjamin Péret, na residência da mulher de Péret, a cantora brasileira Elsie Houston, Patrícia Galvão viveu alguns meses, numa casa da rue Lepic, que ainda existe, com René Crevel, cujo suicídio lhe deixaria a mais funda impressão, frequentando a Université Populaire em que seguiria cursos dos professores Marcel Prenant, Politzer, Paul Nizan, o grupo de "À la Lumière du Marxisme", que editava os livros da Éditions Sociales Internationales. Na Jeunesse Communiste, ela e um grupo de "não convencidos" protestam contra a proibição do partido de se cantar a *Internacional*, nas comemorações de 14 de julho (a ordem provinha da Rússia, de Stálin, que queria integrar o

[60] BRECHT, 1990, p. 129.

partido no Front Populaire e o queria nacionalista, adotando *A marselhesa*). Ela trabalhava então para os estúdios da Billancourt, como tradutora.[31]

A publicação do *Manifesto do surrealismo*, por André Breton (1896-1966), em outubro de 1924, marcou o nascimento do surrealismo. Propunha a exaltação dos sentimentos humanos e do instinto como ponto de partida para uma nova linguagem artística. A livre associação e a análise dos sonhos, bebidas na fonte freudiana, eram uma importante base do surrealismo, assim como o pensamento livre de censuras, o automatismo.

> Só com muita fé poderiam nos contestar o direito de empregar a palavra *surrealismo* no sentido muito particular em que o entendemos, pois está claro que antes de nós esta palavra não obteve êxito. Defino-a pois uma vez por todas.
>
> *Surrealismo*, s. m. Automatismo psíquico puro pelo qual se propõe exprimir, seja verbalmente, seja por escrito, seja de qualquer outra maneira, o funcionamento real do pensamento. Ditado do pensamento, na ausência de todo controle exercido pela razão, fora de toda preocupação estética ou moral.
>
> ENCICL. *Filos*. O surrealismo repousa sobre a crença na realidade superior de certas formas de associações desprezadas antes dele, na onipotência do sonho, no desempenho desinteressado do pensamento. Tende a demolir definitivamente todos os outros mecanismos psíquicos, e a se substituir a eles na resolução dos principais problemas da vida. Deram testemunho de *surrealismo absoluto* os srs. Aragon, Baron, Boiffard, Breton, Carrive, Crevel, Delteil, Desnos, Éluard, Gérard, Limbour, Malkine, Morise, Naville, Noll, Péret, Picon, Soupault, Vitrac.[62]

Anos depois, André Breton refletiria sobre aquele tempo:

> Os anos de 24 e 25, que são aqueles em que o surrealismo se formula e organiza, serão, sem dúvida, com os de 30 e 31, os que nos encontrarão mais activamente rebeldes a todo o conformismo e resolutamente mais insociáveis. O mundo onde vivemos parece-nos totalmente alienado; rejeitamos, de comum acordo, os princípios por que se rege. A esse

61 FERRAZ, 2005, p. 262.
62 BRETON, André. **Manifesto do surrealismo – 1924**. Disponível em: http://www.culturabrasil.pro.br/zip/breton.pdf, p. 12. Acesso em: 18 dez. 2007.

respeito, nem precisamos de nos consultar: cada recém-chegado vem ter conosco movido pela recusa exasperada destes princípios, pelo desgosto e a raiva para com tudo que o engendram. O maior rancor reservamo-lo aos conceitos a que se convencionou atribuir um valor sagrado: em primeiro lugar, a "família", a "pátria", a "religião", sem exceptuar o "trabalho" nem mesmo a "honra", no sentido mais difundido do termo. Tais bandeiras pareciam-nos encobrir mercadorias sórdidas: ainda tínhamos demasiado presentes no espírito os sacrifícios humanos que esses deuses haviam exigido e exigem ainda.[63]

Os surrealistas pregavam a destruição da sociedade em que viviam e a criação de uma sociedade nova, como bem expressa a famosa frase de Breton: "Transformar o mundo, disse Marx. Mudar a vida, disse Rimbaud: estas duas palavras de ordem são, para nós, uma só".

A aproximação dos surrealistas franceses com o comunismo se deu em 1925, quando eles aderiram às manifestações contra a participação da França na guerra pela emancipação do Marrocos. Nessa ocasião, o Partido Comunista Francês (PCF) se colocou ao lado dos marroquinos.

> É que se verificaram acontecimentos importantes entre os surrealistas, desde o início até ao verão de 1925: a guerra de Marrocos, que durava há já vários meses, provocou na primavera, entre os meios intelectuais e artísticos, profundas convulsões. Em junho, *Clarté* publica uma "Carta aberta aos intelectuais pacifistas, antigos combatentes, revoltados" no intuito de lhes perguntar: "Que pensais da guerra de Marrocos?" e, a 15 de julho, a revista aparece sob o título geral: "Contra a guerra de Marrocos. Contra o imperialismo francês"; em *hors-texte*, é publicado um apelo de Henri Barbusse "aos trabalhadores intelectuais. Sim ou não condenais a guerra?" Este apelo é assinado por numerosos intelectuais, escritores e artistas e pelo conjunto das redacções de *La Révolution Surréaliste*, da *Clarté* e da *Philosophies*. Apreciando um pouco mais tarde esta tomada de posição, Breton escreveu: "A actividade surrealista perante este facto brutal, revoltante, impensável (a guerra de Marrocos) vai ser levada a interrogar-se sobre os seus próprios recursos e a determinar-lhe os limites; vai forçar-nos a adoptar uma atitude precisa, exterior a si própria, para continuar a fazer face àquilo que excede esses limites".[64]

[63] BRETON, André. **Entrevistas**. Tradução de Ernesto Sampaio. Lisboa: Salamandra, 1975, p. 99.
[64] BONNET, Marguerite. **Trotsky e Breton**. Tradução de Elisa Teixeira Pinto, 1975. Disponível em: http://listserv.cddc.vt.edu/marxists/portugues/bonnet/1975/trotski-e-breton.htm. Acesso em: 1 dez. 2007.

A partir daí, esboça-se uma aproximação entre os comunistas da *Clarté* (a revista dos intelectuais comunistas) e os surrealistas; o signo dessa aproximação é o célebre manifesto *A revolução primeiro e sempre*. Elaborado em fins de julho de 1925 e editado em agosto com uma tiragem de 4 mil exemplares, o manifesto foi largamente difundido.

> Quando então nos viramos para o comunismo, ainda não havia demasiadas sombras no quadro, contudo, algumas nódoas começavam a aparecer, como o esmagamento dos marinheiros no Kronstadt ou a subutilização do testamento de Lenine. E também algumas inquietações de ordem mais fundamental: a revolução alemã tinha fracassado; em contradição flagrante com a doutrina, começava-se a impor o dogma do "socialismo num só país"; por certos sinais vindos da oposição, podia temer-se que a democracia já não reinasse no interior do partido.[65]

Em 1927, o que antes era uma simpatia se torna adesão. André Breton lidera uma virada dos surrealistas em direção ao Partido Comunista. Entretanto, a relação entre eles e o partido é permeada por uma crescente desconfiança de ambas as partes.

> Que os surrealistas pretenderam transformar o mundo é mais que sabido. Basta que pensemos o que foi a ação surrealista no domínio da arte deste século. Na poesia, na literatura, na pintura, no teatro, no cinema, o surrealismo sempre esteve a serviço da revolução. Podemos repetir o primeiro manifesto: "nunca o medo da loucura nos fará baixar a bandeira da imaginação". Tentava-se armar a imaginação poética ou como se afirmava, então, em maio de 68, colocar a imaginação no poder. Essa busca do homem total pelos surrealistas é que levou ao engajamento entre o surrealismo e a revolução, a crença que o socialismo era a utopia concreta e que só no socialismo o homem poderia realizar-se plenamente no século XX. É claro que a adesão apaixonada à revolução socialista criou problemas para o surrealismo, iniciando a primeira ruptura do grupo. É necessário ressaltar o caráter do grupo surrealista como um coletivo, superando os limites das vaidades individuais tão características à arte burguesa. Era como um coletivo que as suas ações se exprimiam, seja através dos manifestos ou exposições. Como não pensar aqui no "intelectual coletivo" gramsciano! A ação dos surrealistas na Associação dos Escritores e Artistas Revolucionários (Aear) foi das mais conflitantes. Os

[65] BRETON, 1975, p. 123.

surrealistas não apoiaram o pacto franco-soviético e ao mesmo tempo aproximaram-se da facção pró-Trótski, o que tornou o Congresso dos Escritores para a Defesa da Cultura, realizado em 1935, bastante tenso. A tensão entre comunistas e surrealistas acabou resultando no suicídio do poeta René Crevel. Assim como foram os surrealistas os primeiros a condenarem os crimes dos Processos de Moscou. Apesar das dissidências e das críticas ao PCF, os surrealistas nunca excluíram de seus planos o sonho da revolução socialista e a paixão pela utopia. Basta analisarmos a colaboração entre Breton e Trótski e o manifesto *Por uma arte revolucionária independente*, redigido pelos dois no México em 1938. Por isso em "Legítima defesa", Breton podia escrever "não há ninguém entre nós que não deseje a mudança do poder das mãos da burguesia para as mãos do proletariado".[66]

Em 1929, ano em que Trótski foi deportado da União Soviética,[67] Breton preocupa-se com o seu destino e, no *Segundo manifesto* (1930), afirma estar de acordo com as posições defendidas pelo autor de *Literatura e revolução* sobre os problemas da cultura e da arte proletárias.

Sobre o manifesto, revela Breton:

Não é, porém, de coração alegre que, no *Segundo manifesto*, ataco alguns daqueles com quem contei e fiz, durante mais ou menos tempo, caminho comum. Um dos piores reversos da actividade intelectual comprometida no plano coletivo é a necessidade de subordinar as considerações de simpatia humana à prossecução, a qualquer preço, dessa actividade. Para mim, o que está em jogo nesse momento é a necessidade imperiosa de reagir contra diversas ordens de desvios.

Um deles é a estagnação, tal como pode resultar da excessiva autocomplacência, outro o que conduz ao abstencionismo social e leva simultaneamente ao exclusivismo literário e artístico, outro ainda o que inclina ao abandono da reivindicação surrealista no que tem de específico e à passagem incondicional à atividade política.[68]

Depois da II Conferência Internacional dos Escritores Revolucionários, realizada em Kharkov, Ucrânia, em novembro de 1930, Louis

[66] LIMA, Carlos. Vanguarda e utopia: surrealismo e modernismo no Brasil. **Revista Poesia Sempre**, Rio de Janeiro, n. 9, março de 1998.
[67] Trótski foi primeiramente exilado, em janeiro de 1928, em Alma Ata, no território soviético.
[68] BRETON, 1975, p. 151.

Aragon rompe com Breton e os surrealistas. Da parte de Breton, ele acusava Aragon de ter aderido à linha oficial stalinista, em vez de tentar transformá-la.

Profundamente envolvido com o stalinismo, Aragon, na volta da União Soviética, publica o poema *Front rouge*, uma elegia à Revolução de 1917. Surpreendentemente, é acusado pelo PCF de incentivar a desobediência civil. *Em sua defesa*, Breton publica um panfleto intitulado *A miséria da poesia*, no qual se pronuncia contra o uso da poesia para fins judiciais e contra crime de opinião. Aragon, fortemente influenciado pela política stalinista, *desautoriza* publicamente a defesa dele feita por Breton, e a ruptura acontece.

> Essa viagem [a Karkhov], que iria provocar pesadas surpresas – e conseqüências – não era de nenhum modo iniciativa de Aragon, mas sim de Elsa Triolet, que ele acabava de conhecer e que o convidava a acompanhá-la.
>
> [...] Mas a verdade é que se Sadoul[69] não os tivesse acompanhado para se furtar às diligências policiais, tudo se teria passado de outra maneira. Foram as trocas de impressões entre Aragon e Sadoul isolados de nós – nas quais pesaria, no respeitante a Sadoul, o sentimento da situação crítica em que se colocava – que vão levá-los a tomar uma série de decisões cujos efeitos transbordarão para fora dos quadros do surrealismo e se farão sentir até hoje e provavelmente ainda no futuro.[70]

Em 1933, o conflito aumenta: Breton escreve uma crítica à União Soviética, em um manifesto chamado *Le surréalisme au service de la révolution*, e é expulso da Associação dos Escritores e Artistas Revolucionários (Aear), fundada em 1932 pelo Partido Comunista Francês.

Mesmo expulso da associação que idealizou e ajudou a fundar, Breton não rompe definitivamente com o PCF. Sua posição é de crítica, filiada, cada vez mais, às ideias de oposição de Leon Trótski. Em um telegrama endereçado ao Bureau Internacional de Literatura Revolucionária, em Moscou, ele declara:

69 Parece tratar-se de Georges Sadoul, que no futuro publicaria uma biografia de Aragon.
70 BRETON, *op.* cit., p. 165.

[...] os surrealistas comprometem-se, em caso de "agressão imperialista" contra a URSS a submeter-se às directivas da III Internacional. Mas qualquer que seja a preocupação de dar garantias ao nosso lado, vincando uma solidariedade absoluta, incondicional, à causa do proletariado, nem por isso a experiência surrealista deixa de prosseguir de maneira totalmente independente e pode mesmo dizer-se que atinge nesse momento o seu mais alto período, que nunca se cumpriu com tal brilho. Penso que de todas as publicações surrealistas, *Le surréalisme au service de la révolution*, cujos seis números abrangem três anos, de 1930 a 1933, é de longe a mais rica, equilibrada e bem construída e também a mais viva (de uma vida exaltante e perigosa).[71]

Segundo Rui Costa Pimenta:

O conflito que selou o rompimento dos surrealistas com o PC aconteceu em 1935, por ocasião do Congresso Internacional dos Escritores pela Defesa da Cultura,[72] organizado pela Associação dos Escritores e Artistas Revolucionários (Aear), da qual Breton se havia desligado.

Naquela ocasião, o escritor russo Ilya Ehrenburg escreveu um texto chamando os surrealistas de preguiçosos e pederastas. Casualmente, Breton encontra-se com o escritor em uma rua de Paris e dá-lhe uma série de bofetadas.

O PCF decidiu impedir a participação dos surrealistas no evento [grifo nosso], alegando falta de ética de Breton.

Somente um acontecimento trágico, o suicídio de René Crevel (1900-1935), intimidou os stalinistas, que acabaram permitindo que Paul Éluard lesse, no fim do encontro, em condições muito precárias, um discurso de Breton, onde este condenava o pacto Stálin-Laval e a política stalinista para a cultura e a arte.

Após o congresso, o grupo publicou um manifesto, redigido por Breton, condenando abertamente o cerceamento de acesso ao congresso e o retrocesso político e moral da URSS. O título do texto: *Du temps où les surréalistes avaient raison*, assinado por 25 pessoas. A partir daí, os surrealistas aderem ao trotskismo, participando ativamente da luta contra a política da Frente Popular, da defesa do líder exilado no México e

[71] BRETON, 1975, p. 170.
[72] Esse congresso ocorreu entre 21 e 25 de junho de 1935, em Paris, portanto quase cinco anos depois daquele de Karkhov. Para mais informações sobre o congresso, ver Sandra Teroni & Klein Wolfgang, *Pour la défense de la culture: les textes du Congrès International des Écrivains, Paris, juin, 1935* (Paris: Pu Dijon, 2005).

do projeto da Fédération Internationale pour un Art Révolutionnaire et Indépendante (Fiari).[73]

Sobre a proibição de sua presença no congresso e o suicídio de Crevel, que chocou o país na véspera, Breton afirma:

> Não é difícil imaginar quanto isso afetou alguns de nós: na véspera ou na antevéspera da abertura do congresso, o nosso amigo René Crevel matou-se, após exaustiva discussão com os organizadores, na esperança vã de movê-los a devolver-me a palavra. Perdemos nele um de nossos melhores amigos da primeira hora, ou quase, um daqueles cujas emoções e razões tinham sido verdadeiramente constitutivas do nosso estado de espírito comum, o autor de obras como *L'esprit contre la raison* e *Le clavecin de Diderot*, sem as quais teria faltado ao surrealismo uma das suas mais belas volutas. É bem certo que o gesto de desespero de Crevel só deve ter sido "sobredeterminado" pelo incidente, admitindo outras causas latentes desde há muito tempo. Nem por isso são mais difíceis de conjecturar as disposições em que nos encontrávamos quando da abertura do congresso.[74]

Foi esse o ambiente político e cultural que Pagu encontrou na sua chegada à França em 1934. Hóspede de Benjamin Péret (1899-1959) e Elsie Houston, ela não ficará alheia às críticas feitas pelos surrealistas ao stalinismo. A relação com o casal Péret-Houston vinha desde 1929, tempo da *Revista de Antropofagia*, em que foi colaboradora, assim como Péret, residente no Brasil de 1929 a 1931. Nesse ano, ele foi expulso do Brasil pela polícia getulista, por sua declarada simpatia – e militância – pelo grupo trotskista liderado por Mário Pedrosa, casado com a irmã de Elsie.

Recém-chegada da União Soviética, e certamente decepcionada, Pagu provavelmente encontrou em seus anfitriões um eco para todas as inquietações que estariam permeando sua mente. E não poderia haver mais inquietos anfitriões.

Péret era um dos "cinco" escritores surrealistas, ao lado de Paul Éluard, Louis Aragon, André Breton e Pierre Unik.

73 PIMENTA, Rui Costa. La independencia del arte para la revolución; la revolución para la liberación definitiva del arte, parte II. **En Defensa del Marxismo**, n. 16, março de 1997. Disponível em: http://www.po.org.ar/edm16/arte.htm. Acesso em: 17 fev. 2008.
74 BRETON, 1975, p. 178.

Quando Pagu chegou a Paris, o distanciamento entre eles e o Partido Comunista era irreversível. Do grupo, apenas Aragon manteve-se alinhado ao partido.

Entretanto, apesar de presenciar muito de perto a aproximação dos surrealistas com a oposição esquerdista de Trótski, e do seu próprio desapontamento com a realidade soviética, ela aderiu ao Partido Comunista Francês, sob o codinome de Leonnie Boucher. É possível que o clima de *união entre as esquerdas contra o fascismo* tenha despertado nela renovada fé.

O fato é que, mesmo convivendo com os surrealistas no tempo em que se hospedou com Péret, sua atenção estava voltada para a militância no Partido Comunista e o trabalho no Socorro Vermelho, conforme se pode depreender de uma carta enviada a seu pai, Thiers, em 1935:

> Dr. meu papá
>
> Que carta engraçada a sua meu velho, onde é que você foi arranjar tantos Deuses juntos. Eu sei bem que você me quer bem. E é gostoso a gente ler tuas coisas sem tristeza. O teu desespero ideológico não tem razão de ser. Eu sei bem como é difícil da gente chegar até lá e pode ser mesmo que eu não chegue a ver o triunfo integral da Internacional Comunista.
>
> [...] Aqui em Paris posso observar bem os passos enormes que fazemos em direção da ditadura proletária. Trabalhamos enormemente. Não posso absolutamente deixar a França, neste momento não me pertenço em absoluto. Temos o trabalho do Socorro Vermelho reorganizado, o seu próximo congresso, formação de comitês antifascistas e agora a minha responsabilidade maior fazendo parte da direção de uma célula de jovens. Ainda, os meus estudos na universidade. Se alguns companheiros se desviam, aí o partido não perderá nada a não ser o trabalho de expulsá-los como maus comunistas. São alguns casos individuais, coisa que se dá ainda hoje na Rússia (caso Zinoviev, etc.).
>
> Quanto ao Oswald e sua vida ele é completamente livre de vivê-la como entender e o Rudá quero vê-lo num ambiente operário, um trabalhador inimigo da burguesia corrupta, assassina e exploradora.
>
> O meu futuro será consagrado inteiramente à causa proletária.[75]

[75] Carta de Pagu a seu pai, em papel timbrado de The Criterion, 121, rue Saint Lazare, Paris VIII, 1935; arquivo pessoal de Rudá de Andrade.

A França já vivia o embrião da Frente Popular.

Depois da ameaça fascista da manifestação de fevereiro de 1934, o Partido Comunista inicia uma ação com o Partido Socialista no intuito de fazerem uma aliança para defender a liberdade operária e lutar pela disseminação das ligas antifascistas.

Em julho do mesmo ano, assinam um pacto de ação conjunta. No pacto, os pontos de luta em comum: dissolução do fascismo, defesa das liberdades democráticas, fim dos preparativos de guerra e a libertação dos antifascistas da Alemanha e da Áustria.

A orientação veio de Moscou. A ameaça nazista provocou uma mudança importante na orientação política da Internacional Comunista. Stálin abandonou a política de "classe contra classe", responsável pela desunião da esquerda, que facilitou a ascensão de Hitler.

O VII Congresso do Comintern, realizado em agosto de 1935, em Moscou, o que era uma proposta se tornou uma orientação. Georges Dimitrov convoca todos os partidos comunistas a lutarem pela formação de "uma ampla frente popular com as massas trabalhadoras", que, embora não alinhadas ao comunismo, possam unir-se a eles na luta contra o fascismo.

Pagu inscreveu-se em cursos da Université Ouvrière e foi aluna de Georges Politzer, Paul Nizan e Marcel Prénant, frequentando cursos de economia política, materialismo histórico, matemática, eletricidade teórica e prática, além de trabalhar como tradutora para os estúdios da Billancourt e como redatora do *L'Avant-garde*, de Paris.[76]

Entre 1929 e 1934, em Paris, um grupo de intelectuais se juntou para estudar e propagar o marxismo. O grupo era formado por Georges Politzer, Henri Lefebvre, Norbert Gutermann, Georges Friedmann, Paul Nizan, todos fortemente ligados ao PCF.

Politzer, reconhecido por todos como o mais brilhante dos marxistas, nasceu em 1903, na Romênia, e foi executado pelos nazistas em 1942. Seus cursos na Université Ouvrière, de Paris, foram publicados postu-

[76] CAMPOS, 1987.

mamente com o título de *Principes élementaires de philosophie*. Segundo um de seus alunos, Maurice le Goas, autor do prefácio da publicação:

> A Université Ouvrière foi fundada em 1932 por um pequeno grupo de professores para ensinar a ciência marxista aos trabalhadores manuais a fim de fazê-los compreender sua época e orientar sua ação, tanto na técnica como no terreno político-social.
>
> Desde o começo, Georges Politzer se encarregou de ensinar a filosofia marxista, o materialismo dialético. Seus cursos eram freqüentados por uma numerosa platéia, com pessoas de todas as idades e profissões, embora a maioria fosse de jovens operários.
>
> Nas aulas, Politzer suprimia de seu vocabulário todo jargão filosófico, todos os termos técnicos, que só os iniciados compreendem. Quando se via obrigado a servir-se de um termo raro, não deixava de explicá-lo com exemplos familiares.
>
> Sabia dar a seus cursos um caráter extremamente vivaz, fazendo com que o auditório participasse das discussões. Procedia assim: ao final de cada aula, fazia o que ele denominava perguntas de controle. Tinham o objetivo de resumir a aula e aplicar seu conteúdo a algum tema particular. Os alunos não eram obrigados a falar sobre o tema, mas eram muitos os que se dedicavam a ele e traziam um dever escrito na aula seguinte. Ele perguntava quem havia feito o dever.
>
> Levantava a mão e escolhia alguns alunos para ler seus textos e completá-los com explicações orais. Politzer criticava ou felicitava e provocava entre os alunos uma breve discussão. Isto durava em torno de meia hora e permitia aos que tivessem faltado à aula anterior preencher a lacuna e compreender o que havia sido ensinado antes. Também permitia ao professor comprovar em que medida havia sido compreendido. Começava, então, a lição do dia que durava em torno de uma hora. Depois, os alunos faziam perguntas sobre o que havia sido dito.[77]

Em carta a Oswald de Andrade, Pagu descreve com empolgação as manifestações da Frente Popular nas comemorações de 14 de julho, a data da festa nacional francesa:

[77] LE GOAS, Maurice. Prefacio. *In*: POLITZER, Georges. **Principios elementales de filosofia**. Disponível em: http://www.pceml.info/Biblioteca/db/Politzer%20Principios%20elementales%20de%20Filosofia.pdf, p. 1. Acesso em: 18 fev. 2008.

Dinho

Não posso deixar de te dizer o que foi o *meeting* monstro da frente única socialista-comunista realizado ontem. Marcado numa das grandes salas de Montparnasse a afluência foi tanta que fomos obrigados a desdobrar e dividir em comícios improvisados mas pertinhos um do outro. Assim os oradores inscritos podiam correr de um para outro para falar em todos.

Um deslumbramento esta demonstração de força proletária contra a guerra e o fascismo. Ultrapassou todas as esperanças. Estou simplesmente besta. Não podendo descrever o meu entusiasmo. A revolução ta aí meu bem. Que grande ódio contra os assassinos que vontade de revanche na massa atropelada e vibrante.

Apesar da calma dos dirigentes ninguém pôde conter o entusiasmo verdadeiramente revolucionário da onda de miséria cantando pelas ruas de Paris enervando a Rotonde a Coupole e fazendo chiliques no Café das Damas. E assaltamos o metrô, e seguimos até a Madeleine, até Montmartre aos gritos (no meio da mais armada guarnição fascista) de:

– Liberer Thaelmann![78]

– Soviet! Soviet!

Estou contente hoje e lá dentro da minha orelha e na minha cabeça e no meu corpo sinto ainda todas as irradiações da nossa Internacional.

E você camarada não me conta nada do Brasil? Não tenho a menor notícia pois ao consulado só vou quando me chamam para buscar correspondência assim mesmo não vejo o sr. cônsul. Te dei o meu endereço mas não me mande nada porque posso mudar. Mande tudo para o consulado.

Pagu[79]

A carta é prova cabal de que Pagu esteve presente ao desfile da frente antifascista em Paris – por "le pain, la paix, la liberté" –, realizado no dia da comemoração da Queda da Bastilha, em que marcharam juntos o Partido Comunista, o Socialista e o Partido Radical. Participaram ainda as centrais sindicais Confederação Geral do Trabalho (CGT) e Confederação Geral do Trabalho Unitária (CGTU).

Dias depois das manifestações de rua, em 17 de julho, mais uma carta a Oswald:

[78] Ernst Thaelmann foi preso em março de 1933, por se opor ao regime nazista. Foi executado em 18 de agosto de 1944.
[79] Carta de Pagu a Oswald de Andrade, 14 jul. 1935, arquivo pessoal de Rudá de Andrade.

Temos tido combates seguidos nas ruas. O 14 de julho foi um colosso. Depois do Bal Rouge, o desfile dos jovens comunistas pelos bailes burgueses. Atravessamos as ruas de Paris cantando a *Internacional* e a *Jeune garde* aplaudidos pela população, passando pela polícia num volume extraordinário de força.[80]

É possível que, entre o dia 14 e o dia 20 de julho, ela tenha sido agredida em confronto com a polícia ou com grupos fascistas. Numa carta a Oswald, datada de 20 de julho de 1935, a notícia de que estava ferida com gravidade:

Oswald

[...] Não tenho tido sorte com saúde. Além dos incidentes que tive – você deve saber por Jobim ou outros – paralisia da perna direita, arrebentamento de cu, etc. Este último está me amolando terrivelmente. Tive um deslocamento de coxa e o osso grande da bacia quase penetrou o fígado saído do lugar. Fui adiando a operação que agora não pode esperar mais. Se puder embarcar imediatamente talvez faça a intervenção aí mas os camaradas da clínica do SOI dizem que é uma coisa urgente. Infelizmente não pude mais trabalhar na usina e quarto pra pagar e não posso me subalimentar [...] Espero uma solução de viagem ainda alguns dias, porque não queria cortar a barriga sem ver a minha gente. Dou a você estes detalhes, mas espero que você não irá assustar dr. Thiers. Não diga nada.

Tenho certeza que tudo irá bem.

Vou fazer todo o possível e *démarches* para embarcar antes. Penso que poderei me arranjar num hospital daí.

Um grande beijo no nosso Dedequinho.

P.[81]

Não houve tempo para a cirurgia. Pagu foi presa como comunista estrangeira.

Somente escapou de ser mandada para a Itália ou Alemanha por intervenção oficiosa do embaixador do Brasil na França, Luís Martins de Sousa Dantas.[82] Ato humanitário, ou não, o que o embaixador

[80] Carta de Pagu a Oswald de Andrade, 17 jul. 1935, arquivo pessoal de Rudá de Andrade.
[81] Carta de Pagu a Oswald de Andrade, 20 jul. 1935, arquivo pessoal de Rudá de Andrade.
[82] Nos arquivos do Itamaraty, no Rio de Janeiro, consultados como fonte primária por esta autora, lendo um a um no original *todos* os seus ofícios, nos cadernos das Missões Diplomáticas Brasilei-

Sousa Dantas conseguiu foi o melhor para Pagu: sua deportação para o Brasil.

A caminho do Brasil, Pagu envia um bilhete ao pai, anunciando sua chegada:

Camarada meu pai

Não passe adiante. Estou na África.

Daqui a alguns dias você me beijará no Rio se você quiser. Chegarei no *Eubée* do Char Gems Réunis. Veja na companhia quando chega.

Meu *salut* comunista. Não diga a ninguém.

Pagu

Chegarei simplesmente sem um puto de tostão.[83]

ras, entre julho de 1935 e dezembro de 1935, ficou provado que nesse período crítico não se tratou oficialmente do caso de Patrícia Galvão.

[83] Carta de Pagu a seu pai, Thiers Galvão, 1935, arquivo pessoal de Rudá de Andrade.

Tarsila por Pagú

As gaiolas de Pagu

> Puseram um prego em meu ccração
> Para que eu não me mova.
>
> *Solange Sohl (Patrícia Galvão)*

PAGU FOI PRESA muitas, muitas vezes.

Em corpo e alma.

Por crimes dos códigos penais, ou crimes políticos.

Por infração à lei, ou por delito de consciência.

Preferiu a experiência à acomodação. A aventura à segurança. A rebeldia à aceitação. A diferença à adequação.

Fez da vida o seu palco, a sua tese, a sua obra.

Deixou muitas marcas. Quase todas, mais abstratas que reais; mais espirituais do que práticas. Marcas que transformaram vidas, que fizeram refletir e questionar. Nunca marcas sem dor, sem inquietação. Não marcas confortáveis. Sempre marcas intrigantes, desafiadoras. Nos outros e em si mesma.

O contato com Pagu nunca é leve. Ela suscita, questiona, sugere, desafia, provoca. "Decifra-me ou te devoro."

Mesmo que erre no final, sempre acerta *por princípio*. Era uma mulher de princípios. Mostrada muitas vezes – mais por percepção enviesada ou desinformação do que por preconceito – como irresponsável, egoísta, temerária e leviana, uma vez conhecida sem viés preesta-

belecido, o que surge é uma mulher ingênua, idealista, sedenta de amor, curiosa, corajosa, leal, e essencialmente triste.

Triste por depressão, uma patologia? Tantos infortúnios no amor, na militância política, na violação de expectativas? É uma hipótese de trabalho, mas não é a hipótese objeto deste livro. Não é o que resulta de todos os esforços, reunidos de tantas fontes, para explicar *as escolhas de Pagu*. E sua relação com a utopia.

Pagu era movida pela utopia. E, *em função dela, fazia suas escolhas* entre dois ou mais caminhos, *em plena consciência*, disposta a pagar o preço.

A consciência é a presença do transcendente, do divino, na gente... Pagu seguia as leis da sua consciência.

Assim como Antígona, de Sófocles, Pagu se rebela contra a lei dos homens e obedece às leis do amor e da consciência. Eis o ponto culminante:

> Creonte:
> – Fala, agora, por tua vez; mas fala sem demora! Sabias que, por uma proclamação, eu havia proibido o que fizeste?
>
> Antígona:
> – Sim, eu sabia! Por acaso poderia ignorar, se era uma coisa pública?
>
> Creonte:
> – E, apesar disso, tiveste a audácia de desobedecer a essa determinação?
>
> Antígona:
> – Sim, porque não foi Júpiter que a promulgou; e a Justiça, a deusa que habita com as divindades subterrâneas, jamais estabeleceu tal decreto entre os humanos; *nem eu creio que teu édito tenha força bastante para conferir a um mortal o poder de infringir as leis divinas, que nunca foram escritas, mas são irrevogáveis*; não existem a partir de ontem, ou de hoje; *são eternas, sim! e ninguém sabe desde quando vigoram!* Teus decretos, eu, que não temo o poder de homem algum, posso violar sem que por isso me venham a punir os deuses! Que vou morrer, eu bem sei, é inevitável; e morreria mesmo sem a tua proclamação. E, se morrer antes do meu tempo, isso será, para mim, uma vantagem, devo dizê-lo! Quem vive, como eu, no meio de tão lutuosas desgraças, que perde com a morte? Assim, a sorte que me reservas é um mal que não se deve levar em conta;

muito mais grave teria sido admitir que o filho de minha mãe jazesse sem sepultura; tudo o mais me é indiferente! Se te parece que cometi um ato de demência, talvez mais louco seja quem me acusa de loucura! [grifos nossos].[1]

Essa rebeldia a condena à morte. Antígona enterrou seu irmão Polinice, contrariando o édito real.

Pagu entregou-se ao amor, quebrando regras entre amigos e familiares. Atreveu-se a criticar os costumes da sociedade de sua época, tornando-se inimiga pública das elites burguesas. Desafiou os donos do poder político, antes e depois da Revolução de 1930, ao militar pelo Partido Comunista, sendo presa, vigiada, e novamente presa, vezes sem conta – em seu país e nos países por onde andou, no Oriente e no Ocidente. Violou as leis dos homens em tantas ocasiões, que foi espancada, traumatizaram-lhe órgãos internos, torturaram-na, maltrataram-na até deixar de ser Pagu.

Pior, contudo, foi o que lhe fez o seu partido. Primeiro, *a traição* de que foi vítima, logo após a morte do estivador Herculano em seu colo. Depois, as *humilhações morais abomináveis* a que foi sujeita, sob o pretexto de provar sua lealdade irrestrita; o abandono e a fome que padeceu, doente e sozinha, no Rio de Janeiro; e, doloroso demais, seu descarte como bagaço imprestável ("Vá embora!").

Antígona foi emparedada viva. Pagu, também, em sua última prisão nas gaiolas do Estado Novo, absolutamente rejeitada por seu partido.

Era Patrícia Rehder Galvão – somente, somente – aquela que saiu das mãos dos torturadores e da prisão em 1940. *Pagu já não existia.*

No entanto, uma conclusão que ela própria exigiria, para poupar piedade ou aura de martírio: Pagu não foi uma vítima.

Ela fez as suas escolhas. Uma a uma, cada vez que tinha de decidir.

Segundo seus próprios critérios, e não os de outrem.

[1] SÓFOCLES. **Antígone**. Disponível em: http://www.escolanacionaldeteatro.com.br/texto8.htm. Acesso em: 3 dez. 2007.

Poderia ter optado por seguir a carreira de escritora e jornalista em consonância com o meio em que vivia. Poderia ter optado pelo conformismo. Seria, certamente, celebrizada pelos amigos e familiares. Talento não lhe faltava. Mas não o fez. Optou pelo dissonante. Em vez de musa, tornou-se medusa. Pagu certamente sofria de uma tristeza intrínseca, de uma sensação de não lugar, de não pertencimento, de exclusão. De uma falta constante em seu coração, que a fazia buscar, cada vez mais longe, o que ela talvez nem soubesse... Quem padece dessa sensação busca o tempo todo, procura, incansavelmente. Nos outros, nos livros, na solidão. Essa inquietação constante, essa busca, essa obstinação foi o motor de sua vida.

Foi o que fez com que fosse admirada pelos artistas mais irreverentes de seu tempo. Essa falta a movia para lugares distantes. Reais e metafóricos.

Essa falta criava em torno de sua imagem uma nota de mistério. Será que alguém realmente conheceu Pagu? Seus pais, seus filhos, os homens que amou, sua irmã Sidéria, os companheiros do partido, mesmo aqueles que a torturaram física ou psicologicamente?

Geraldo Ferraz, em um artigo escrito no dia de sua morte, constata: "Não a amamos devidamente em nossa pequenez".[2]

Pagu retorna ao Brasil em fins de 1935. Pouco tempo depois, em 23 de janeiro de 1936, é presa em São Paulo junto com milhares de outras pessoas, em consequência da frustrada tentativa de tomar o poder pelos comunistas, no episódio conhecido como Insurreição Comunista.

Naqueles primeiros meses, trabalhou no jornal *A Plateia*, de São Paulo, e, mais uma vez, acreditou na revolução. Vinda da França, onde a experiência da Frente Popular dava todos os sinais de vitória, decidiu apostar na força da Aliança Nacional Libertadora (ANL), um grande

[2] FERRAZ, Geraldo. Patrícia Galvão: militante do ideal, A Tribuna, 16 dez. 1962. *In*: CAMPOS, Augusto de. **Pagu**: vida-obra. 3. ed. São Paulo: Brasiliense, 1987, p. 263. Embora escrito no dia da morte de Patrícia Galvão, Geraldo Ferraz só publicaria esse artigo quatro dias depois, porque, segundo ele, "o seu enterramento [...] nos inspirava a recordar em prece de lábios fechados, 'o resto é silêncio', trechos dessa vida que se findou" (*ibid*. p. 263).

arco de oposição a Vargas, como alternativa viável de transição para o socialismo.

Pagu novamente foi às ruas. Nada indica, porém, que ela soubesse dos planos dos comunistas para a insurreição, planejada em Moscou. Antes disso, Pagu militou *por sua própria utopia*.

A insurreição – precipitadamente realizada entre 23 e 27 de novembro de 1935 – acabou resultando num grande equívoco. E, em consequência, milhares de pessoas foram presas, e a arbitrariedade foi instituída pela polícia política do governo Vargas. Criou-se um tribunal (de exceção) de segurança nacional, que prendia, julgava e condenava a todos, com absoluta discricionariedade. Mais uma triste página na violação de direitos humanos no Brasil.

Foi presa no dia 23 de janeiro de 1936. De seu prontuário, constam as condições do flagrante:

> Muitíssimo conhecida pela policia de Ordem Social, por ser communista de longa data. Suas actividades tem sido sem conta. Muito viva, e com alguma cultura, appareceu no scenario extremista depois que conheceu o escritor Oswald de Andrade, com quem chegou a contrair núpcias, separando-se mais tarde. Fazia propaganda communista por todas as formas, quer doutrinando verbalmente, quer distribuindo boletins. Filiava e tinha parte saliente em todas as organisações extremistas que appareciam nesta capital. Aqui e em Santos, tentou várias vezes fazer comícios no que era impedida, tendo muitas vezes o tentado pela violencia. Em meados de 1935, embarcou para a Europa e chegou a estar na Rússia soviética.[3] Foi presa em flagrante, na noite de 23 de janeiro de 1936, quando fazia entrega de boletins communistas a indivíduos que, valendo-se da escuridão conseguiram escapar com parte do material subversivo.[4]

Condenada a cinco anos de prisão, cumpriu parte da pena em São Paulo e, solta, após fugir de um hospital, foi ao Rio de Janeiro para dirigir uma célula trotskista, onde foi presa novamente e recolhida à Casa de Detenção daquela cidade, sofrendo torturas da polícia e dos próprios companheiros do Partido Comunista.

[3] O relatório engana-se quanto à época da viagem de Pagu à União Soviética. Ela esteve lá em setembro de 1934. Em 1935, ela estava na França, onde ficou até ser presa e deportada para o Brasil.
[4] Cadernos do Departamento da Ordem Política e Social (Dops), 1936, Arquivo do Estado de São Paulo, p. 62.

No jornal *A Noite*, de 22 de abril de 1938, dia de sua prisão, seu nome foi manchete de primeira página: "Articulavam novo golpe comunista no Brasil! Presos vários agitadores vermelhos – entre os detidos, a escritora Pagu".

Em uma das manchetes do *Jornal do Brasil*, "Os eternos inimigos da ordem", do dia 23 de abril de 1938, mais uma página de vergonha para sua família: "Fundada uma 'ala trotzkista' sob a orientação de Patrícia Galvão, mais conhecida por Pagu. A polícia política localisou a célula e prendeu os seus componentes, apreendendo ainda grande cópia de material de propaganda".[5]

Registrada sob o número 1.056, na Casa de Detenção do Rio de Janeiro, entregue para ser internada no Hospital da Polícia Militar em maio de 1939, Pagu foi transferida para São Paulo em outubro do mesmo ano, ficando na Casa de Detenção de São Paulo até o dia 11 de julho de 1940, quando foi solta.

A mulher que sai da cadeia em 1940, aos 30 anos, para os braços de Geraldo Ferraz, com quem se casaria e teria mais um filho, é apenas uma sombra daquela que, dez anos antes, ingressou no Partido Comunista.

Dez anos de fugas e prisões; sonhos e cicatrizes. Dez anos de intensa militância política. Dez anos de incompreensão daqueles que mais amava. Abrir mão de um filho deve ser a decisão mais dura para uma mulher. Certamente, não foi sem dor e sem culpa que Pagu optou pela militância comunista.

Foi porque não podia ser diferente. Vocação a gente não questiona, aceita.

E ela atendeu o chamado da consciência, a lei maior.

Anos mais tarde, em seu manifesto *Verdade e liberdade*, Patrícia nos daria o comovente retrospecto desses dez anos:

> Agora, numa noite de julho de 1940, soltavam-me. Fiquei mais alguns meses além do que me condenara o Tribunal de Segurança. Eu não pres-

[5] OS ETERNOS inimigos da ordem. **Jornal do Brasil**, 23 abr. 1938, p.1.

tara homenagem ao interventor federal em visita à Casa de Detenção. Um Adhemar de Barros.

Antes daquela noite, há mais de dez anos, portanto, eu me desligara para sempre daquela gente. Expulsara finalmente da minha vida o Partido Comunista. Finalmente se acabara minha vida política.

Ao regressar àquela noite ao albergue paterno, não podia me recusar a olhar para trás. Outros dez anos se haviam passado desde a primeira prisão. Dos 20 aos 30 anos, eu tinha obedecido às ordens do partido. Assinara as declarações que me haviam entregue para assinar sem ler. Isto aconteceu pela primeira vez quando recolhi no chão o corpo agonizante do estivador negro Herculano de Sousa, quando enfrentei a cavalaria na praça da República, em Santos, quando fui presa como agitadora – levada para o Cárcere 3, a pior cadeia do continente.

Então, quando recuperei a liberdade, o partido me condenou: fizeram-me assinar um documento no qual se eximia o partido de toda a responsabilidade. Aquilo tudo, o conflito e o sangue derramado, fora obra de uma "provocadora", de uma "agitadora individual, sensacionalista e inexperiente".

Assinei. *Assinei de olhos fechados, surda ao desabamento que se processava dentro de mim*. Por que não? O partido "tinha razão".

De degrau em degrau desci a escada das degradações, porque o partido precisava de quem não tivesse um escrúpulo, de quem não tivesse personalidade, de quem não discutisse. De quem apenas *aceitasse*. Reduziram-me ao trapo que partiu um dia para longe, para o Pacífico, para o Japão e para a China, pois o partido se cansara de fazer de mim gato e sapato. Não podia mais me empregar em nada: estava "pintada" demais.

Mas, não haviam conseguido destruir a personalidade que transitoriamente submeteram. E o ideal ruiu, na Rússia, diante da infância miserável das sargetas, os pés descalços e os olhos agudos de fome. Em Moscou, um grande hotel de luxo para os altos burocratas, os turistas do comunismo, para os estrangeiros ricos. Na rua, as crianças mortas de fome: era o regime comunista.

De tal modo, quando um cartaz enorme clamou nas ruas de Paris que *Stalin tem razão*, eu sabia que *não*.

Ainda militei. Ainda esperei que a polícia me liquidasse. Ainda enfrentei as tropas de choque nas ruas de Paris – três meses de hospital. Ainda lutei: nenhuma bala me alcançava.

O embaixador Sousa Dantas excluiu-me de um conselho de guerra: estrangeira militando na França. Salvou-me, depois, de ser jogada na Ale-

manha ou na Itália – da mesma sorte de Olga Benario, e tudo por iniciativa própria. Conseguiu, ainda, comutar-me qualquer condenação por um repatriamento.

Em 1935, procurei uma revolução que o partido preparava e não achei revolução nenhuma. Nos pontos, nas esquinas, nenhuma voz, nenhum gesto. Apenas o fiasco.

Mais uma vez, o fiasco. No Rio, a quartelada da praia Vermelha dando razão ao ditador travestido de presidente constitucional. E todos nós para a cadeia.

Harry Berger sofreu muito: sofreu talvez mais do que todos. *Mas, felizmente, enlouqueceu*. Acabou o tormento. Anestesiou-se.

Outros se mataram. Outros foram mortos. Também passei por essa prova. Também tentaram me esganar em muito boas condições.

Agora, saio de um túnel.

Tenho várias cicatrizes, mas *estou viva*.[6]

6 GALVÃO, Patrícia. Verdade e liberdade (panfleto eleitoral). São Paulo, 1950. *In*: CAMPOS, 1987, p. 185.

Conclusão

> Patrícia Galvão detestava ser chamada de Pagu. Pelo menos foi o que me disse várias vezes no final de sua vida. Pagu era o rótulo que parecia designar, segundo ela, uma pessoa que já não existia. Alguém que morrera há muito tempo, vítima do esmagamento de seus entusiasmos juvenis por engrenagens implacáveis.
>
> *Geraldo Galvão Ferraz*

A CONCLUSÃO a que se chega, com este estudo, é que Pagu foi padecendo aos poucos nas diversas prisões por onde passou, sofrendo torturas físicas e psicológicas. Das polícias políticas e do seu partido. Paradoxalmente, morreu *enquanto Pagu*, ao receber *como um atestado de óbito* seu alvará de soltura, na saída da última prisão em 1940. Sozinha, sem sua utopia.

A vida que ela deu de graça por uma causa definhou aos poucos, junto com as crenças, antes inabaláveis, associadas àquela causa.

Depois que saiu da cadeia, Patrícia Galvão tentou matar-se duas vezes.

Uma, em 1949, com um tiro na cabeça. A outra, em Paris, pouco depois de constatar que o câncer que tinha no pulmão se havia espalhado para outras partes do corpo, e era irreversível. Tentou matar-se em um quarto de hotel, com um tiro no peito.

Mais uma vez, não conseguiu.

Os fios do destino: Patrícia Galvão morreu em Santos, ao lado da família, em 12 de dezembro de 1962. Santos do desembarque dos

Rehder há 110 anos, Santos do estivador Herculano morrendo em seu colo, Santos de sua primeira prisão, Santos de seus amores, Santos e o mar querido.

Sua última frase em vida foi: "Desabotoa-me esta gola!".

Termina-se, em memória da guerreira, como se começou, com Walter Benjamin: "O dom de despertar no passado as centelhas da esperança é privilégio exclusivo do historiador convencido de que também os mortos não estarão em segurança se o inimigo vencer. E esse inimigo não tem cessado de vencer".[1]

[1] *Apud* LÖWY, Michael. **Walter Benjamin**: aviso de incêndio. São Paulo: Boitempo, 2005, p. 65.

Referências bibliográficas

Bibliografia geral

ALBUQUERQUE, Roberto Cavalcanti de; VILAÇA, Marcos Vinicius. **Coronel, coronéis**: apogeu e declínio do coronelismo no Nordeste. 4. ed. Rio de Janeiro: Bertrand Brasil, 2000.

AMARAL, Aracy (org.). **Correspondência de Mário de Andrade e Tarsila do Amaral**. São Paulo: Edusp, 2001.

ANDRADE, Mário de. **Poesias completas**. São Paulo: Martins, 1955.

ANDRADE, Oswald de. **Serafim Ponte Grande**. Rio de Janeiro: Civilização Brasileira, 1971.

ANDRADE, Oswald de. **Os condenados**. Rio de Janeiro: Civilização Brasileira, 1978.

ANDRADE, Oswald de. **Os dentes do dragão**. Rio de Janeiro: Globo, 1990.

ANDRADE, Oswald de. **Memórias sentimentais de João Miramar**. São Paulo: Globo, 1994.

ARENDT, Hannah. **Homens em tempos sombrios**. São Paulo: Companhia das Letras, 1999.

BANDEIRA, Luiz Alberto Moniz. **O ano vermelho**: a Revolução Russa e seus reflexos no Brasil. São Paulo: Brasiliense, 1980.

BARATA, Agildo. **Vida de um revolucionário**: memórias. Rio de Janeiro: Melso, 1962.

BARCKHAUSEN-CANALE, Christiane. **No rastro de Tina Modotti**. Tradução de Cláudia Cavalcanti. São Paulo: Alfa-Omega, 1989.

BASBAUM, Leôncio. **Uma vida em seis tempos**. São Paulo: Alfa-Omega, 1976.

BASBAUM, Leôncio. **História sincera da República**. São Paulo: Alfa-Omega, 1976.

BEHR, Edward. **Hiroíto**: por trás da lenda. São Paulo: Globo, 1989.

BENJAMIN, Walter. **Diários de Moscou**. São Paulo: Companhia das Letras, 1989.

BENJAMIN, Walter. **Magia e técnica, arte e política**: ensaios sobre literatura e história da cultura. Vol. 1. São Paulo: Brasiliense, 1994.

BENJAMIN, Walter. Sobre o conceito de história. *In*: LÖWY, Michael (org.). **Walter Benjamin**: aviso de incêndio. São Paulo: Boitempo, 2005.

BESSE, Susan. **Modernizando a desigualdade**: reestruturação da ideologia de gênero no Brasil, 1914-1940. São Paulo: Edusp, 2002.

BEZERRA, Gregório. **Memórias**. Vol. 1-2. Rio de Janeiro: Civilização Brasileira, 1979.

BOAVENTURA, Maria Eugênia. **O salão e a selva**: uma biografia ilustrada de Oswald de Andrade. Campinas: Editora da Unicamp, 1995.

BONNET, Marguerite. Trotsky e Breton, 1975. Apêndice. *In*: TRÓTSKI, Leon. **Lénine, seguido de um texto de André Breton**. Tradução de Elisa Teixeira Pinto. Lisboa: &etc, 1976. Disponível em http://listserv.cddc.vt.edu/marxists/portugues/bonnet/1975/trotski-e-breton.htm. Acesso em: 1 dez. 2007.

BOSI, Ecléa. **Simone Weil**. São Paulo: Brasiliense, 1983.

BOSI, Ecléa (org.). **Simone Weil**: a condição operária e outros estudos sobre a opressão. Rio de Janeiro: Paz e Terra, 1996.

BOURDIEU, Pierre. A ilusão biográfica. *In*: FERREIRA, M.; AMADO, J. (orgs.). **Usos e abusos da história oral**. Rio de Janeiro: Editora da FGV, 1996.

BOWRING, Richard; KARNACK, Peter (orgs.). **The Cambridge encyclopedia of Japan**. Cambridge: University of Cambridge Press, 1993.

BRANDÃO, Gildo Marçal. **A esquerda positiva**. São Paulo: Hucitec, 1997.

BRECHT, Bertolt. **Poemas 1913-1956**. São Paulo: Brasiliense, 1990.

BRETON, André. **Entrevistas**. Tradução de Ernesto Coelho. Lisboa: Salamandra, 1975.

BRETON, André; TRÓTSKI, Leon. **Por uma arte revolucionária independente**. São Paulo: Paz e Terra/Cemap, 1985.

BRITO, Mario da Silva. **As metamorfoses de Oswald de Andrade**. São Paulo: Imprensa Oficial, 1972.

BURKE, Peter (org.). **A escrita da história**. São Paulo: Edunesp, 1992.

CAMARGOS, Márcia. **Semana de 22**: entre vaias e aplausos. São Paulo: Boitempo, 2002.

CANCELLI, Elizabeth. Ação e repressão policial num circuito integrado internacionalmente. *In*: PANDOLFI, Dulce C. (org.). **Repensando o Estado Novo**. Campinas: Unicamp, 1991.

CANCELLI, Elizabeth. **O mundo da violência**: a polícia na era Vargas. Brasília: Editora da UnB, 1994.

CAPELATO, M. Helena. Propaganda política e controle dos meios de comunicação. *In*: PANDOLFI, Dulce C. (org.). **Repensando o Estado Novo**. Campinas: Unicamp, 1991.

CARONE, Edgar. **A República Nova**. São Paulo: Difel, 1974.

CARONE, Edgar. **Revoluções do Brasil contemporâneo (1922-1938)**. São Paulo: Ática, 1989.

CARONE, Edgar. **Brasil**: anos de crise 1930-1945. São Paulo: Ática, 1991.

CARONE, Eduardo. **O PCB**. São Paulo: Difel, 1982.

CARVALHO, Apolônio. **Vale a pena sonhar**. Rio de Janeiro: Rocco, 1997.

CARVALHO, J. Murilo. Vargas e os militares. *In*: PANDOLFI, Dulce C. (org.). **Repensando o Estado Novo**. Campinas: Unicamp, 1991.

CHILCOTE, Ronald. **Partido Comunista Brasileiro**: conflito e integração 1922-1972. Rio de Janeiro: Graal, 1982.

DAVIS, Natalie Z. **Nas margens**: três mulheres do século XVII. São Paulo: Companhia das Letras, 1997.

DEAN, Warren. **A industrialização de São Paulo**. São Paulo: Difel, 1971.

DE DECCA, Edgard. **1930**: o silêncio dos vencidos: memória, história e revolução. São Paulo: Brasiliense, 1994.

DE DECCA, M. Auxiliadora G. **A vida fora das fábricas**: cotidiano operário em São Paulo (1920-1934). Rio de Janeiro: Paz e Terra, 1987.

DE PAULA, Jeziel. **1932**: imagens construindo a história. São Paulo: Unimep, 1999.

DIAS, Eduardo. **Um imigrante e a revolução**. São Paulo: Brasiliense, 1983.

DULLES, John W. F. **Comunismo no Brasil**. Nova Fronteira: Rio de Janeiro, 1985.

DUTRA, Eliana. **O ardil totalitário**. Rio de Janeiro/Belo Horizonte: Editora da UFRJ/Editora da UFMG, 1997.

ELIAS, Norbert. **Mozart**: sociologia de um gênio. Rio de Janeiro: Jorge Zahar, 1994.

ETTINGER, Elzbieta. **Rosa Luxemburgo**. Rio de Janeiro: Jorge Zahar, 1989.

FALCÃO, João. **Giocondo Dias**: a vida de um revolucionário. Rio de Janeiro: Agir, 1993.

FAUSTO, Boris. **A revolução de 1930**. São Paulo: Brasiliense, 1976.

FAUSTO, Boris (org.). **História geral da civilização brasileira**. Tomo III: o Brasil republicano: sociedade e política (1930-1964). São Paulo: Difel, 1981.

FAUSTO, Boris. **História do Brasil**. São Paulo: Edusp, 2000.

FAUSTO, Boris. **História concisa do Brasil**. São Paulo: Imprensa Oficial/Edusp, 2001.

FEIJÓ, Martin Cezar. **O revolucionário cordial**: Astrogildo Pereira e as origens de uma política cultural. São Paulo: Boitempo, 2001.

FERRAZ, Geraldo. **Depois de tudo**. Rio de Janeiro: Paz e Terra, 1983.

FERREIRA, Elizabeth. **Mulheres**: militância e memória. São Paulo: Editora da FGV, 1996.

FERREIRA, Jorge. **Trabalhadores do Brasil**: o imaginário popular. Rio de Janeiro: Editora da FGV, 1997.

FERREIRA, Jorge. URSS: mito, utopia e história. *In*: **Tempo** – Revista do Departamento de História da UFF, 3 (5), 1998.

FERREIRA, Jorge. **Prisioneiros do mito**: cultura e imaginário político dos comunistas no Brasil (1930-1956). Rio de Janeiro/Niterói: Mauad/Eduff, 2002.

FERREIRA, Jorge (org.). **O populismo e sua história**. Rio de Janeiro: Civilização Brasileira, 2001.

FERREIRA, Jorge; NEVES, Lucília de A. (orgs.). **O Brasil republicano**. Vol. 2. Rio de Janeiro: Civilização Brasileira, 2003.

FIGUEIREDO, Emilio. Totalitarismo VI: la consagración del poder totalitario en la Alemania Nazi. *In*: **Analitica.com**, 7 set. 2003. Disponível em: http://www.analitica.com/totalitarismo/5676297.asp. Acesso em: 18 dez. 2007.

FISCHLER, Hersch. O estopim da escalada nazista. Tradução de Luciano Loprete. *In*: **História Viva**, n. 16, fev. 2005.

FONSECA, Maria Augusta. **Oswald de Andrade**. São Paulo: Art, 1990.

GAGNEBIN, Jeanne-Marie. **História e narração em Walter Benjamin**. São Paulo: Perspectiva, 1994.

GIFFORD, Sydney. **Japan among the powers 1890-1990**. New Haven: Yale University Press, 1994.

GINZBURG, Carlo. **Relações de força**. São Paulo: Companhia das Letras, 2002.

GOMES, Ângela M. de Castro. O populismo e as ciências sociais no Brasil: notas sobre a trajetória de um conceito. *In*: **Tempo** – Revista do Departamento de História da UFF, 1(2), 1996.

GOMES, Ângela M. de Castro. A construção do homem novo. *In*: OLIVEIRA, Lucia; VELLOSO, Mônica; GOMES, Ângela M. C. (orgs.). **Estado Novo**: ideologia e poder. Rio de Janeiro: Zahar, 1982.

GOMES, Ângela M. de Castro (org.). **Velhos militantes**. Rio de Janeiro: Jorge Zahar, 1988.

GOULART, Silvana. **Sob a verdade oficial**: ideologia, propaganda e censura no Estado Novo. São Paulo: Marco Zero, 1990.

GRANATO, Fernando. **O negro da chibata**. Rio de Janeiro: Objetiva, 2000.

HALL, J. Whitney. **Japan**: from Prehistory to Modern Times. Ann Arbor: Center for Japanese Studies/University of Michigan, 1991.

HELENA, Lúcia. **Modernismo brasileiro e vanguarda**. São Paulo: Ática, 2003.

HOBSBAWN, Eric J. **Revolucionários**. São Paulo: Paz e Terra, 2003.

HUGGINS, Martha K. **Polícia e política**: relações Estados Unidos/América Latina. São Paulo: Cortez, 1998.

HUNT, Lynn. **A nova história cultural**. São Paulo: Martins Fontes, 2001.

JOFFILY, José. **Harry Berger**. Rio de Janeiro/Curitiba: Paz e Terra/Editora da Universidade Federal do Paraná, 1987.

KOIFMAN, Fábio. **Quixote nas trevas**: o embaixador Sousa Dantas e os refugiados do nazismo. Rio de Janeiro: Record, 2002.

KRAMER, Paul (org.). **Autobiografia de Pu Yi**: o último imperador da China. Rio de Janeiro: Civilização Brasileira, 1967.

LE GOAS, Maurice. Prefacio. *In*: POLITZER, Georges. **Principios elementales de filosofia**. Disponível em: http://www.pceml.info/Biblioteca/db/Politzer%20Principios%20elementales%20de%20Filosofia.pdf. Acesso em: 18 fev. 2008.

LESCOT, Patrick. **O império vermelho**. Rio de Janeiro: Objetiva, 2000.

LEVI, Giovanni. Sobre micro-história. *In*: BURKE, Peter (org.). **A escrita da história**: novas perspectivas. São Paulo: Edunesp, 1992.

LEVI, Giovanni. Usos da biografia. *In*: FERREIRA, M.; AMADO, J. (orgs.). **Usos e abusos da história oral**. Rio de Janeiro: Editora da FGV, 1996.

LEVINE, Robert M. **O regime de Vargas**: 1934-1938: os anos críticos. Rio de Janeiro: Nova Fronteira, 1980.

LEVINE, Robert M. **Pai dos pobres?** O Brasil e a era Vargas. São Paulo: Companhia das Letras, 2001.

LIMA, Heitor Ferreira. **Caminhos percorridos**. São Paulo: Brasiliense, 1982.

LOPES, José Sergio (coord.). **Cultura e identidade operária**. Rio de Janeiro: Editora da UFRJ, 1987.

LÖWY, Michael. **Walter Benjamin**: aviso de incêndio. São Paulo: Boitempo, 2005.

MAFFEI, Eduardo. **A morte do sapateiro**. São Paulo: Brasiliense, 1982.

MARIANI, Bethânia. **O PCB e a imprensa**: os comunistas no imaginário dos jornais, 1922-1989. Rio de Janeiro/Campinas: Revan/Editora da Unicamp, 1998.

MARQUES NETO, José Castilho. **Solidão revolucionária**: Mário Pedrosa e as origens do trotskismo no Brasil. São Paulo: Paz e Terra, 1993.

MASON, R. H. P.; CAIGER, J. G. **A history of Japan**. Rutland: Charles E. Tuttle, 1997.

MAZZEO, Antonio Carlos. **Sinfonia inacabada**. São Paulo: Boitempo, 1999.

MAZZEO, Antonio Carlos; LAGOA, Maria Isabel (orgs.). **Corações vermelhos**: os comunistas brasileiros no século XX. São Paulo: Cortez, 2003.

MELO SOUZA, José Inácio. **Paulo Emílio no paraíso**. Rio de Janeiro: Record, 2002.

MICELI, Sergio. **Intelectuais à brasileira**. São Paulo: Schwartz, 2001.

MORAES, Denis (org.). **Prestes com a palavra**. Campo Grande: Letra Livre, 1997.

MORAIS, Fernando. **Olga**. São Paulo: Companhia das Letras, 2001.

MOTTA, Rodrigo Patto Sá. **Em guarda contra o perigo vermelho**. São Paulo: Perspectiva, 2002.

OLIVEIRA, Lucia Lippi. **Estado Novo**: ideologia e poder. Rio de Janeiro: Zahar, 1982.

PACHECO, Eliezer. **O Partido Comunista Brasileiro (1922-1964)**. São Paulo: Alfa-Omega, 1984.

PANDOLFI, Dulce. **Camaradas e companheiros**: história e memória do PCB. Rio de Janeiro: Relume Dumará, 1995.

PENA, Maria Valéria. **Mulheres e trabalhadoras**. São Paulo: Paz e Terra, 1982.

PEREIRA, Astrogildo. **Formação do PCB (Partido Comunista Brasileiro) 1922-1928**. Lisboa: Prelo Editora, 1976.

PIMENTA, Rui Costa. La independencia del arte para la revolución; la revolución para la liberación definitiva del arte, parte II. *In*: **En Defensa del Marxismo**, n. 16, março de 1997. Disponível em: http://www.po.org.ar/edm16/arte.htm. Acesso em: 17 fev. 2008.

PINHEIRO, Paulo Sérgio. **Estratégias da ilusão**. São Paulo: Companhia das Letras, 1991.

POMAR, Wladimir. **A revolução chinesa**. São Paulo: Edunesp, 2003.

PRESTES, Anita L. **Luís Carlos Prestes e a Aliança Nacional Libertadora**. Petrópolis: Vozes, 1998.

PYE, Kenneth B. **The making of modern Japan**. Washington: Heath & Company, 1996.

RAGO, Margareth. Trabalho feminino e sexualidade. *In*: DEL PRIORE, Mary (org.). **História das mulheres no Brasil**. São Paulo: Contexto, 2000.

RAGO, Margareth. **Entre a história e a liberdade**: Lucce Fabbri e o anarquismo contemporâneo. São Paulo: Edunesp, 2001.

REIS FILHO, Daniel Aarão. **As revoluções russas e o socialismo soviético**. São Paulo: Edunesp, 2003.

REISCHAUER, Edwin; TSURU, Shigeto. **Japan**: an illustrated encyclopedia. Tóquio: Kodansha, 1993.

REVEL, Jacques (org.). **Jogos de escalas**: a experiência da microanálise. Rio de Janeiro: Editora da FGV, 1998.

RODRIGUES, Leôncio Martins. O PCB: os dirigentes e a organização. *In*: FAUSTO, Boris (org.). **História geral da civilização brasileira**. Tomo III: O Brasil republicano: sociedade e política (1930-1964). São Paulo: Difel, 1981.

SACCHETTA, Vladimir (org.). **PCB**: memória fotográfica (1922-1982). São Paulo: Brasiliense, 1982.

SARLO, Beatriz. **Paisagens imaginárias**: intelectuais, arte e meios de comunicação. São Paulo: Edusp, 1997.

SERGE, Victor. **Memórias de um revolucionário 1901-1941**. São Paulo: Companhia das Letras, 1987.

SKIDMORE, Thomas. **De Getúlio a Castelo**. Rio de Janeiro: Paz e Terra, 1982.

SOLJENÍTSIN, Alexandre. **Arquipélago Gulag**. São Paulo: Difel, 1975.

SPENCER, Jonathan D. **Em busca da China moderna**. São Paulo: Companhia das Letras, 1995.

STEINHOFF, Patricia G. **Tenko**: ideology and societal integration in prewar Japan. Nova York: Garland, 1991.

TAVARES, Rodrigo. **O porto vermelho**: a maré revolucionária (1930-1951). São Paulo: Aesp, 2001.

TOTA, Antonio Pedro. **O Estado Novo**. São Paulo: Brasiliense, 1994.

TRÓTSKI, Leon. **Literatura e revolução**. Rio de Janeiro: Zahar, 1969.

TSURUMI, Shunsuke. **Intellectual history of wartime Japan 1931-1945**. Londres: Kegan Paul,1986.

VAINFAS, Ronaldo. **Micro-história**: os protagonistas anônimos da história. Rio de Janeiro: Campus, 2002.

VELLOSO, Mônica. **Que cara tem o Brasil?** Rio de Janeiro: Ediouro, 2000.

VIANNA, Marli. **Revolucionários de 35**: sonho e realidade. São Paulo: Companhia das Letras, 1992.

VINHAS, Moisés. **O Partidão**: a luta por um partido de massas (1922-1974). São Paulo: Hucitec, 1982.

WAACK, William. **Camaradas**. São Paulo: Companhia das Letras, 1993.

WERNER, Ruth. **Olga Benário**: a história de uma mulher corajosa. São Paulo: Alfa-Omega, 1989.

ZAIDAN Filho, Michel. **Comunistas em céu aberto (1922-1930)**. Belo Horizonte: Oficina de Livros, 1989.

Bibliografia sobre Patrícia Galvão

ANDRADE FILHO, Oswald de. **Dia seguinte e outros dias**. São Paulo: Códex, 2004.

CAMPOS, Augusto de. **Pagu**: vida-obra. 3. ed. São Paulo: Brasiliense, 1987.

FERRAZ, Geraldo. Patrícia Galvão: militante do ideal. **A Tribuna**, 16 dez. 1962.

FRÉSCA, Camila Ventura. Patrícia Galvão (Pagu). Escritora: 1910-1962. **Caros Amigos – Rebeldes Brasileiros**, número especial, 2002.

FURLANI, Lúcia M. T. **Pagu, Patrícia Galvão**: livre na imaginação, no espaço e no tempo. Santos: Unisanta, 1999.

FURLANI, Lúcia M. T. Dançando com a vida. **Cult**, n. 91, abril de 2005.

GUEDES, Thelma. **Pagu, literatura e revolução**: um estudo sobre o romance Parque industrial. Cotia/São Paulo: Ateliê/Nankin, 2003.

JACKSON, Kenneth David. Patrícia Galvão e o realismo social brasileiro dos anos 30. **Jornal do Brasil**, cad. b, 22 maio 1978.

NEVES, Juliana C. L. **Geraldo Ferraz, Patrícia Galvão e a experiência do Diário de São Paulo**. 2004. Dissertação (Mestrado) – Pontifícia Universidade Católica de São Paulo (PUC-SP), São Paulo, 2004.

Obras de Patrícia Galvão

ANDRADE, Oswald; GALVÃO, Patrícia. O romance da época anarquista ou livro das horas de Pagu que são minhas (1929-1931). *In:* CAMPOS, Augusto de. **Pagu**: vida-obra. 3. ed. São Paulo: Brasiliense, 1987.

FERRAZ, Geraldo; GALVÃO, Patrícia. **A famosa revista**. Rio de Janeiro: Americ, 1950.

FURLANI, Lúcia M. T. (org.). **Croquis de Pagu e outros momentos felizes que foram devorados reunidos**. Santos/São Paulo: Unisanta/Cortez, 2004.

GALVÃO, Patrícia. A mulher do povo. **O Homem do Povo**. Ed. fac-símile. São Paulo: Imesp, 1985.

GALVÃO, Patrícia. Álbum de Pagu: nascimento, vida, paixão e morte (1929). *In:* CAMPOS, Augusto de. **Pagu**: vida-obra. 3. ed. São Paulo: Brasiliense, 1987.

GALVÃO, Patrícia (org.). **Paixão Pagu**: uma autobiografia precoce de Patrícia Galvão. Organização de Geraldo Galvão Ferraz. Rio de Janeiro: Agir, 2005.

GALVÃO, Patrícia. **Verdade e liberdade**. Panfleto eleitoral. São Paulo: Comitê pró-candidatura de Patrícia Galvão, 1950.

LOBO, Mara. **Parque industrial**. São Paulo: Alternativa, 1981; ed. fac-símile da 1. ed. de 1933.

SHELTER, King. **Safra macabra**. Rio de Janeiro: José Olympio, 1998.

Fontes de pesquisa

Cinematografia

ETERNAMENTE Pagu. Direção: Norma Bengell. Roteiro: Márcia de Almeida e Geraldo Carneiro. Rio de Janeiro: Embrafilme, 1988. Longa-metragem (110 min), color.

EH PAGU EH! Roteiro e direção: Ivo Branco. São Paulo: Etcétera Filmes, 1982. Curta-metragem (15 min), p&b.

PAGU livre na imaginação, no espaço e no tempo. Direção: Rudá de Andrade e Marcelo Tassara. Santos: Universidade Santa Cecília/Unisanta, 2001. Documentário (21 min).

O HOMEM do pau-brasil. Roteiro e direção: Joaquim Pedro de Andrade. Rio de Janeiro: Embrafilme, 1981. Longa-metragem (106 min), color.

MACUNAÍMA. Direção: Joaquim Pedro de Andrade. Rio de Janeiro: Difilm, Filmes do Sêrro, Grupo Filmes e Condor Filmes, 1969. Longa-metragem (108 min), 35 mm, color.

Periódicos da época

A Tribuna (Santos)
A Noite (Rio de Janeiro)
Correio da Manhã (Rio de Janeiro)
Folha da Noite (São Paulo)
Jornal do Brasil (Rio de Janeiro)
O Homem do Povo (São Paulo)
O Estado de S. Paulo (São Paulo)

Instituições

Arquivo do Estado de São Paulo
Arquivo Público do Estado do Rio de Janeiro
Arquivo do Itamaraty
Biblioteca Nacional
Museu da Imagem e do Som